# 서민의 삶과 꿈,
## 그림으로 만나다

글 윤열수

동국대학교에서 미술사학으로 석사와 박사 학위를 받았다.
에밀레박물관에서 근무하면서 민화에 반해 민화를 수집하기 시작하였고,
삼성출판박물관 부관장과 가천박물관 부관장을 역임하였다.
2002년 서울 가회동에 가회민화박물관을 설립하여
민화를 널리 알리기 위한 전시를 열고 교육과 연구에 힘쓰고 있다.
지은 책으로《민화이야기》,《용, 불멸의 신화》,《민화의 즐거움》,
《신화 속 상상 동물 열전》들이 있고 공저로는《한국 호랑이》가 있으며
민화와 관련된 많은 논문을 발표하였다.

❀ 아름답다! 우리 옛 그림 **05** 민화

# 서민의 삶과 꿈, 그림으로 만나다

처음 펴낸 날 | 2018년 2월 5일
세 번째 펴낸 날 | 2019년 10월 15일

지은이 | 윤열수
펴낸이 | 김태진
펴낸곳 | 다섯수레

기획 · 편집 | 김경희, 장예슬
마케팅 | 이상연, 박주현
제작관리 | 송정선
디자인 | 이영아

등록번호 | 제 3-213호
등록일자 | 1988년 10월 13일
주소 | 경기도 파주시 광인사길193(문발동) (우 10881)
전화 | 031)955-2611
팩스 | 031)955-2615
홈페이지 | www.daseossure.co.kr
인쇄 | (주)로얄프로세스
제본 | (주)상지사P&B

ⓒ 윤열수, 2018

ISBN 978-89-7478-414-0 44650
ISBN 978-89-7478-358-7(세트)

이 도서의 국립중앙도서관 출판예정도서목록(CIP)은 서지정보유통지원시스템 홈페이지
(http://seoji.nl.go.kr)와 국가자료공동목록시스템(http://www.nl.go.kr/kolisnet)에서
이용하실 수 있습니다.(CIP제어번호: CIP2017034308)

아름답다! 우리 옛 그림 **05** 민화

# 서민의 삶과 꿈, 그림으로 만나다

글 · 윤열수

다섯수레

# 민화란 무엇인가

민화는 벽장문이나 다락문 또는 대문에 붙였던 그림이다. 또한 민화 병풍은 평상시에는 방 안을 장식하는 데 사용되었고, 혼례나 회갑 잔치, 생일잔치 때는 일종의 무대 장치로써 공 간을 만들어 주고 장식하는 역할을 하였다. 사실 민화는 우리에게 아주 익숙한 그림이라 누가 '민화는 어떤 그림인가?'라고 묻는다면 쉽게 대 답해 줄 수 있을 것 같다. 그림을 들여다보면 별로 어 렵게 그린 것 같지도 않고, 그림의 내용은 누구나 알 만한 것이 그려져 있기 때문이다. 그러나 민화를 막 상 설명하려고 하면 생각처럼 그리 쉽게 답이 나오 지 않는다. 그 이유는 민화가 우리의 생활과 늘 가까 이 있어 왔기 때문에 무심하게 보고 중요하게 생각 하지 않았기 때문이다.

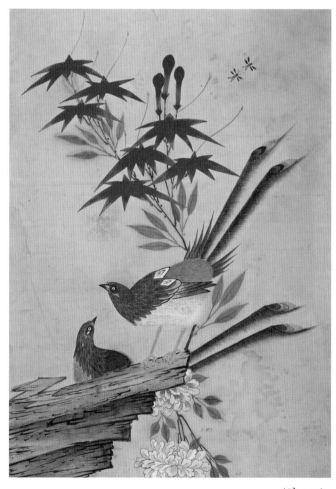

　　지금 우리는 '민화'라고 부르지만 예전에는 다른 이름으로 불렸다. 조선 후기인 18, 19세기에는 지금 의 민화는 '속화(俗畵)'라고 불렸다. 이는 18세기 말 강이천*(姜彛天, 1768~1801)이 광통교 그림 가게에서 다리에 그림을 걸어 놓고 팔고 있는 장면을 보고 읊 은 〈한경사(漢京詞)〉라는 시에서 확인해 볼 수 있다.

　　　한낮 광통교에 그림이 걸렸으니
　　　日中橋柱掛丹靑
　　　여러 폭 긴 비단은 방문과 병풍에 붙이겠네
　　　累幅長絹可幛屛

〈화조도〉
종이에 채색, 75×41.5cm, 가회민화박물관 소장

근래 가장 많이 보이는 그림은 고급 화원의 솜씨인데

最有近來高院手

인기 높은 속화는 살아 있는 듯이 묘하도다.

多耽俗畵妙如生

\* 강이천(姜彝天, 1768~1801)
시문에 뛰어나 정조에게 신임을 얻어 열두 살 때부터 궁궐에 출입하였다. 문인이자 화가인 표암 강세황의 손자이다.

시의 내용을 살펴보면, 지금 민화로 알려진 그림들이 어떤 것이었는지 몇 가지 정보를 얻을 수 있다. 먼저 지금의 청계천 광통교에는 그림을 사고파는 그림 가게가 있었는데, 그곳에서 그림들을 다리에 걸어 놓고 팔고 있었다. 그림의 재료는 비단 바탕을 사용하였으며, 그 크기는 집안 장지문에 붙이거나 병풍을 꾸미는 데 알맞은 정도였다는 것이다. 또한 민화는 솜씨 좋은 화가가 잘 그린 그림이 많았고, 이 그림들은 매우 인기가 높았음을 알 수 있다.

이런 사실을 뒷받침해 주는 자료는 이규경(李圭景, 1788~1856)이 쓴 《오주연문장전산고(五洲衍文長箋散稿)》에서도 찾아볼 수 있다. 이 책은 19세기 최고의 백과사전이라고 평가된다. 이 책에는 여염집의 병풍이나 족자 또는 벽에 붙어 있는 그림을 속화라고 불렀다는 내용이 쓰여 있다.

그런데 민화뿐만 아니라 우리가 익히 잘 알고 있는 김홍도의 〈씨름도〉나 〈서당도〉 같은 풍속화도 '속화'라고 했다. 그럼 민화와 풍속화는 같은 그림일까? 오늘날 우리가 보면, 김홍도의 〈씨름〉이나 〈서당〉 같은 풍속화는 얼핏 보아 민화와 차이가 크게 느껴지지 않는 그림이다. 하지만 아주 많은 차이가 있다. 우선 민화는 앞에서 얘기했듯이 서민들이 실생활에서 사용하던 실용화이자 생활화였다. 반면에 풍속화는 원래 서민들의 생활 모습을 있는 그대로 그려서 왕에게 보고하기 위해 그려진 그림에서 시작되었다. 그래서 그림을 그린 화가도 다를 수밖에 없다. 민화를 그린 사람은 솜씨가 있다 하더라도 이름이 잘 알려지지 않은 화가이거나 그림을 제대로 배우지 않은 사람이 대부분이었다. 풍속화를 그린 사람은 궁중의 도화서에 속한 화원으로 조선 시대 최고의 화가였다. 이처럼 민화와 풍속화는 그 쓰임새부터 달랐으며, 의미도 상당히 다르다는 것을 알 수 있다. 이러한 이유 때문에 18, 19세기에 사용된 '속화'라는 용어를 지금은 민화

〈소상팔경도〉 (부분)
종이에 채색,
70.5×30.5cm,
가회민화박물관 소장

와 풍속화에 잘 사용하지 않는다.

그럼 '민화'라는 용어는 언제부터 사용되었을까? 민화라는 용어를 처음 쓴 사람은 일본인 야나기 무네요시(柳宗悅, 1889~1961)였다. 그는 우리 민화에 대한 관심이 무척 많았는데, '민속적 회화'라는 의미로 '민화'라는 명칭을 사용하기 시작했다. 1937년에 월간지《공예(工藝)》에 〈공예적 회화〉라는 글을 실으면서 "민중 속에서 태어나고 민중에 의해 그려지고 민중에 의해 유통되는 그림을 민화라고 하자."고 주장하면서 '민화'라는 이름을 사용하게 되었다. 그러면서 조선의 민화가 지니는 아름다움을 막상 조선인들조차 알지 못한다고 안타까워했다. 야나기 무네요시의 이러한 주장과 조선 민화에 대한 깊은 관심은 우리가 이제까지 생활용품으로 생각해서 특별히 관심을 두지 않았던 민화를 되돌아볼 수 있는 계기를 마련해 주었다. 그러나 그가 민화라는 용어를 쓰기 이전에도 우리나라에는 민화에 대한 개념은 있었다.

# 민화 화가, 개성 넘치는 실력을 지니다

민화는 자유롭고, 천진스러우며, 기발한 표현 방법으로 그려진 그림으로 더할 나위 없이 매력 있는 그림이다. 민화의 매력에 빠진 사람들은 항상 '민화는 누가 그렸을까?' 하는 궁금증을 가지게 되었다.

민화는 서민들이 생활 속에서 사용하고 즐겼던 그림으로, 민화를 그린 화가는 양반 계층에서 주문하면 그림을 그려 주었던 도화서의 화원은 아닐 가능성이 높다. 도화서 화원의 그림을 보고 비슷하게 그릴 수 있는 실력을 가진 화가들이 민화를 그렸다고 추정할 수 있다. 또한 민화를 주문한 사람들이 아주 낮은 계층은 아니었다. 서민이라 하더라도 어느 정도 경제력을 갖춘 사람들이 민화를 즐겼다.

민화는 서울에서 지방으로 확산되었고, 경제적으로 풍족하지 않은 서민들도 하나쯤 가지고 싶은 그림이 되었다. 이러한 흐름과 더불어 민화를 그리는 화가도 많아지게 되었다. 또한 지방에는 장이 설 때마다 돌아다니며 그림을 그려 주는 떠돌이 화가가 많았는데, 이런 화가들은 어떤 때는 그 자리에서 바로 그림을 그려 주기도 하고, 어떤 때는 의뢰인의 집에 며칠씩 또는 몇 주간 머물며 그림을 그려 주기도 했다.

그림을 그린 화가들이 실력의 차이가 나는 다양한 출신이었다는 점도 민화의 특징이다. 정식으로 그림을 배운 전문 화가에서부터 어깨너머로 슬쩍 배운 실력으로 지방의 장터

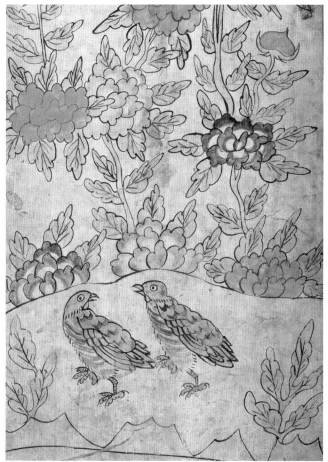

〈화조도〉(부분)
 종이에 채색, 55×27.5cm, 가회민화박물관 소장

〈화조도〉(부분)
 종이에 채색, 75×41.5cm, 가회민화박물관 소장

를 떠돌던 떠돌이 화가까지 민화를 그렸던 것이다. 비록 비슷한 형식의 그림이지만 표현력에서 차이가 많이 나는 것도 화가의 실력 차이에 의한 결과로 이해할 수 있다.

　　그러나 민화 화가는 단지 이름이 알려지지 않았을 뿐이지 진정 그림 실력이 없는 화가는 아니라는 사실이 중요하다. 이름을 드러내지 않아도 자신만의 개성과 실력으로 민화를 그린 사람들이 있었다. 이들이야말로 오늘날 감탄이 절로 우러나오는 훌륭한 작품을 그린 위대한 화가들이라 할 수 있다.

# 민화는 어디에 쓰였을까

현재 남아 있는 민화는 대부분 병풍으로 꾸며진 그림이다. 옛날 집은 구조상 웃풍이 심했기 때문에 추운 겨울 방한의 목적으로 병풍을 쳤다. 사실 병풍은 바람막이로 쓰였을 뿐만 아니라 자질구레한 물건들도 가려 주는 가리개로 매우 실용적인 물건이라 할 수 있다.

　우리나라 사람은 태어나서 죽을 때까지 병풍과 함께한다는 이야기가 있다. 사람은 병풍이 둘린 방 안에서 "응애 응애" 하고 울면서 태어난다. 돌잔치 때에는 부귀영화를 누리면서 장수하라는 마음으로 병풍을 둘렀다. 성장해서 혼례를 올릴 때에도 역시 부귀영화도 누리고, 자손도 많이 낳고, 또 부부가 화목하기를 바라며 병풍을 둘렀다. 또 건강하게 오래 살아오셨다고 자식들이 축하드리는 회갑연 때에도 병풍 앞에서 자손들의 하례 인사를 받았다. 천수를 누리고 명을 다했을 때에는 시신이 담긴 관을 병풍 뒤에 모셨으니 그야말로 병풍은 사람이 태어날 때부터 생을 다할 때까지 곁에서 늘 함께하는 물건이었다. 병풍은 다양한 용도로 사용되었고, 그 의미도 각양각색이었다. 이렇듯 병풍에 꾸며진 민화는 매우 다양했다.

　그러나 민화는 병풍으로만 꾸며진 것은 아니다. 민화는 옷장이나 벽장문, 두껍닫이문처럼 그림을 붙일 수 있는 공간이면 어디든 장식하여 보기 좋게 꾸몄다. 또한 족자 형태로 만들어 벽에 걸기도 했다.

　또 새해가 되면, 문배 그림이라 하여 액을 막고 복을 구하는 그림을 붙이기도 했다. 특히 매나 세눈박이 혹은 네눈박이 개들이 그려진 그림은 집안에 해를 끼치는 나쁜 기운을 몰아낸다는 벽사의 의미가 강한 그림들로, 새해에 꼭 집안에 들였다. 이런 종류의 그림들은 일종의 부적 같은 성격을 가졌다고 할 수 있다. 이 외에도 대문에는 호랑이 그림을 붙여 집 밖에서부터 모든 삿된 기운을 물리치도록 하였고, 중문에는 닭 그림을 붙여 둬 새벽 동이 틀 무렵 닭의 울음소리로 나쁜 기운을 쫓아내도록 하였다. 또한 불을 다루는 부엌에서는 불을 관장하는 상상의 동물인 해태 그림을 붙여 불이 나지 않도록 하였다. 특히 개 그림은 식량이나 보화를 넣어 두는 광의 문에 붙여 나쁜 기운

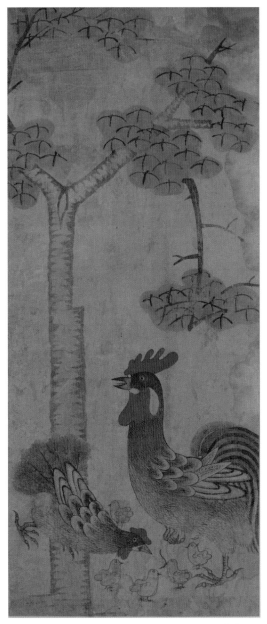

〈벽사도〉
종이에 채색, 123.5×50.5cm
국립민속박물관 소장

을 막고 도둑으로부터 집의 재산을 지키게 한다는 의미가 있었다.

민화에 담긴 세속적인 욕망은 다양한 생활용품의 장식 모티프로 활용되었다. 그래서 장롱, 도자기, 문방구 심지어 돗자리에도 민화의 모티프가 장식되었다. 이처럼 민화는 집안을 장식하는 실용화이며, 나쁜 액운을 이겨 내고 복을 구하고자 하는 가장 인간적인 소망을 담고 있다고 할 수 있다. 그래서 민화는 단순히 장식하는 의미에서 더 나아가 생활 그 자체가 되었다고 말할 수 있다.

# 민화의 종류

민화는 먼저 그림의 소재에 따라 분류하면 산수도(山水圖), 화조도(花鳥圖), 어해도(魚蟹圖), 문자도(文字圖), 책가도(冊架圖), 인물도(人物圖), 작호도(鵲虎圖), 십장생도(十長生圖) 들로 분류할 수 있다.

또 그것을 향유하는 사람에 따라 사용하는 공간과 용도가 달랐기에 그에 따른 분류도 가능하다. 먼저 남자들이 기거하는 사랑채에는 학문에 더욱 정진하고자 책가도나 문자도 그림을 장식했다. 때로는 수렵도나 호랑이 그림으로 용맹함을 강조하기도 했다. 반면 여자들이 사용하는 안방에는 부귀영화를 바라는 뜻에서 화사하고 아름다운 꽃이 그려진 화조도나 화훼도를 주로 장식하였다. 혹은 자식을 많이 낳으라는 뜻으로 석류도 같은 병풍을 장식하기도 했다.

민화의 종류는 한마디로 설명하기에는 너무 다양하다. 단순히 그림의 종류를 이야기하자면 많은 분류가 이루어져야 할 것이다. 그래서 민화의 종류는 그 소재와 쓰임을 중심으로 분류하는 것이 현실적이고 이해하기 쉽다.

〈책가도〉
종이에 수묵, 각 99×32cm, 가회민화박물관 소장

# 민화 산수도에 반하다

산수도(山水圖)는 산과 물이 어우러진 자연 현상과 아름다운 경치를 소재로 그린 그림을 말한다. 그러나 산수도에 묘사된 산수는 단순히 아름다운 경치만은 아니었다. 여기에는 이념적이고 심미적인 장소로서의 의미가 있었다. 이러한 전통 산수화는 고려 시대에 중국 송나라와의 교류를 통해 우리나라에 들어왔다.

조선 초기에는 고려의 전통을 계승하면서도, 중국 명나라로부터 들어온 새로운 화풍을 수용하여 조선 시대 특유의 한국적 화풍을 발전시켰다. 특히 '대산대수식(大山大水式)' 산수라고 하여 크고 웅장한 산이 배경이 되고, 물이 흐르는 전형적인 산수화가 성행했다. 이때에도 있는 그대로의 자연 경관을 그리기보다는 이상향을 그린 관념적인 산수화였다.

조선 후기에는 여러 분야의 사회, 경제적 변화와 더불어 그림도 다양하게 발전하게 되었다. 먼저 중국 명나라에서 들어온 남종화풍(南宗畵風)의 영향으로 그림의 형태보다도 그 안에 담긴 뜻을 중시하는 사의적(寫意的)이고 속기(俗氣)가 없는 간결한 산수 그림이 성행하였다. 더불어 금강산 같은 아름다운 우리 강산을 여행하고 그림으로 그린 실경산수가 유행하게 되었다. 금강산과 관동팔경은 서민들도 꼭 가 보고 싶어 했던 곳이었다. 또한 소상팔경과 무이구곡은 오래도록 왕실과 사대부들에게 사랑받았던 주제였으며 서민들에게는 꿈에서나 볼 수 있는 이상경이었다.

민화 산수화의 주제 역시 양반층이 즐겨 감상하던 것과 다르지 않다. 그러나 민화 산수도는 산보다 폭포를 크게 그려서 원근법이 완전히 무시되기도 하고, 산과 나무들이 도식화되기도 한다. 어려워서 무슨 그림인지 이해하지 못하는 그림보다는 누구에게나 쉽고 재미있는 그림, 즉 좀 더 설명하듯이 그리고 구체적으로 표현해 주는 그림이 서민들에게 필요했을 수도 있기 때문이다.

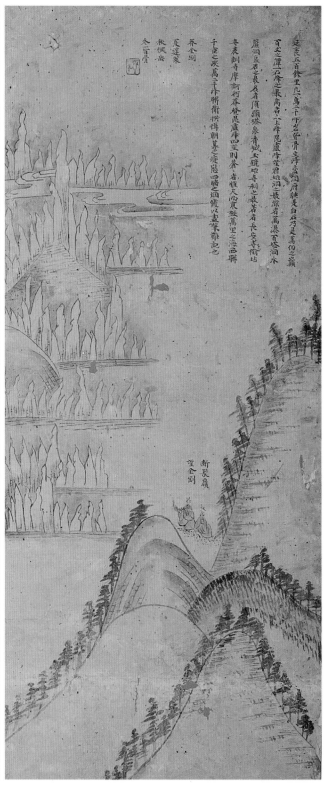

延袤五百餘里九萬二千峰皆是淨盡洞府獨是白石亦是萬仞之巔
百里之厓一石壁之厓止最高者八上峰見盧庵望君紆洞之景源者萬瀑百瑩洞水
扁洞泉君之最長看頂須塔泉清城五臺吓寺利之最著者長安彰術址
寺麦創千庫尋訶蒼拌此盧庵庫四堂四蒼者惟天而東極萬里之海西聯
千匝之峽萬三千峰辯衛狀傅朝幕之癢陇四脫之細覽以敷學雜記也

바위는 모두 뼈대가 솟은 듯하고 신선이 사는
산봉우리는 완전히 백석(白石)으로 산꼭대기는 높고,
연못은 깊다.

〈금강산도(金剛山圖)〉열 폭 병풍 가운데 두 폭
종이에 채색, 각 73.5×31cm, 가회민화박물관 소장

# 누구나 한 번 꿈에 그리는 산

금강산도(金剛山圖)

"금강산 찾아가자 일만 이천 봉, 볼수록 아름답고 신기하구나. 철 따라 고운 옷 갈아입는 산 이름도 아름다워 금강이라네, 금강이라네."

금강산을 떠올리면 먼저 어린 시절 배웠던 이 노래 가사가 생각난다. 이렇게 아름다운 금강산을 우리는 지금 남북이 나뉘어 있기 때문에 쉽게 갈 수 없는 곳이라 생각하지만, 사실 금강산은 예전에도 그리 쉽게 찾아가 볼 수 있었던 산이 아니었다.

불교가 이 나라에 들어오면서 금강산은 불교의 성지로 여겨지게 되었다. 이곳으로 향하면 구원을 받을 수 있을 것이란 염원에서 시작된 발걸음이 이어져 금강산은 조선 시대에 이르러서는 남녀노소 누구나 죽기 전에 꼭 한 번 가 보고 싶은 명소가 되었다. 위로는 임금에서부터 아래로는 관리나 서민, 아낙네들까지 평생 가 보고 싶은 곳이었다. 중국이나 일본에서 온 사신들도 금강산에 꼭 가 보고 싶다고 청했으니 더 설명이 필요 없을 듯하다. 그러나 앞에서 말한 것처럼 금강산은 가 보고 싶다고 쉽게 갈 수 있는 곳이 아니었다.

이 그림은 금강산의 절경을 10폭의 화면에 빼곡히 담아내고 있으며, 누구에게 친절히 안내하듯이 산봉우리와 계곡, 절벽, 사찰의 이름을 붉은 글씨로 적어 두었다. 또한 오른쪽에서 시작하는 첫 폭의 상단에 "길이가 오백여 리(里)로 무릇 일만 이천 봉우리이다. 바위는 모두 뼈대가 솟은 듯하고 신선이 사는 산봉우리는 완전히 백석(白石)으로 산꼭대기는 높고, 연못은 깊다. 산봉우리(石峰)로 가장 높은 곳은 태상봉, 비로봉, 망군대요, 골짜기가 깊은 곳은 만폭동, 백탑동, 수렴동…… 동쪽으로는 만 리 바다에 이르고, 서쪽으로는 천 겹의 산협에 연하여 일만 이천 봉이 잇달아 에워싸 두 손을 마주 잡고 읍하는 듯하다…… 봄은 금강, 여름은 봉래, 가을은 풍악, 겨울은 개골산이라 한다."라고 금강산에 대한 정보와 경이로움을 표현하고 있다. 아래쪽에는 두 명의 인물이 눈앞에 펼쳐진 절경을 넋 놓고 바라보고 있는 장면이 있다. 인물 옆에는 "단발령망금강(斷髮嶺望金剛)"이라고 쓰여 있는데, 이는 단발령에서 금강산을 바라본다는 뜻이다. 여기에서 단발령은 곧 금강산으로 들어가는 대문을 말한다. 이곳에서 바라보는 금강산은 제발(題跋)*에도 쓰여 있듯이 신선이 사는 바로 그곳으로, 이 고개에서 금강산을 바라보면 미련 없이 머리를 깎고 스님이 된다 하여 '단발령(斷髮嶺)'이라는 이름이 붙었다고 한다. 그러나 그림 속 인물들은 머리를 깎고 절로 들어가기엔 나이

* 제발(題跋)
책의 첫머리에 책과 관련된 노래나 시를 적은 글인 '제사(題辭)'와 책의 끝에 책을 펴낸 경위를 적은 글인 '발문(跋文)'을 아울러 이르는 말이다.

**〈금강산도(金剛山圖)〉 열 폭 병풍**
종이에 채색, 73.5×31cm×10, 가회민화박물관 소장

가 너무 드신 것 같다. 고개까지 오르느라 힘들었는지 잠시 쉬면서 앞으로 여행하게 될 여정 길을 바라보며 이야기를 나누고 있다. 이들은 이 병풍 그림에서 발견할 수 있는 유일한 인물이니 펼쳐진 10폭 속의 금강산은 이들의 여정을 기록한 것으로 생각해 볼 수도 있겠다.

병풍에 펼쳐진 금강산 여행의 순서를 각 폭에 그려진 주요 경물을 통해 살펴보면 1폭에는 단발령, 2폭에는 장안사, 우두봉, 백마봉, 3폭에는 삼불암, 표훈사, 정양사, 4폭에는 일출봉, 월출봉, 혈망봉, 진주담, 만폭동, 사자봉, 5폭에는 묘길상, 감로수, 6폭에는 비로봉, 은선대, 철삭, 7폭에는 옥류동, 금강문, 천불동, 8폭에는 태상봉, 만물초, 9폭에는 유점사, 구룡연, 운금담, 10폭에는 극람암이 그려져 있다. 각 폭 하단의 토산에 2폭부터 7폭까지 '내산(內山)'이, 8폭부터 10폭까지 '외산(外山)'이 쓰여 있는 것을 보아 내·외금강산 모두를 그린 것을 알 수 있다.

그림의 전체적인 표현 방법을 보면 날카로운 바위산은 붓 끝을 수직으로 내리긋고, 부드러운 토산은 옆으로 점을 찍듯이 그렸다. 그러나 좀 더 자세히 살펴보면 수직준과 미점 같은 준법*을 제대로 사용한 것이 아니라, 흉내를 내고 있다고 해야 옳을 것이다. 즉 단지 먹으로 윤곽선을 그리고 산과 나무에는 청색으로 적당히 채색을 하였다고 보면 된다. 그러다 보니 원근감이나 깊이감이 보이지 않고 평면적으로 느껴질 수밖에 없다. 그래서인지 화면 곳

\* 준법
동양화에서 산악이나 암석 따위의 입체감을 표현하기 위하여 쓰는 기법이다.

곳에 구불거리며 흘러내리는 계곡을 그려 활기를 불어넣으려고 했다. 이런 점이 전통 산수
와 다른 민화 산수도의 매력이라 할 것이다.

조선 후기 겸재 정선(鄭敾, 1676~1759)은 독창적으로 만들어 낸 '진경산수' 화법으로 잘
알려져 있다. 정선은 두 번의 금강산 여행을 통해 있는 그대로의 우리의 자연을 표현해 보
고자 자신이 그동안 수련했던 중국식 기법을 버리고 끊임없이 새로운 시도를 하였다. 그리
하여 모두가 가 보고 싶어 하던 금강산을 한 폭의 화면에 가득 채워 실경을 보는 듯한 감동
을 이끌어 냈던 것이다.

이러한 감동은 시대를 뛰어넘어 김윤겸(金允謙), 김응환(金應煥), 김홍도(金弘道), 이인문
(李寅文)에게도 많은 영향을 끼쳤다. 민화 금강산도를 그렸던 화가도 마찬가지였다. 민화에
서도 정선이 이룩했던 기법적 특징을 모방하여 어느 정도 구현해낸 작품들이 여럿 등장하
기 시작했다. 그러나 민화 금강산도에서 부각되는 깃은 시민들이 가지고 있던 자유로움과
활기이다. 어떤 광경이든 보는 이의 마음에 따라 달리 보이는 법, 서민들에게 금강산의 진면
목을 보여준 것은 오히려 민화 금강산도가 아닐까 생각된다.

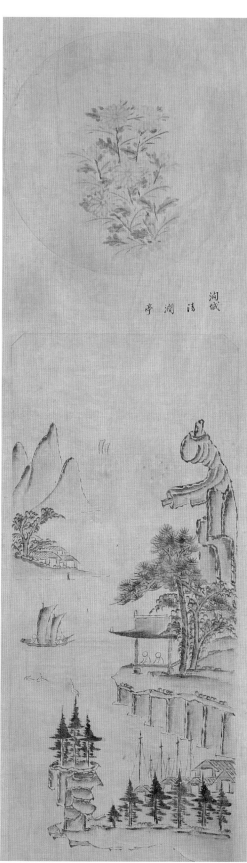

민화에서 산봉우리나
바위를 마치 사람이나
동물의 형태로 그린 것을
의인화 · 의물화 표현이라고
한다. 이런 의인화 · 의물화
표현 역시 겸재 정선의
영향이라 할 수 있다.

〈관동팔경도(關東八景圖)〉
열 폭 병풍 가운데 두 폭
비단에 채색, 각 106×30cm,
가회민화박물관 소장

# 둘째가라면 서러운 아름다운 경치

관동팔경도(關東八景圖)

금강산 여행이 유행하면서 조선의 선비들은 여행 경로를 기록한 기행문이나 기행시문을 남기게 되었다. 이를 통해 당시 금강산 여행이 얼마나 성하였는지 짐작할 수 있고, 또한 재미있는 사실들도 발견할 수 있다. 수많은 사람들이 거의 동일한 여정으로 여행을 했다는 점이다. 그 정해진 경로를 보면, 대개 한양에서 경기도 양평과 철원을 거쳐 강원도로 들어가서 금강내산의 유명한 명승지를 살펴본 뒤 동해로 나아가 관동팔경(關東八景)을 보고 금강외산으로 들어갔다가 한양으로 돌아오는 것이었다. 그래서 관동팔경 역시 금강산 못지않게 우리나라에서 아름다운 곳으로 손꼽히던 여행지였음을 남아 있는 기록과 작품들을 통해서 짐작해 볼 수 있다. 구체적으로 관동팔경은 강원도 통천의 총석정(通川 叢石亭), 고성의 삼일포(高城 三日浦), 간성의 청간정(杆城 淸澗亭), 양양의 낙산사(襄陽 洛山寺), 강릉의 경포대(江陵 鏡浦臺), 삼척의 죽서루(三陟 竹西樓), 울진의 망양정(蔚珍 望洋亭), 평해의 월송정(平海 越松亭)을 말한다.

그런데 민화 관동팔경도는 흡곡 시중대(歙谷 侍中臺)와 고성 해금강(高城 海金江)을 더한 십경으로 구성되어 있어 〈관동십경도〉라고 해야 더 정확할 것이다. 이 그림에 보이는 또 한 가지 특이한 점은 한 화폭이 두 개의 구조로 나뉘어져 있다는 점이다. 화면의 3분의 2는 관동팔경이 묘사되어 있고 화면 상단의 원형 테두리 안에는 닭, 연꽃, 모란꽃, 석류 들이 그려져 있다. 이런 소재는 액을 막고, 부귀영화를 꿈꾸고, 다산을 기원하는 여러 가지 길상적 의미를 담고 있다. 전통 회화는 대체로 한 가지 주제로 그림이 그려졌다면, 민화는 산수도나 문자도에서 볼 수 있듯이 다양한 주제가 함께 그려지는 예가 많다. 이는 민화의 기본적 성격인 기복과 제액 그리고 감상과 같은 다층적 바람을 모두 표현하려고 했기 때문이다. 민화로서 이 그림이 보여 주는 또 한 가지 특징은, 십경의 제목을 그림 위에 적으면서 '양양 낙산사'를 '양양 총석정'이라고 잘못 표기한 것이다. 민화를 그

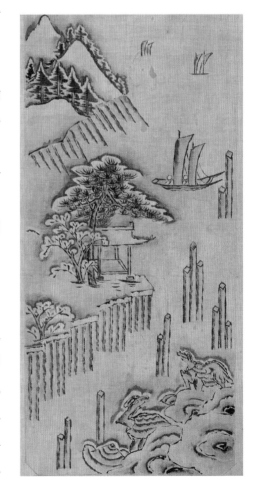

〈관동팔경도〉 (부분)
한겨울 눈 덮인 동해안의 주상절리와 솟아 있는 돌기둥이 사실적으로 그려졌고, 맞은편 해안에 보이는 바위는 전방을 주시하는 자세의 동물처럼 표현되었다.

 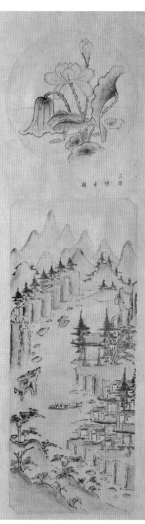 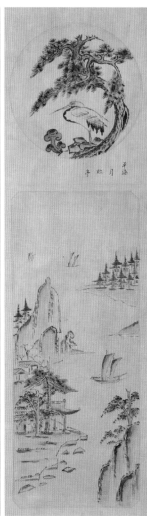  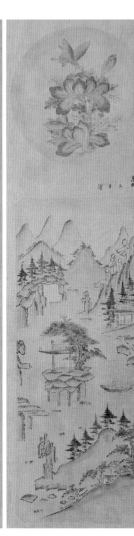

**〈관동팔경도(關東八景圖)〉 열 폭 병풍**
비단에 채색, 106×30cm×10, 가회민화박물관 소장

리는 화가가 주문하는 사람이 원하는 그림에 대한 인식이 부족해서 이런 식으로 잘못 표기하는 실수를 할 때도 있었기 때문이다.

이 그림은 대체로 십경의 특색을 잘 포착하여 간결하면서도 재치 있게 표현하여 보는 사람으로 하여금 웃음을 자아내게 하고 있다. 예를 들어 통천의 〈총석정도〉에는 한겨울 눈 덮인 동해안의 주상절리와 솟아 있는 돌기둥이 사실적으로 그려졌고, 맞은편 해안에 보이는 바위는 전방을 주시하는 자세의 동물처럼 표현되었다. 이런 표현적 특징에는 처음 이 그림을 보는 사람으로 하여금 '어, 이건 뭐지?' 하고 시선을 끌게 한 다음 '풋' 하고 한 번 웃게 만드는 유쾌함이 있다. 화가는 각 폭마다 그 화면에 어울리는 특징을 잘 표현하여 보는 사람을 재미있게 해 주고 있다.

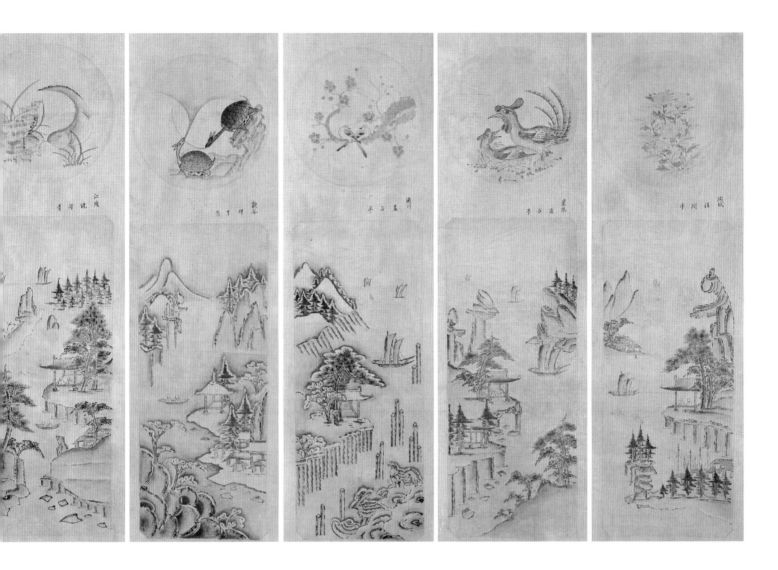

산봉우리나 바위를 마치 사람이나 동물의 형태로 그린 것을 의인화(擬人化)·의물화(擬
物化)표현이라고 한다. 이런 의인화·의물화 표현 역시 겸재 정선의 영향이라 할 수 있다. 정
선은 〈금강산도〉로 이름이 알려지면서 수많은 사람들에게 그림을 그려 달라는 부탁을 받
게 된다. 그러다 보니 뛰어난 그의 실력도 그 많은 수요를 감당하기 어려워 때론 바위가 사
람처럼 또는 동물처럼 보이는 형태들을 그리게 되었다. 그런 표현 요소들이 후대의 민화에
서는 더 과장되고 대담하게 표현되었다. 이로 인해 민화는 더 재미있고 때로는 유쾌한 그림
으로 우리와 만나게 된 것이다.

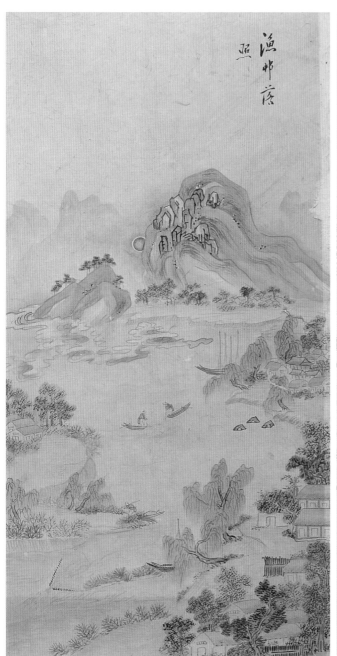
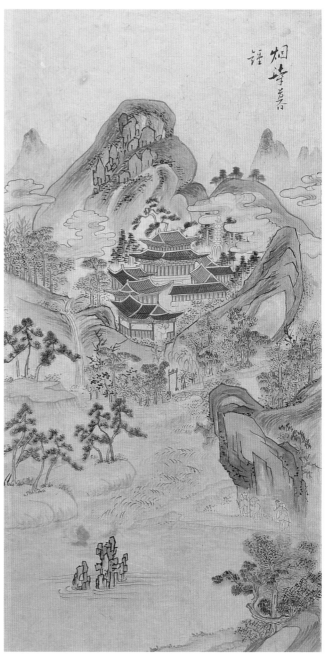

소상팔경이 우리나라에 처음 들어온 것은 고려 시대로,
왕실에서도 그림과 시의 소재로 많이 다루어졌다.

〈소상팔경도(瀟湘八景圖)〉 여덟 폭 병풍 가운데 두 폭
종이에 채색, 각 70.5×30.5cm, 가회민화박물관 소장

# 마음속에 담아 두는 소상강의 경치

소상팔경도(瀟湘八景圖)

　　민화 소상팔경도는 진경산수화에서 영향을 받아 광범위하게 확산되었지만 사실성보다는 풍경이 지니고 있는 이상적 상징성을 과장되게 표현한 그림이다. 본래 소상팔경도는 중국 양자강 하류의 소강과 상강이 합쳐지는 곳의 경치를 산시청람(山市晴嵐), 연사모종(煙寺暮鍾), 소상야우(瀟湘夜雨), 동정추월(洞庭秋月), 어촌낙조(漁村落照), 원포귀범(遠浦歸帆), 평사낙안(平沙落雁), 강천모설(江天暮雪)의 여덟 가지 주제로 표현한 그림이다. 중국 북송대의 송적(宋迪, 1014~1083)이 그렸다고 알려져 왔으나, 송적 이전에 이성(李成, 919~967)이 그렸다는 기록도 있다.

　　소상팔경이 우리나라에 처음 들어온 깃은 고려 시대로, 왕실에서도 그림과 시의 소재로 많이 다루어졌다. 이후 조선 시대에는 더욱 크게 유행하여 안평대군이 화원을 시켜 소상팔경도를 그리게 할 정도로 왕실과 사대부 그리고 서민에 이르기까지 다양한 계층에서 소상팔경을 소재로 그림을 그리고 병풍으로 꾸며 장식하였다.

　　"광통교 가게 아래 각양각색 그림 걸렸구나,
　　보기 좋은 병풍차에 〈백자도〉〈요지연도〉〈곽분양행락도〉와
　　〈강남금릉경직도〉 한가한 〈소상팔경도〉 산수도 기이하다."

　　이 내용은 '한양가(漢陽歌)'의 일부이다. '한양가'는 1844년에 지어진 서울의 풍물을 노래한 장편가사이다. 내용을 보면 서울 청계천의 광통교 아래에 있던 그림 가게에는 마치 요즘의 미술관처럼 많은 그림이 있었던 것 같다. 열거된 그림들은 당시 한양에서 유행하여 많이 사고 팔리던 것들이다. 이 가운데에서 산수화로 언급된 소상팔경도는 고려 시대부터 조선 말기까지 꾸준히 사랑받아 왔던 그림이라는 것을 알 수 있다.

　　우선 소상팔경의 화제를 풀어 보면 이러하다.

연사모종(煙寺暮鐘)

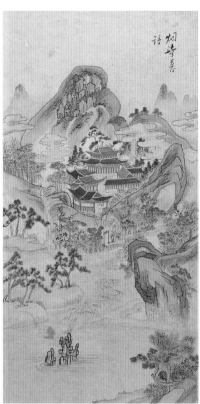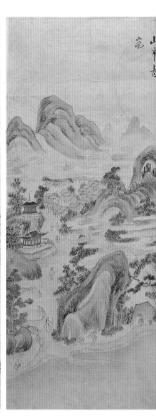

〈소상팔경도(瀟湘八景圖)〉 여덟 폭 병풍
종이에 채색, 70.5×30.5cm×8, 가회민화박물관 소장

안개 낀 산사에서 들려오는 저녁 소리

산시청람(山市靑嵐)

아지랑이에 싸여 있는 산시

어촌낙조(漁村落照)

어촌에 지는 저녁 해

원포귀범(遠浦歸帆)

멀리서 포구로 돌아오는 배

소상야우(瀟湘夜雨)

소상강에 내리는 밤 비

동정추월(洞庭秋月)

동정호에 비치는 가을 달

평사낙안(平沙落雁)

평평한 모래밭에 날아드는 기러기 떼

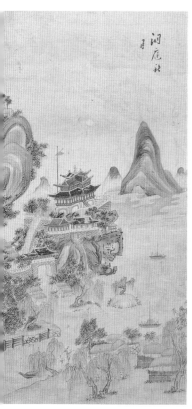
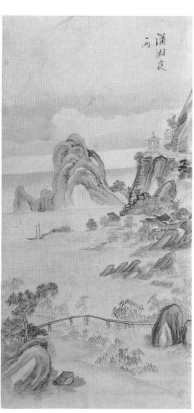
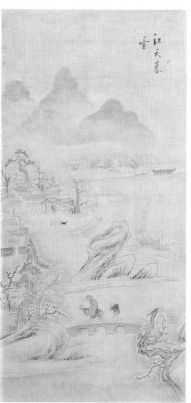
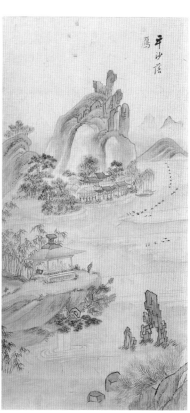

강천모설(江天暮雪)

강안에 내리는 저녁 하늘의 눈

    이처럼 화제에 나타난 주제들이 각각의 화폭마다 잘 살아 있음을 찾아볼 수 있다. 그런데 우리나라의 소상팔경도는 계절과 관련되어 대개 연사모종과 산시청람이 첫 번째로 등장하고, 늦가을을 표현한 동정추월, 겨울을 표현한 강천모설이 마지막으로 그려져 순서에는 변화가 있다.

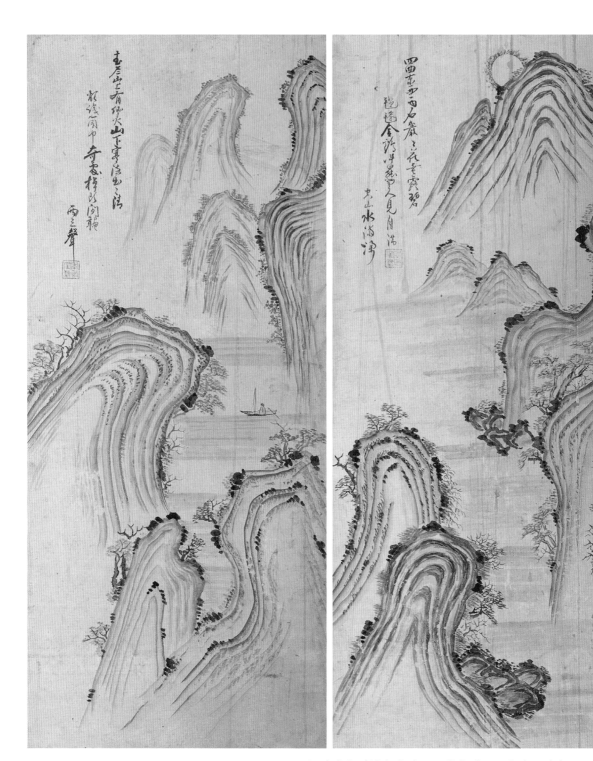

높이 솟은 산봉우리 옆으로 해가 지는 모습이 보인다. 그 밑으로
자리 잡은 작은 산등성이는 지는 해의 뒷자락이 비친 듯 붉은색으로
은은하게 채색되어 저녁의 고즈넉한 분위기를 살려 주고 있다.
또한 산자락 아래 물가에 이르러서는 기암괴석들이 거칠지만
개성 있는 자태를 뽐낸다.

〈무이구곡도(武夷九曲圖)〉여덟 폭 병풍 가운데 두 폭
종이에 담채, 각 91×38cm, 가회민화박물관 소장

# 기묘함의 극치

## 무이구곡도(武夷九曲圖)

〈무이구곡도〉란 중국 남송 대의 학자 주희(朱熹, 1130~1200)가 지은 〈무이도가십수(武夷櫂歌十首)〉를 표현한 그림이다. 무이구곡은 중국 복건성(福建省) 무이산에 있는 구곡(九曲)을 말한다. 주희는 노년에 제자들과 함께 이곳에 머물면서 무이산 아홉 계곡의 아름다움을 시로 읊고 강론하였다고 한다.

조선 시대에는 성리학이 정치적·사상적 교리였기 때문에, 성리학을 집대성한 주희(朱熹)에 대한 숭배가 끊임없이 지속되었다. 특히 성리학이 크게 심화되던 16세기에는 주희가 살며 노닐던 곳을 시로 읊거나 그림으로 그려 감상하는 문화도 성행하였다. 〈무이구곡도〉는 18세기 이후 궁중의 화원에서부터 사대부나 지방의 화가에 이르기까지 다양한 계층에 의해 그려졌다.

사실 〈무이구곡도〉는 주희가 살고 노닐었던 곳이라는 사실과 성리학적 교리가 함께 담겨 있는 그림이기 때문에 서민층이 이해하기에는 어려운 주제일 수 있다. 그런데 민화로 그려진 것은 어찌 보면 병풍으로 제작하기 좋은 조건이었다는 이유도 크게 작용하였다. 작품은 대체로 서곡(序曲)에서 시작하여 1곡에서 9곡까지 모두 10수로 이루어진다. 10폭의 병풍에는 상하 2단으로 나누어 매 폭 상단에는 시를 쓰고, 그 아래 화면에는 그림을 그렸다.

이 그림 역시 상단에는 시를 적고, 하단에는 아름답다고 알려진 구곡의 모습을 그리고 있다. 눈에 제일 먼저 띄는 것은 기묘하게 굽어 있는 산봉우리의 표현이다. 산봉우리는 몇 번씩 덧그려지면서, 물가에 번지는 파문과 같이 여러 번 반복

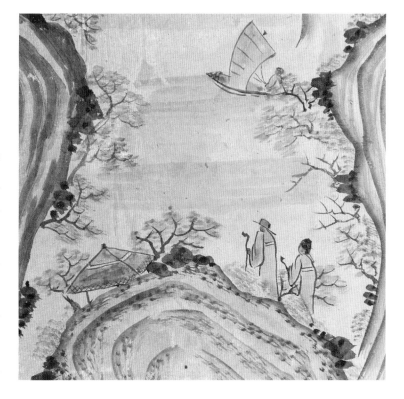

**〈무이구곡도〉(부분)**
정자를 향해 올라가는 두 명의 인물이 보인다. 이들은 저 멀리 보이는 아름다운 경치를 정자 위에 앉아서 보기 위해 발걸음을 옮기고 있다. 물 위에서도 어떤 나그네가 이와 같은 절경에 이끌려 작은 배를 몰아 끝을 알 수 없는 저 계곡 너머로 노를 저어 나아가고 있다.

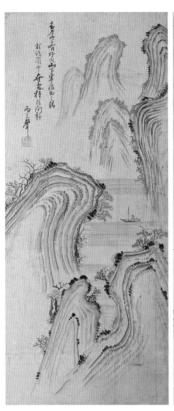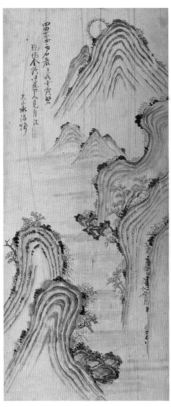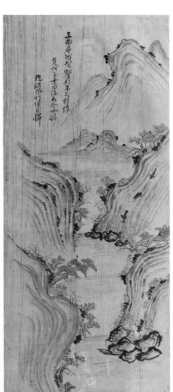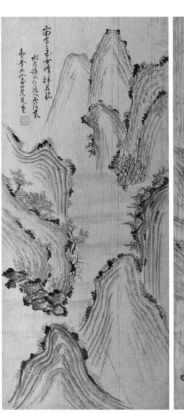

〈무이구곡도(武夷九曲圖)〉 여덟 폭 병풍
종이에 담채, 91×38cm×8, 가회민화박물관 소장

하여 표현하였다. 원근법은 크게 신경 쓰지 않았지만 멀리 있는 산은 가까이에 있는 산보다
조금 더 흐리게 그려 표현의 묘미를 살리려고 했다.

산봉우리 사이에 보이는 강 한복판에는 한가로이 뱃놀이를 즐기는 사람의 모습도 표현
되어 있다. 산은 다소 과장하여 강조하듯 그렸지만, 그 외의 묘사는 전혀 군더더기가 없어
보는 이로 하여금 고요한 산의 정취에 흠뻑 빠진 듯한 기분이 들게 한다.

2폭 그림을 살펴보면, 가장 아래쪽에 그려진 산등성이에 위치한 정자가 있고, 정자를 향
해 올라가는 두 명의 인물이 보인다. 이들은 저 멀리 보이는 아름다운 경치를 정자 위에 앉
아서 보기 위해 발걸음을 옮기고 있다. 멀리 산을 둘러싸고 어슴푸레 끼어 있는 구름은 어
디부터가 물이고 어디부터가 구름인지 가늠할 수 없을 정도로 아련하고 신비롭게 표현되어
있다. 물 위에서도 어떤 나그네가 이와 같은 절경에 이끌려 작은 배를 몰아 끝을 알 수 없는
저 계곡 너머로 노를 저어 나아가고 있다. 산기슭에 표현된 암석들에는 붉은빛의 채색이 들
어가 자칫하면 단조로울 수 있는 그림에 변화를 주고 있다.

7폭 그림에는 높이 솟은 산봉우리 옆으로 해가 지는 모습이 보인다. 그 밑으로 자리 잡

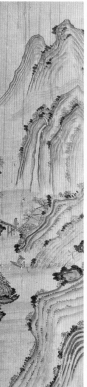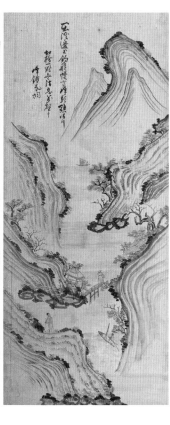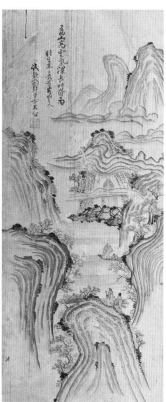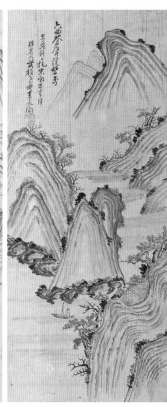

무이구곡에 담긴
깊은 성리학적 내용은
잘 이해하지 못하더라도
그림 속에 표현된
무이구곡의 아름다움과
그곳에서 자연과 동화되고
싶은 마음은 앞서
살펴본 민화 산수화와
일맥상통한다고 볼 수 있다.

은 작은 산등성이는 지는 해의 뒷자락이 비친 듯 붉은색으로 은은하게 채색되어 저녁의 고
즈넉한 분위기를 살려 주고 있다. 또한 산자락 아래 물가에 이르러서는 기암괴석들이 거칠
지만 개성 있는 자태를 뽐낸다.

　무이구곡에 담긴 깊은 성리학적 내용은 잘 이해하지 못하더라도 그림 속에 표현된 무
이구곡의 아름다움과 그곳에서 자연과 동화되고 싶은 마음은 앞서 살펴본 민화 산수도와
일맥상통한다고 볼 수 있다.

　직접 가 볼 수는 없어도 경치가 좋기로 소문난 산은 언제나 그림 속에서 서민들의 동경
의 대상으로 자리하여 왔다.

# 사랑과 부귀영화를 꿈꾸다

화조도는 꽃과 새가 함께 그려진 그림이다. 현재 민화 가운데 가장 많이 남아 있는 그림이 화조도이다. 아름다운 꽃과 새가 함께 있는 장면은 자연의 모습 그 자체이지만, 이들 역시 화폭에 옮겨지는 순간 사랑과 행복의 상징이 된다. 예부터 아름답고 향기로운 꽃에는 새나 나비가 날아들기 마련이고, 이들의 조화는 남녀의 사랑에 비유되어 왔다. 그래서 꽃과 함께 암수가 쌍쌍이 등장하는 새들의 다정한 모습은 부부간의 좋은 금실을 상징하였다.

민화에는 늘 함께 그려지는 소재들이 있다. 예를 들어 봉황은 오동나무와 대나무에 깃들고, 오리와 백로는 갈대나 연꽃 옆에 그려지고, 학은 소나무와 짝을 이룬 작품이 많다. 보통 병풍의 첫 폭에는 송학(松鶴)이 배치되고, 마지막 폭에는 봉황(鳳凰)이 그려졌다. 푸른 소나무의 절개와 학의 고고함에서 시작하여 아무리 굶주려도 대나무 씨앗만을 먹고 산다는 봉황의 어진 마음까지 도달하기를 바라는 의미가 숨겨져 있는 것 같다.

이 밖에도 곤충과 함께 오이, 호박, 가지 같은 채소류와 포도와 같은 과일이나 나팔꽃, 채송화, 맨드라미, 수국 같은 꽃이 그려지면 초충도(草蟲圖)라고 불렀다. 또 꽃이 새, 사슴, 토끼, 말과 함께 그려질 때는 화조영모도(花鳥翎毛圖)라고 했다.

모란꽃은 색색으로 활짝 피어
그 아름다움의 절정을 자랑하려는 듯
하늘을 향해 꽃잎을 활짝 펼치고 있다.
봉오리 진 꽃은 필 때를 기다리며
자신의 아름다움을 수줍게 숨기고
있는 듯하다. 화사한 꽃의 색깔에 비해
잎사귀는 다소 바랜 듯 옅게 채색되어
있어 화려한 모란꽃을 더욱 돋보이게
해 주고 있다.

〈괴석모란도[怪石牧丹圖]〉
비단에 채색, 88×34cm, 가회민화박물관 소장

# 부귀영화를 꿈꾸다

모란도[牧丹圖]

　　이 그림은 분홍색과 붉은색의 아름다운 모란꽃이 한 쌍의 새와 함께 그려져 있는 작품이다. 오른쪽 아래에는 몇 개의 덩어리진 괴석이 놓여 있는데, 괴석 뒤로 모란이 화면의 중심에 그려져 있다. 모란꽃은 종종 모양이 특이한 돌과 함께 그려지기도 하는데, 이런 그림을 '괴석모란도[怪石牧丹圖]'라고 한다. 모란은 부귀영화를 상징하며 변함없는 모습의 괴석은 장수를 상징한다. 또한 보통 꽃은 새색시를, 괴석은 새신랑을 의미하는데 모란과 괴석의 조화는 신랑 신부의 부귀장년을 뜻한다. 그래서 괴석모란도 병풍은 혼례나 회혼례 때 많이 사용되었다.

　　이 그림에서 모란꽃은 색색으로 활짝 피어 그 아름다움의 절정을 자랑하려는 듯 하늘을 향해 꽃잎을 활짝 펼치고 있다. 봉오리 진 꽃은 필 때를 기다리며 자신의 아름다움을 수줍게 숨기고 있는 듯하다. 화사한 꽃의 색깔에 비해 잎사귀는 다소 바랜 듯 옅게 채색되어 화려한 모란꽃을 더욱 돋보이게 해 주고 있다. 민화에서 꽃이나 꽃잎의 표현을 보면, 사실적으로 그려지기도 했지만 다소 형식화된 꽃과 꽃잎의 모양에 다채로운 색을 과감하게 사용하여 꽃의 화려함을 극단적으로 표현한 경우가 많다. 모란꽃의 여린 가지 위에는 한 쌍의 새가 나란히 앉아 있다. 한 마리는 아름다운 꽃을 감상하기라도 하듯 머리를 들어 하염없이 꽃을 바라보고 있다. 다른 한 마리는 그런 꽃을 질투라도 하듯, 깃을 다듬고 있는 모습이 귀엽다.

　　또한 그림은 보는 이로 하여금 여러 각도에서 모란꽃을 감상하게 해 주고 있다. 어떤 꽃은 꽃술마저 보여 주려는지 화면의 정면을 향해 다소 무리하게 가지를 구부러지게 묘사하여 꽃을 펼쳐 보이고 있다. 꽃을 받치고 있는 밑받침을 보여 주려는 듯 반대로 꺾인 모란꽃은 다소 어색하게 보이기도 한다. 아마도 한 가지 꽃으로만 표현된 그림이 단조롭지 않도록 변화를 주려고 꽃의 다양한 모습을 보여 주고 있는 것이라 생각된다.

　　옛 사람들은 모란꽃을 보면서, 그 화려함과 귀족적인 자태가 단연 으뜸이라 하여 '꽃 중의 꽃', '꽃 중의 왕'이라 칭송하였다. 그래서 모란꽃은 그 화려한 자태와 아름다움으로 인해 부귀영화(富貴榮華)를 상징해 왔고, 일찍부터 사람들의 사랑을 받아 왔다.

　　특히 우리나라에서는 모란꽃과 관련된 설화가 있어 더 관심을 받아 왔다.《삼국유사

**〈괴석모란도〉(부분)**
어떤 꽃은 꽃술마저
보여 주려는지 화면의
정면을 향해 다소
무리하게 가지를
구부러지게 묘사하여
꽃을 펼쳐 보이고 있다.

(三國遺事)》 권1에는 선덕여왕이 앞일을 예지하는 신통력을 발휘한 일과 관련하여 모란꽃에 얽힌 이야기가 실려 있다. 어느 날 선덕여왕에게 당나라 태종(太宗)이 진홍색, 자색과 백색의 모란이 그려진 그림과 모란꽃 씨앗 석 되를 보내왔다. 여왕은 그림을 보고 "이 꽃은 아름다우나 나비나 새가 그려지지 않았으니 반드시 향기는 없는 꽃일 것이다."라고 말하였다. 후에 꽃씨를 심고 꽃이 피기를 기다려 살펴보니 과연 향기가 없었다고 한다. 그러나 실제로 모란꽃은 향기가 있는데, 옛 설화 속에서는 선덕여왕의 영민함을 보여 주려는 의도가 있었던 것 같다.

조선 초기에는 왕실에서 특별히 모란꽃을 키우고, 이를 그림으로도 그렸다. 궁중에서 사용한 모란 그림은 민화와 구별하기 위해 '궁모란도[宮牧丹圖]'라 부르기도 한다. 주로 왕실의 방을 아름답게 꾸미는 데 쓰이고, 왕실의 결혼식인 가례에 사용하였다고 한다. 또한 조선 후기의 기록에는 상례(喪禮)나 제례(祭禮)에도 사용하였다고 하는데, 이처럼 모란도는 쓰임이 다양했다. 이후 모란도는 양반 계층에까지 확대되고, 마침내는 서민들의 곁에서 민화로 그려져서 많은 사랑을 받게 되었다.

:: 한 폭 더 감상하기 ::

〈모란도[牧丹圖]〉
종이에 채색, 91×39cm, 가회민화박물관 소장

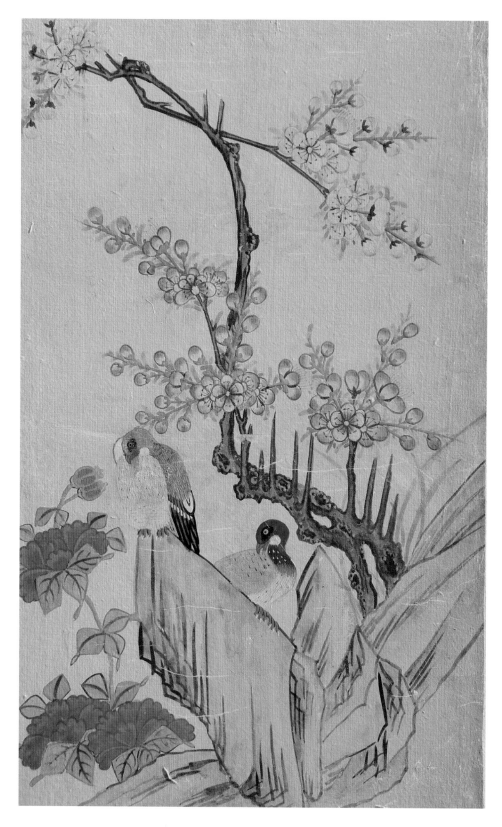

괴석 위로는 굵은 나뭇가지가
점점 더 얇게 가지를 쳐 가며,
화면 상단을 향해 뻗어 나가고 있다.
마른 나뭇가지는 추운 겨울을
막 이겨낸 듯 거칠게 메말라 있지만,
꽃이 피기 시작한 가지는 푸른색으로
물들기 시작하여 정말 봄이 오고
있음을 알 수 있게 한다.
아직 봉오리 진 꽃들의 개화를
재촉하고 있는 듯하다.
이런 꽃들의 아름다움에 반한 것인지
한 쌍의 새가 날아들어 괴석 위에
앉아 아름다운 꽃을 감상하며
정답게 지저귀고 있다.

〈매화도(梅花圖)〉
종이에 채색, 58.5×36cm, 가회민화박물관 소장

# 굳은 의지와 기개를 보이다

|

매화도(梅花圖)

매화(梅花)는 모란만큼이나 사랑을 받은 꽃이었다. 화려한 아름다움에 있어서는 모란꽃에 가려졌지만, 추운 겨울을 이겨 내고 누구보다 먼저 마른 가지에 꽃을 피워 내는 매화는 강하고 흔들림 없는 기개를 지닌 군자에 비유되어 왔다. 그래서 매화는 문학을 포함한 예술 전반에서 사랑받는 소재였다. 우리나라에서는 특히 퇴계 이황이 매화에 관해 90수에 달하는 시를 만들었을 정도였다.

이 그림 역시 꽃과 새, 괴석이 한데 어우러진 화조도이다. 화면 아래쪽에는 각이 진 괴석이 양방향으로 솟아 있고, 괴석 양쪽으로 모란과 매화가 아름다운 자태를 뽐내며 화면을 가득 메우고 있다. 사실 이 그림은 실제와는 좀 거리가 있다고 하겠다. 우선 매화꽃은 이른 봄 추위를 뚫고 피어나는 꽃이므로 같은 시기에 모란이 꽃을 피울 수 없다. 또한 같은 나뭇가지에서 각기 다른 색깔의 매화꽃이 필 수 없는데 매화나무 가지를 따라 올라가면 중간에는 붉은 빛깔의 꽃인 홍매(紅梅)가, 가지 끝에는 하얀 빛깔의 백매(白梅)가 그려져 있다. 한 가지에서 다른 색깔의 매화가 필 수는 없지만 격식에 얽매이지 않고 자유롭게 표현하는 것이 특징인 민화에서는 그리 중요한 문제가 아니었던 것 같다. 논리를 따지기보다는 아름다운 꽃을 많이 그려서 방을 더 화려하게 치장하고 싶은 서민들의 마음을 솔직하게 표현한 것이라고 할 수 있다.

그림을 좀 더 들여다보면, 괴석 위로는 굵은 나뭇가지가 점점 더 얇게 가지를 쳐 가며, 화면 상단을 향해 뻗어 나가고 있다. 마른 나뭇가지는 추운 겨울을 막 이겨낸 듯 거칠게 메말라 있지만, 꽃이 피기 시작한 가지는 푸른색으로 물들기 시작하여 봄이 오고 있음을 알 수 있게 한다. 아직 봉오리 진 꽃들의 개화를 재촉하고 있는 듯하다. 이런 꽃들의 아름다움에 반한 것인지 한 쌍의 새가 날아들어 괴석 위에 앉아 아름다운 꽃을 감상하며 정답게 지저귀고 있다.

매화는 화조도에서 많이 그려지는 소재이기도 하지만, 다른 종류의 그림에도 종종 그려진다. 예를 들어 산수도(山水圖)나 고사도(古事圖) 또는 책가도 들에 그려지는데, 매화가 가진 굳은 의지와 절개를 상징하여 그려졌다. 또한 꽃과 열매가 열린다는 점에서 다산 혹은 무병

〈매화도〉 (부분)
한 가지에서 다른 색깔의
매화가 필 수는 없지만
격식에 얽매이지 않고
자유롭게 표현하는 것이
특징인 민화에서는
그리 중요한 문제가
아니었던 것 같다.

장수를 상징하여 장생도(長生圖)에서도 그려졌다.

　　매화는 그 상징적 의미로 인해 다른 생활용품에서도 애용되었다. 남자들의 술병이나 담뱃갑, 필통, 탁자에는 매화 장식이 많다. 또한 여인들의 장신구인 비녀나 뒤꽂이, 노리개와 단추, 귀걸이에서도 자주 보이곤 한다. 매화는 남녀를 불문하고 많은 이에게 사랑을 받아왔다는 것을 짐작할 수 있다.

:: 한 폭 더 감상하기 ::

〈화조도(花鳥圖)〉
종이에 채색, 80×34.5cm, 가회민화박물관 소장

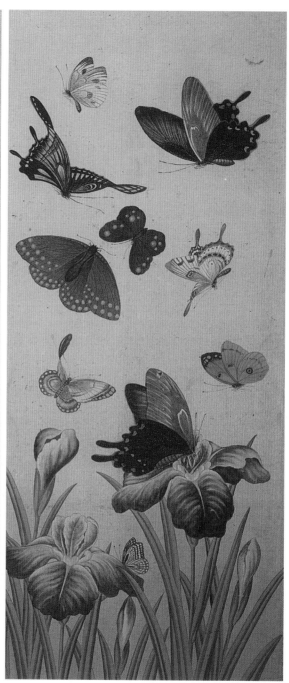

한 마리, 한 마리마다 표현된 섬세한 세필 기법은
실력 있는 화가가 아니면 그릴 수 없는 작품이라 할 수 있다.
나비뿐만 아니라 꽃의 묘사도 섬세함의 극치이다.

〈백접도(百蝶圖)〉열 폭 병풍 가운데 두 폭
종이에 채색, 각 114×45.5cm, 개인 소장

# 나비는 꽃에 희롱되다

백접도(百蝶圖)

백접도(百蝶圖)는 활짝 핀 꽃송이나 꽃잎을 배경으로 나비가 노니는 장면을 그린 그림을 말한다. 이 이름에는 10폭 병풍 각 폭마다 나비가 열 마리씩 그려져 모두 백 마리로 보일 만큼 많다는 뜻이 포함되어 있다. 나비를 주제로 그린 그림은 '군접도(群蝶圖)', '호접도(蝴蝶圖)', '화접도(花蝶圖)'라는 이름으로 부르기도 한다.

활짝 핀 꽃과 아름다운 나비를 그린 이 병풍은 펼치는 순간 그 화려함에 넋을 잃을 정도이다. 화면 아래쪽에 피어 있는 다양한 꽃과 화면 위쪽으로 꽃을 찾아와 노니는 나비는 화면을 가득 채우고 있다.

우리 둘이 사랑타가 생사가 한이 있어
한 번 아차 죽어지면 너의 혼은 꽃이 되고
나의 넋은 나비 되어 춘삼월 춘풍시에
네 꽃송이에 내가 앉아 두 날개 활짝 펴고
너울너울 춤추거든 네가 나인 줄 알려무나.

이것은 춘향전의 사랑가에 나오는 가사이다. 이 대목은 이 도령이 춘향에게 하는 말로, 나비와 꽃의 관계가 사랑하는 남녀를 표현한 것임은 누구라도 눈치챌 수 있다. 여기서 나비는 이 도령이고, 꽃은 춘향이라는 것을 누구나 알 수 있다. 나비 그림을 보면 꽃과 나비가 한 쌍의 남녀가 될 때도 있고, 나비 한 쌍이 남녀가 되기도 한다. 남녀의 사랑 이야기는 이렇듯 꽃과 나비 그림으로 표현되어 왔다.

이 그림은 보는 순간 그림 자체의 화려함에도 반하지만, 그림을 그린 화가의 실력과 감각에 한 번 더 놀랄 수밖에 없다. 공간을 시원하게 처리한 능력과 살아 있는 것처럼 생동감을 느끼게 하는 나비의 표현, 꽃과 나비에 입혀진 화려한 채색은 현대에 살고 있는 우리가 보아도 너무나 감각적이라는 느낌이다.

조선 후기의 화가 가운데 남계우(南啓宇, 1811~1890)라는 인물이 있었다. '남나비' 또는

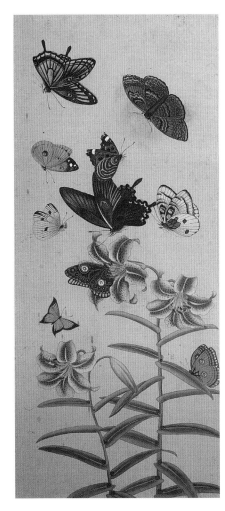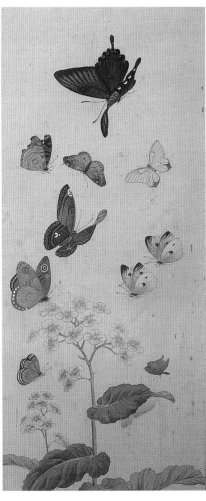

**〈백접도(百蝶圖)〉 열 폭 병풍 가운데 두 폭**
종이에 채색, 각 114×45.5cm,
개인 소장
꽃에 앉아 있는 나비,
이제 막 꽃에 날아들어 날개를
접으려는 나비, 다른 꽃을
찾아 떠나려는 나비까지
다양한 모양의 나비가
묘사되어 있다.

'남호접(南胡蝶)'으로 불릴 정도로 나비를 잘 그리고 나비만을 그린 화가였다. 그는 나비와의 조화를 위하여 각종 화초(花草)를 그렸는데, 매우 부드럽고 섬세한 사생적(寫生的) 화풍을 나타냈다. 그러한 사생력은 결국 사물에 대한 관찰력과 노력에 의해 이루어진다. 아마도이 그림을 그린 화가도 '남나비'라 불린 화가만큼 열심히 꽃과 나비를 관찰했을 것이다. 나비는 그 종류만 해도 전 세계적으로 2만여 종이 넘고, 한국에서도 약 250여 종이 서식한다고 한다. 이 백접도에도 나비의 모양, 크기, 색깔 그리고 날아다니는 형태가 다양하게 묘사되어 있어 감탄이 절로 난다.

꽃에 앉아 있는 나비, 이제 막 꽃에 날아들어 날개를 접으려는 나비, 다른 꽃을 찾아 떠나려는 나비까지 다양한 모양의 나비가 묘사되어 있다. 한 마리, 한 마리마다 표현된 섬세한 세필 기법은 실력 있는 화가가 아니면 그릴 수 없는 작품이라 할 수 있다. 나비뿐만 아니라 꽃의 묘사도 섬세함의 극치이다. 파란색과 붉은색으로 색색의 꽃잎에 명암을 주듯이 섬

세하게 가해진 색감과 길게 쭉 뻗은 잎사귀의 장식적 효과는 보는 이의 눈을 호강시켜 주고 있다. 화려한 꽃들과 헤아리기 어려운 다양한 나비들이 어울려 색의 향연을 벌이는 듯한 작품이다.

:: 한 폭 더 감상하기 ::

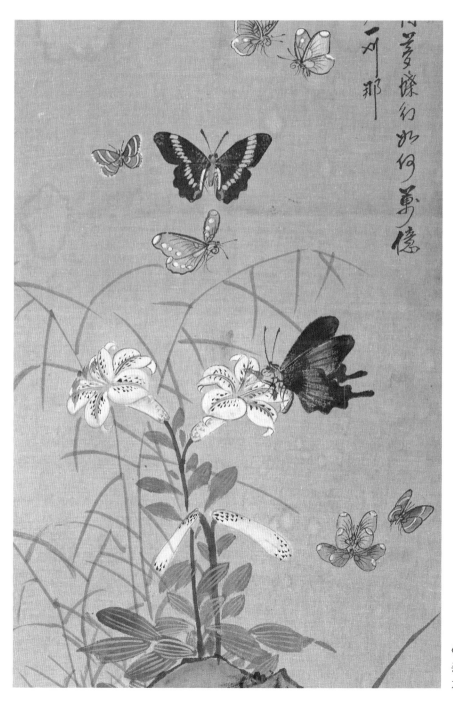

〈군접도(群蝶圖)〉
종이에 채색, 80.5×30.5cm,
개인 소장

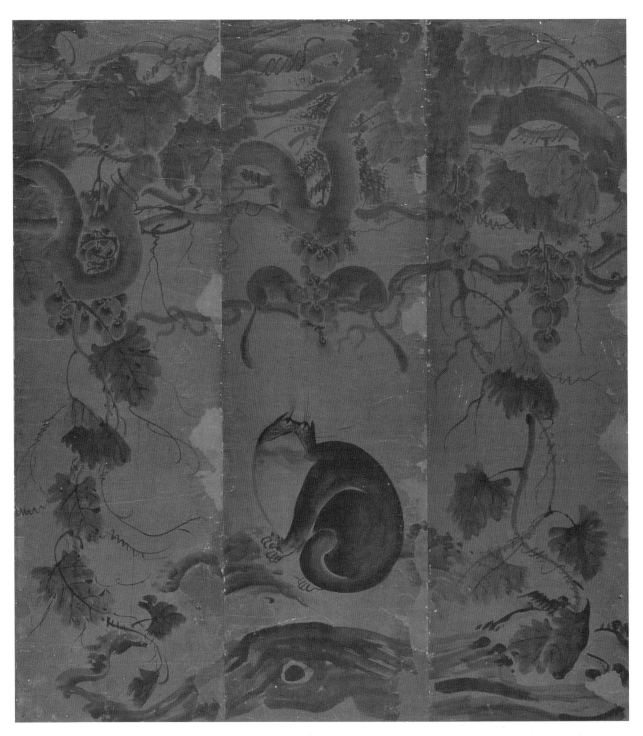

고양이의 시선을 따라가 보면 포도나무 가지 위에서 포도송이를
열심히 먹는 다람쥐 두 마리를 볼 수 있다. 고양이는 몸을
둥그렇게 웅크린 채 공격할 틈을 엿보고 있다.

〈포도도(葡萄圖)〉 여덟 폭 병풍 가운데 세 폭
종이에 수묵, 각 97×28cm, 가회민화박물관 소장

# 알알이 맺힌 송이에 자식을 소원하다

포도도(葡萄圖)

　　포도(葡萄)는 선비들이 시문이나 그림에서 즐겨 다루던 소재이다. 포도 그림이 처음 그려진 것은 중국 송나라 말기 선승(禪僧)에 의해서라고 전해진다. 그래서인지 포도는 주로 선승이나, 시문(詩文)에 뛰어난 사대부들이 취미 활동으로 그렸다.

　　보통 '포도도'는 한 폭의 화면에 포도 덩굴과 포도송이를 그리거나, 여덟 폭이나 열 폭쯤 되는 넓고 커다란 병풍에 포도 덩굴과 주렁주렁 매달린 포도를 그린 것을 말한다. 포도는 풍성하게 달린 포도알과 많은 포도씨 때문에 자식을 많이 낳는다는 의미를 가지고 있다. 특히 포도 덩굴은 대대손손 자손이 번창한다는 의미까지 있어, 포도를 그릴 때에는 반드시 긴 덩굴을 함께 그리는 것이 민화에서는 하나의 형식이 되었다.

　　이 그림은 포도 덩굴을 각 폭에 연이어 그려 화면 전체를 구성한 그림이다. 원래는 여덟 폭 병풍이었으나, 양 끝의 두 폭이 없어져서 여섯 폭만 남아 있고 현재는 액자에 끼워져 있다. 전체적으로 색을 사용하지 않고 먹으로만 그린 수묵화(水墨畵)이다.

　　포도 덩굴은 화면 상단부의 오른쪽에서 시작하여 왼쪽으로 구불구불하게 이어지도록 그렸다. 포도 덩굴 사이사이로 가지들이 복잡하게 얽혀 있으며, 포도송이들이 주렁주렁 탐스럽게 열렸다. 또한 덩굴의 큰 줄기에 얽혀 아래로 뻗어 내려온 잔가지와 잎들은 시선을 화면 아래쪽으로 유도한다. 시선이 아래로 내려오면, 고양이 한 마리가 바위에 앉아 고개를 뒤로 젖혀 눈을 위로 향해 뭔가를 뚫어지게 보고 있다. 고양이의 시선을 따라가 보면 포도나무 가지 위에서 포도송이를 열심히 먹는 다람쥐 두 마리를 볼 수 있다. 고양이는 몸을 둥그렇게 웅크린 채 공격할 틈을 엿보고 있다.

　　이 그림에서는 몇 가지 숨은그림찾기의 놀이가 있는 듯 재미있는 표현이 곳곳에 숨어 있다. 먼저 오른쪽 하단에는 포도 덩굴 사이로 용머리가 '스윽' 나오고 있다. 용의 얼굴 표현에서 두 눈은 포도알을, 수염은 포도 덩굴을 연상시키듯이 그렸다. 또 화면 가운데 위치한 바위는 마치 코끼리 머리가 아닌가 싶게 그려졌다. 이런 숨은그림찾기의 재미는 포도 덩굴 가지 위에 있는 두 다람쥐 사이의 포도송이에서 더 희화(戲化)되었다. 마치 한 마리의 다람쥐가 사이에 있는 착각을 일으키게 포도송이에 두 개의 점을 찍어 다람쥐 얼굴인 양 그려 두

**〈포도도(葡萄圖)〉 여덟 폭 병풍 가운데 여섯 폭**
종이에 수묵, 각 97×28cm, 가회민화박물관 소장

었다. 이런 숨은그림찾기 놀이는 보는 이를 위한 배려일까?

　그림의 기법을 좀 더 자세히 살펴보면, 중심이 되는 포도 덩굴과 잎, 풍성하게 매달린 포도송이는 모두 윤곽선 없이 먹의 농담만으로 그려져 있다. 대상의 윤곽선을 그리지 않고 먹이나 혹은 채색 물감의 농담만으로 형태를 그리는 수묵화 기법을 '몰골법(沒骨法)'이라고 한다. 거친 듯하면서도 섬세하게 표현된 먹의 농담 조절과 흑백 대조의 표현력은 포도알의 농염한 변화와 화면의 묘미를 살리고 있다. 윤곽선을 그리지 않으면서 그 형태를 먹의 농담과 붓놀림을 통해 표현한 이 그림은 경험 많고 노련한 화가의 솜씨가 분명하다.

　주렁주렁 매달린 포도송이는 자식을 바라는 마음이고, 한가운데 그려 넣은 고양이는 장수를 상징하는 동물이다. 그래서 이 〈포도도〉는 한마디로 다산과 장수를 기원하는 마음을 담고 있다고 할 수 있다.

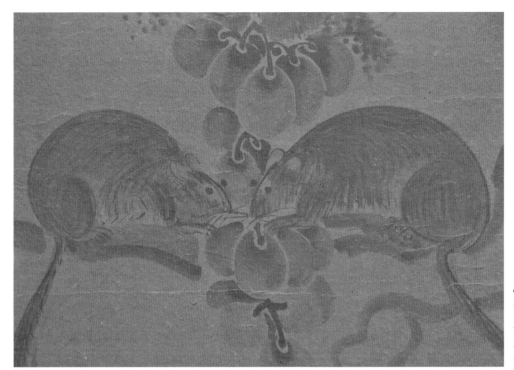

〈포도도〉 (부분)
마치 한 마리의 다람쥐가
사이에 있는 착각을 일으키게
포도송이에 두 개의 점을 찍어
다람쥐 얼굴인 양 그려 두었다.

〈포도도〉 (부분)
포도 덩굴 사이로 용머리가
'스윽' 나오고 있다.
용의 얼굴 표현에서
두 눈은 포도알을,
수염은 포도 덩굴을
연상시키듯이 그렸다.

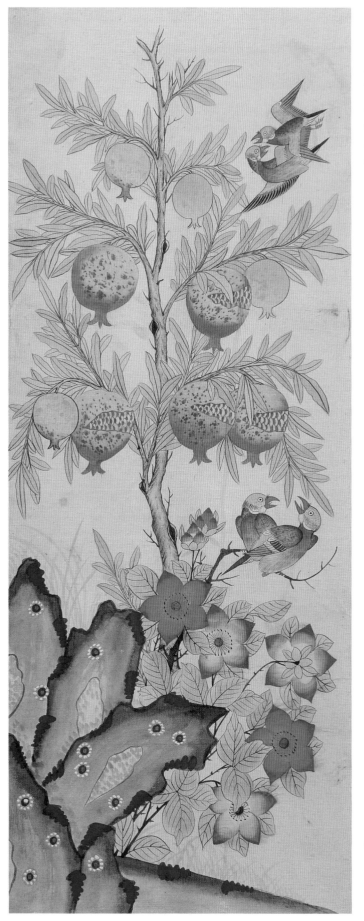

그림에는 화면 왼쪽의 아래로
몇 덩어리의 괴석이 세워져 있고,
그 사이에서 뻗어난 형형색색의
아름다운 꽃과 석류가 가득 달린
석류나무가 화면을 가득 채우고
있다.

〈화조도(花鳥圖)〉
비단에 채색, 88×34cm, 가회민화박물관 소장

# 자손의 번창을 빌다

석류도(石榴圖)

석류(石榴)는 다산(多産) 혹은 다자(多子)의 의미를 담은 과일이다. 조선은 유교 사회였기 때문에, 조상을 섬기는 일을 중시하였다. 그래서 제사를 지내는 책임이 있는 아들을 선호했다. 또한 농업을 바탕으로 하는 사회에서는 많은 자식을 갖는 것이 집안에 큰 힘이 되었기에 다산에 대한 열망이 매우 컸다. 많은 자식을 바라는 마음은 석류나 수박처럼 씨가 많은 과일이나 알을 많이 낳는 물고기를 그려서 나타냈다.

석류는 '백자유(百子榴)'라고도 하는데 '씨가 백 개'라는 뜻이므로, 자식을 많이 갖게 된다는 뜻에서 붙인 호칭 같다. 또한 석류의 붉은빛은 귀신을 물리치는 힘이 있었다고 한다. 그래서 서민들은 신혼부부의 방에 석류가 그려진 병풍을 장식하여 다산을 빌고 액운을 물리치고자 했다. 또한 다락문과 같은 생활 공간에 석류 그림을 붙여 두어 나쁜 일을 막고자 했다.

여인들은 손이 잘 닿는 곳인 장독대 옆에 직접 석류를 심기도 하고, 화분에 심어 방 안에 두고 가꾸기도 했을 정도로 석류를 사랑했다고 한다.

이 그림에는 화면 왼쪽의 아래로 몇 덩어리의 괴석이 세워져 있고, 그 사이에서 뻗어 난 아름다운 꽃이 있다. 중심에는 석류가 가득 달린 석류나무가 화면을 가득 채우고 있다. 괴석은 가장자리를 먹으로 바림*한 후 푸른색의 태점*을 찍어 시선을 끌고 있다. 가지의 윗부분에 달린 석류는 아직 익지 않은 듯 크기도 작고 노란빛을 띠고 있지만, 아래로 내려올수록 겉껍질을 뚫고 안의 과실이 드러나도록 붉은빛으로 탐스럽게 익어 벌어져 있다.

민화에서는 석류를 표현할 때 항상 이렇게 무르 익어 벌어진 석류로 묘사해 다산에 대한 간절한 마음을 담고 싶어 했다. 특히 이 그림에는 석류나무 가지

* 바림
색을 칠할 때 한쪽을 짙게 하고 다른 쪽으로 갈수록 차츰 엷게 나타나도록 칠하는 기법을 말한다.

* 태점
수묵화에서 산, 바위, 땅에 난 이끼를 나타내기 위해 찍는 작은 점이다.

〈화조도〉(부분)
새들은 얼굴을 마주하고 부리가 닿을 듯이 가까이 앉아 있다. 마치 사이좋은 부부의 모습을 연상케 한다.

**〈화조도〉 (부분)**
가지의 윗부분에 달린 석류는 아직 익지 않은 듯 크기도 작고 노란빛을 띠고 있지만, 아래로 내려올수록 겉껍질을 뚫고 안의 과실이 드러나도록 붉은빛으로 탐스럽게 익어 벌어져 있다.

의 위아래에 사이좋게 재잘거리며 사랑을 나누는 새를 두 마리씩 쌍쌍으로 그렸다. 새들은 얼굴을 마주하고 부리가 닿을 듯이 가까이 앉아 있다. 마치 사이좋은 부부의 모습을 연상케 한다. 괴석 옆으로는 붉은색과 분홍색의 아름다운 꽃들이 피어 있어 그림을 더욱 화사하게 만들어주고 있다.

민화에서 꽃과 새가 부부 사이의 좋은 금실을 상징한다면, 열매와 씨앗은 자손의 번창이나 행운을 나타낸다.

:: 한 폭 더 감상하기 ::

**〈석류도(石榴圖)〉**
종이에 채색, 83×32cm, 가회민화박물관 소장

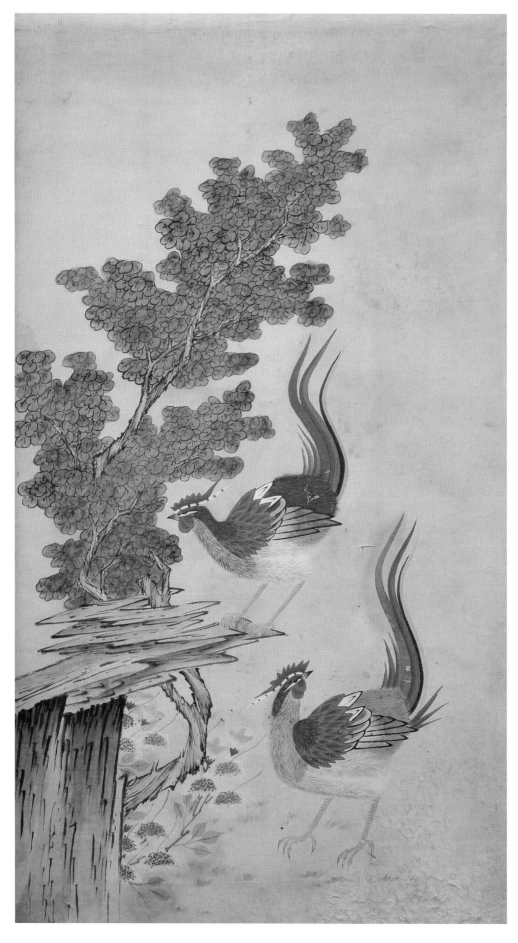

오동나무 아래서
한가로이 노니는 봉황
한 쌍의 모습을 그린
것이다. 그림 왼쪽의
날카롭고 괴이하게 생긴
괴석은 오동나무 줄기를
감싸듯이 끼고 있다.

〈봉황도(鳳凰圖)〉
종이에 채색, 75×41cm,
가회민화박물관 소장

# 발걸음도 고귀하다

봉황도(鳳凰圖)

화조도 병풍을 보면, 보통 빠지지 않고 등장하는 그림 가운데 하나가 오동나무 아래서 노니는 봉황이다. 상서로운 새로 상징되는 봉황은 본래 오동이 아니면 깃들지 않고, 대나무 열매가 아니면 먹지 않으며, 단 샘이 아니면 마시지 않는다고 알려져 왔다.

고대 중국의 박물지(博物誌)인 《산해경(山海經)》에 따르면, 봉황의 생김새는 닭처럼 생겼지만 다섯 가지 색의 깃털 무늬를 지니고 울음소리는 다섯 가지 묘음(妙音)을 내며, 먹고 마심이 자연의 절도에 맞으며 저절로 노래하고 춤을 추었다고 한다. 또한 봉황은 뭇 새들이 따르므로 새들의 왕으로서 영조(靈鳥)라 하였고, 머리의 무늬는 덕(德)을, 날개의 무늬는 의(義)를, 등의 무늬는 예(禮)를, 가슴의 무늬는 인(仁)을, 배의 무늬는 신(信)을 뜻한다고 하였다. 그뿐만이 아니라 봉황은 성군(聖君)이 나타나서 선정을 베풀어 천하가 평안한 태평성대를 누리는 시대에만 원림(苑林)에 모여들었다고 한다.

봉황은 군왕이 갖출 모든 조건을 상징적으로 갖추었다고 하여 왕을 상징해 왔다. 봉황은 중국으로부터 불교와 함께 우리나라에 전래되었으며 공주 송산리 백제 무령왕릉(武寧王陵)의 출토품에서 발견되어 삼국 시대 무렵부터 왕의 부장품으로 쓰일 만큼 귀한 존재였음을 알 수 있다. 또한 그림이나 시가(詩歌)의 소재로 자주 등장해 왔으며, 공예품의 장식 문양으로도 많이 다루어져 왔다.

이 그림은 오동나무 아래서 한가로이 노니는 봉황 한 쌍의 모습을 그린 것이다. 그림 왼쪽의 날카롭고 괴이하게 생긴 괴석은 오동나무 줄기를 감싸듯이 끼고 있다. 오동나무는 괴석의 중간에서 줄기를 드러내고 있으며,

**〈봉황도〉〈부분〉**
오동나무는 괴석의 중간에서 줄기를 드러내고 있으며, 크고 동그란 오동나무 잎사귀의 특징이 드러나게 잘 표현되었다.

〈극락조도(極樂鳥圖)〉
종이에 채색, 50×50cm, 가회민화박물관 소장

크고 동그란 오동나무 잎사귀의 특징이 잘 표현되었다.

　　민화에 등장하는 봉황의 경우 형태상의 차이는 있지만 대부분 적색, 청색, 녹색의 선명한 색깔로 화려하게 채색해 영수로서의 차별성을 드러내고 있다. 반면 오동나무의 경우 실제 모습 그대로 큼직한 줄기와 나뭇잎을 묘사한 작품도 있지만, 지면 공간과 봉황의 위치에 따라 나뭇잎 크기를 대폭 축소하거나 나무 기둥과 줄기를 비틀어 과감하게 표현한 작품들이 많이 있다.

:: 한 폭 더 감상하기 ::

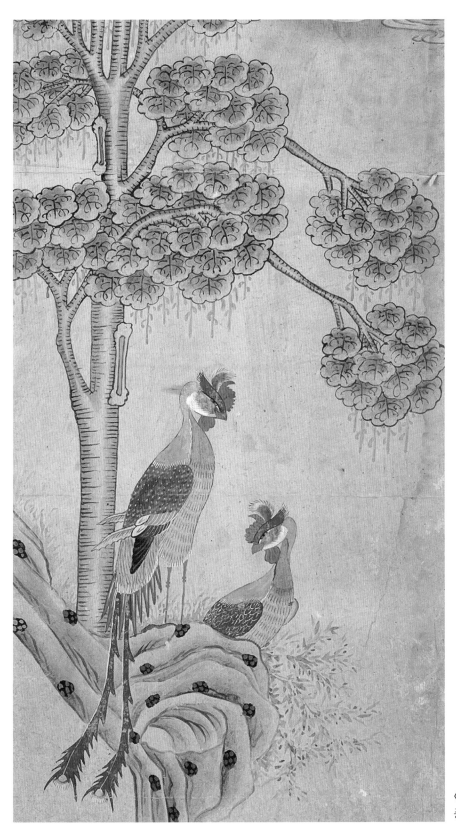

〈봉황도(鳳凰圖)〉
종이에 채색, 75×41cm, 가회민화박물관 소장

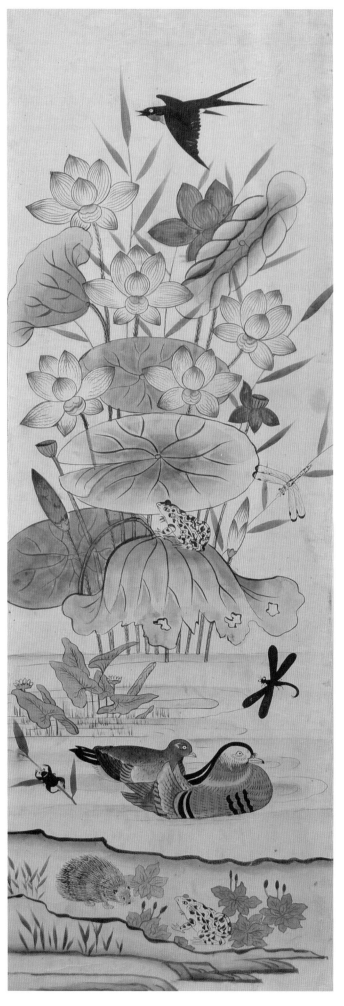

연꽃이 피어 있는 연못에
원앙(鴛鴦) 한 쌍이 고요한 파문을
일으키며 사이좋게 짝을 지어
유유히 노닐고 있다.
동그랗게 활짝 펼쳐진 잎,
양옆이 돌돌 말린 잎, 벌레가
먹어서 밑으로 축 처진 잎이
자연 그대로 묘사되어 있다.

〈원앙도(鴛鴦圖)〉
종이에 채색, 98×33cm,
가회민화박물관 소장

# 부부애를 담다

## 원앙도(鴛鴦圖)

연꽃이 피어 있는 연못에 원앙(鴛鴦) 한 쌍이 고요한 파문을 일으키며 사이좋게 짝을 지어 유유히 노닐고 있다. 원앙은 옆구리에 위로 솟은 은행잎 모양의 깃이 특징이다. 이 그림에서는 주황색과 파란색, 연두색, 분홍색의 화려한 색과 먹선으로 강약을 조절해 원앙의 깃털을 세세하게 묘사하고 있다. 원앙은 공작과 마찬가지로 수컷이 좀 더 크고 화려한 모습을 지니고 있다.

연꽃의 경우 꽃잎의 색깔을 달리하여 변화를 주는 경우도 있지만 대부분 형식화된 단조로운 모습들이다. 반면 연잎의 표현은 비교적 다양한 것을 볼 수 있다. 동그랗게 활짝 펼쳐진 잎, 양옆이 돌돌 말린 잎, 벌레가 먹어서 밑으로 축 쳐진 잎이 자연 그대로 묘사되어 있다. 이 밖에도 개구리가 연잎 위에 올라앉은 모습이나 곤충들이 연못 위를 이리저리 맴도는 모습이 합쳐져 한가로운 연못 위 풍경을 묘사하고 있다.

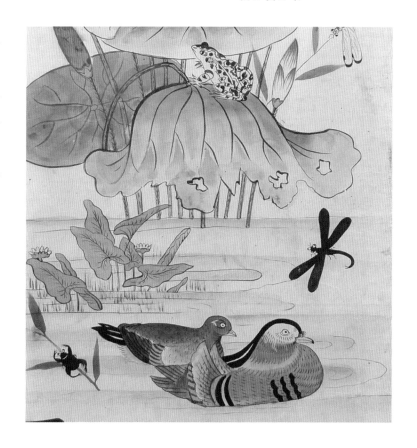

<원앙도> (부분)
연꽃과 함께 원앙을 그렸다면, 그 그림은 귀한 자식을 연달아 낳는다는 '연생귀자(連生貴子)'의 뜻을 갖는다.

원앙(鴛鴦)은 부부 금실을 이야기할 때 꼭 떠오르는 새이다. 원앙은 암수의 금실이 좋아서 항상 쌍으로만 놀고, 둘 가운데 하나가 먼저 죽더라도 결코 새로운 짝을 찾지 않는다고 알려져 있다. 정말 아름다운 부부애를 가진 새라 할 수 있겠다. 그래서인지 원앙은 부부 간의 정조와 애정의 상징으로 사랑받아 왔으며, 다복한 복록(福祿)의 의미도 지니고 있다.

그러나 중국에서는 원앙이 부부 금실의 표상이라기보다 자식을 뜻한다고 한다. 가령 연꽃과 함께 원앙을 그렸다면, 그 그림은 귀한 자식을 연달아 낳는다는 '연생귀자(連生貴子)'의 뜻을 갖는다. 연꽃의 '연(蓮)'자가 '연이어지다'라는 의미의 '연(連)'자와

〈원앙도(鴛鴦圖)〉
종이에 채색, 70×33cm,
가회민화박물관 소장
원앙이 때로는 괴석 사이로 탐스럽게
피어난 모란꽃을 배경으로 유유히 물 위를
떠다니는 모습으로 그려지기도 한다.
모란꽃은 부귀영화를 상징하는 꽃이므로
이런 그림은 부귀영화와 부부의
사랑을 뜻하는 그림으로
해석될 수도 있다.

발음이 같아서 자식을 의미하는 원앙과 같이 그려지면 연이어 자식을 갖는다는 의미로 이해됐기 때문이다. 그러한 영향 때문인지는 몰라도 우리나라의 민화에서도 연꽃 아래에서 유유히 놀고 있는 원앙 그림을 쉽게 볼 수 있다.

　원앙이 때로는 괴석 사이로 탐스럽게 피어난 모란꽃을 배경으로 유유히 물 위를 떠다니는 모습으로 그려지기도 한다. 모란꽃은 부귀영화를 상징하는 꽃이므로 이런 그림은 부귀영화와 부부의 사랑을 뜻하는 그림으로 해석할 수도 있다. 또 원앙을 자식의 의미로 본다면 부귀영화를 누리며 귀한 자식도 얻게 해 달라는 의미로도 볼 수 있다. 이처럼 민화에는 한 폭의 그림 안에 소망하는 바를 담으려는 마음이 가득했다.

::한 폭 더 감상하기::

〈원앙도(鴛鴦圖)〉 종이에 채색, 67×39cm, 가회민화박물관 소장

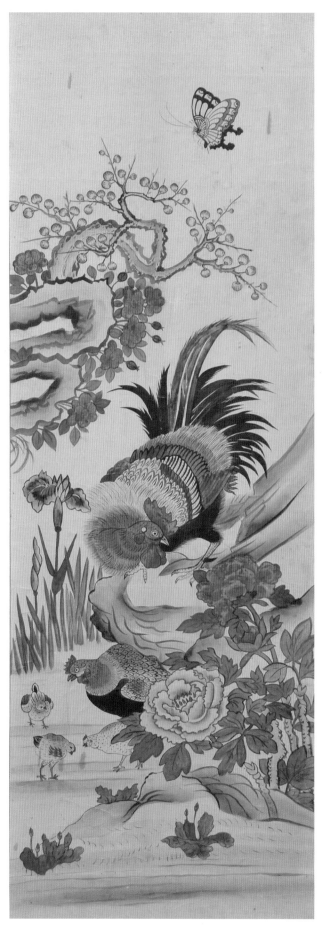

안정감 있는 구도와 간결한
먹선 표현 그리고 화려한 색을
입혀 그림의 멋을 보여 주고 있다.
닭을 중심으로 모란꽃이 아름답게
피어 있는 장면을 통해 가족의
평안과 부귀영화를 바라는
마음을 담으려고 했음을
짐작할 수 있다.

〈화조도(花鳥圖)〉
종이에 채색, 98×33cm, 가회민화박물관 소장

# 너도 나도 부귀공명

부귀공명도(富貴功名圖)

이 그림은 아름답게 꽃이 핀 길가에서 닭 가족이 한가롭게 모이를 먹고 있는 모습을 담았다. 크고 당당한 체구에, 높고 화려한 볏을 자랑하는 듯 붉고 푸른색으로 멋지게 채색된 수탉은 화면 중앙의 바위 위에 자리 잡았다. 가족들과 즐거운 한때를 보내는 병아리들이 혹시라도 나쁜 무리들로부터 공격받지 않을까 경계하며 망을 보는 듯하다. 화면 오른쪽으로 화려하게 피어 있는 모란꽃과 어우러진 어미 닭과 병아리들은 누가 보아도 사이좋게 모이를 쪼아 먹으며 한가로운 시간을 보내고 있다. 모란은 붉은색과 분홍색으로 화려한 자태를 표현했는데, 꽃잎의 색은 짙은 색에서 옅은 색으로 바림하는 기법으로 화려함을 표현하고 있다. 전체적으로 안정감 있는 구도와 간결한 먹선 표현 그리고 화려한 색을 입혀 그림의 멋을 보여 주고 있다. 닭을 중심으로 모란꽃이 아름답게 피어 있는 장면을 통해 가족의 평안과 부귀영화를 바라는 마음을 담으려고 했음을 짐작할 수 있다.

민화에서는 닭이 항상 크고 탐스러운 볏을 가진 모습으로 묘사가 되는데, 이는 수탉의 머리에 난 붉고 화려한 볏이 벼슬자리의 벼슬을 연상시키기 때문이다. 뿐만 아니라 볏의 모양은 관리들이 관을 쓴 형상과 닮았다. 그래서 우리 조상들은 수탉의 볏을 크고 화려하게 그려서 더 높은 벼슬자리에 대한 희망을 표현했다.

닭의 볏은 또한 계관(鷄冠)이라 하는데 맨드라미꽃이 닭 볏과 닮았다 하여 계관화(鷄冠花)라 불렀다. 닭과 맨드라미꽃이 합쳐지면 벼슬 위의 벼슬, 즉 관상가관(冠上加冠)이라는 의미가 되므로 최고의 벼슬자리를 뜻하게 되어 곧잘 함께 그려졌다고

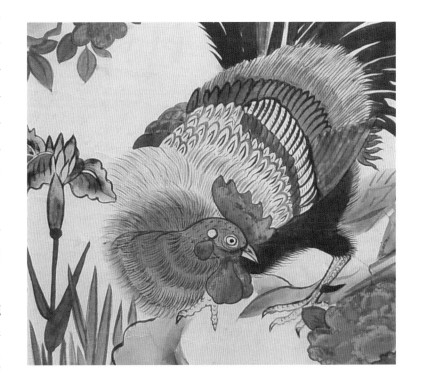

〈화조도〉(부분)
민화에서는 닭이 항상 크고 탐스러운 볏을 가진 모습으로 묘사가 되는데, 이는 수탉의 머리에 난 붉고 화려한 볏이 벼슬자리의 벼슬을 연상시키기 때문이다.

**〈화조도〉(부분)**
화려하게 피어 있는
모란꽃과 어우러진 어미 닭과
병아리들은 누가 보아도
사이좋게 모이를 쪼아
먹으며 한가로운 시간을
보내고 있다.

한다.

민화에서 닭은 또한 모란과도 잘 어울린다. 수탉은 공계(公鷄)라고 했는데 공계(公鷄)의 '공(公)'자와 운다는 의미를 가진 '명(鳴)'자가 합쳐진 공명'(公鳴)'은 '이름을 널리 알리다'라는 뜻의 '공명(功名)'과 음이 같다. 따라서 부귀영화를 상징하는 모란을 함께 그려 '부귀공명(富貴功名)을 누린다'라는 뜻을 담은 민화로 그려지기도 했다. 암탉도 매일 알을 낳기 때문에 대대로 자손이 이어져 번창한다는 의미가 있다. 그래서인지 닭은 민화에서 다른 소재 못지않게 많은 사랑을 받아 왔다고 할 수 있다.

닭이 상징하는 의미는 앞에서 말한 것 이외에도 몇 가지가 더 있다. 닭은 십이지(十二支)에 해당하는 열두 동물 가운데 유일하게 날개가 있어 하늘과 땅을 이어 주는 심부름꾼으로서 잘 알려져 있다. 또한 동이 틀 때 떠오르는 태양 빛에 잡다한 귀신이나 삿된 기운들이 도망가기 때문에, 새벽에 우는 수탉은 일찍이 길조(吉鳥)로 여겨져 귀신을 쫓기 위한 액막이 부적의 소재로도 널리 쓰여 왔다. 그렇기 때문에 집 안의 중문(中門)에 닭 그림을 붙여 귀신을 막았다.

:: 한 폭 더 감상하기 ::

목단화

수산하는처여

도원야명

〈그네 타는 여인〉(부분)
종이에 채색, 101×43cm,
가회민화박물관 소장

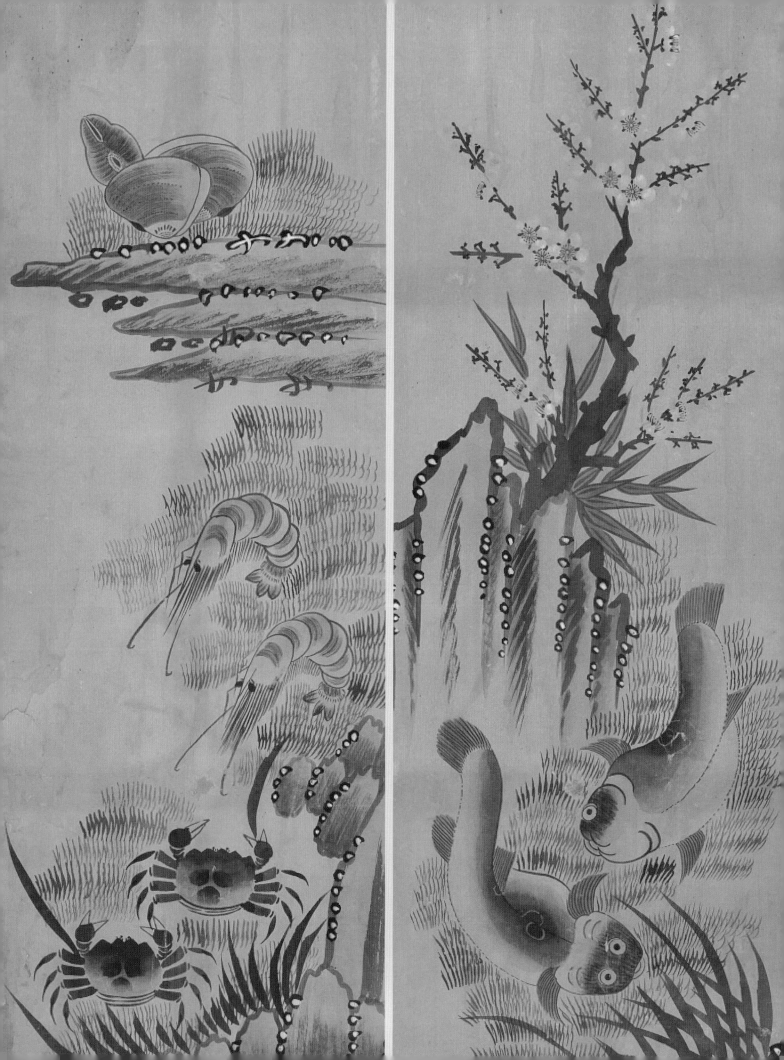

# 입신출세와 번영을 기원하다

　어해도(魚蟹圖)란 물고기를 그린 그림을 말한다. 어해도는 그림의 내용에 따라 이름을 다르게 부르기도 한다. 예를 들어 물고기들이 평화롭게 노는 그림은 '어락도(魚樂圖)'라 하고, 헤엄치며 노는 그림은 '유어도(遊魚圖)'라 한다. 잉어가 하늘을 향해 뛰어오르는 그림은 '약리도(躍鯉圖)', 물고기가 떼을 지어 희롱하는 그림은 '희어도(戲魚圖)'라고 한다.

　어해도에는 물고기뿐만 아니라 조개류나 게, 새우도 그려진다. 그 밖에 수초, 꽃, 새도 함께 등장하는데, 가끔은 그리는 화가가 그림을 풍요롭게 만들기 위해 자연 속의 다양한 소재를 첨가하는 경우도 있다. 물고기들은 암수 쌍으로, 혹은 새끼를 거느린 가족의 모습으로 그려졌다. 옛날 사람들이 물고기 그림을 즐겨 보는 것은 물고기가 상징하는 여러 가지 좋은 의미가 있기 때문이다.

　한 예로 물고기는 알을 많이 낳는 생물 가운데 하나이다. 그래서 물고기 그림을 소유함으로써 집안에 자손이 번창하고, 풍요로운 삶을 누릴 수 있기를 바라는 마음이 있었다. 이런 상징성은 여성들의 노리개 같은 장신구나 결혼할 때 새로 만드는 가구의 장식에 물고기 문양을 조각하는 이유가 되었다.

　또 물고기는 특이하게 잘 때도 눈을 뜨고 자는데, 이는 삿된 기운들로부터 집을 지켜 준다는 의미가 있다. 그래서인지 벽장문이나 광문을 잠그는 자물쇠를 물고기 모양으로 만든 유물들을 많이 볼 수 있다. 이처럼 어해도에 등장하는 물고기들은 종류도 다양하고 그 의미도 조금씩 다르다. 하지만 대체로 물고기는 자손번창, 벽사구복, 입신출세, 소원성취를 기원하는 의미가 가장 크다.

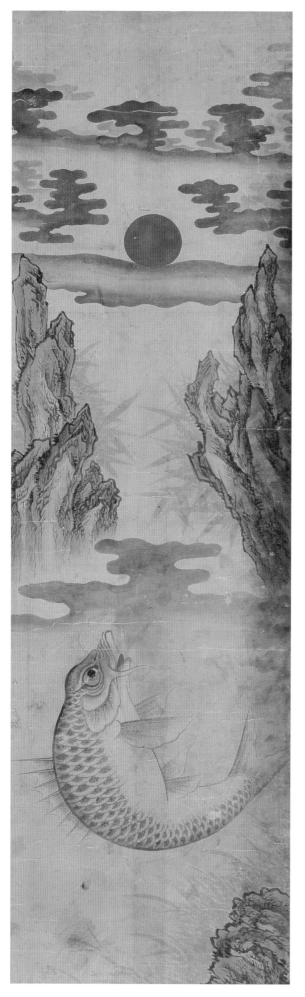

힘차게 자맥질하며 폭포를 거슬러 올라가려고
노력하는 잉어에게 저 멀리 보이는
태양은 놓칠 수 없는 희망의 상징이다.

〈약리도(躍鯉圖)〉
종이에 채색, 115×31cm,
가회민화박물관 소장

# 힘차게 뛰어올라 출세로 향하다

약리도(躍鯉圖)

어해도(魚蟹圖) 가운데 큰 잉어 한 마리가 하늘을 향해 뛰어 오르는 그림을 자주 볼 수 있다. 중국의 오래된 고서인 《후한서(後漢書)》에 보면, 중국 황하 상류에 있는 용문 지방에 용문폭포라는 큰 폭포가 있는데 이른 봄 복숭아꽃이 필 무렵 강물이 불어나서 물결이 거슬러 흐르게 된다고 한다. 이때가 되면 늙은 잉어들이 모여 앞다투어 폭포를 거슬러 오르려 하는데, 폭포를 뛰어넘은 잉어는 용이 된다고 하는 이야기가 전해진다. 이때 하늘에서 번개와 우레가 쳐 잉어의 꼬리를 태워 용으로 변하게 한다고 전한다. 이런 이야기를 그림으로 형상화한 것을 '약리도(躍鯉圖)'라고 한다. 또한 다른 이름으로는 '어변성룡(魚變成龍)' 혹은 '어룡장화(魚龍將化)'라고 한다.

높은 곳에서 아래로 무섭게 떨어지는 폭포를 거슬러 올라간다는 것이 얼마나 힘든 일인가? 그래서 이런 어려움은 과거 시험을 통과하기 위해 온갖 고초를 겪으며 열심히 노력하는 선비들의 고생에 비유되었다. 이 이야기에 빗대어서 과거에 급제하거나 입신출세하는 것을 '등용문(登龍門)'이라고 한다. 옛날에는 선비들이 친구들끼리 서로의 성공을 기원하며 약리도를 선물로 주고받거나 자신의 방에 걸어 두고 더욱 열심히 공부할 것을 다짐하였다.

그러나 과거 시험이라는 주제는 서민 계층보다는 양반이나 선비들이 더 관심을 가졌던 주제이기 때문에 이러한 약리도는 주로 양반 자제들의 공부방이나 선비의 사랑방에 장식용으로 많이 걸렸다.

약리도는 대체로 아침 해로 상징되는 붉은 태양과 출렁이는 물결 위로 잉어가 뛰어오르는 모습으로 그려진다. 그림을 보면, 화면은 크게 상단과 하단으로 나뉘어져 있다.

그림의 중심이 되는 잉어는 몸을 휘어 힘차게 암벽

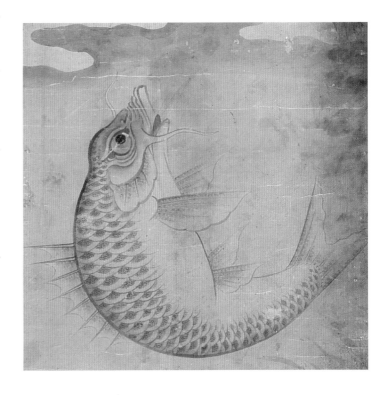

**〈약리도〉 (부분)**
잉어의 묘사도 세심하다. 비늘 하나하나를 세밀하게 그렸으며, 둥글게 뜬 눈과 벌린 입은 사실감을 더해 준다.

으로 뛰어오르는 듯한 모습으로 그렸다. 화면 위쪽은 잉어가 넘어야 할 폭포가 여간 힘든 것이 아니라는 암시를 주는 듯 거친 암벽이 화면 양쪽으로 거칠게 표현되어 있다. 수묵(水墨)의 농담을 통해 암벽의 굴곡을 표현하려 했으며, 옅은 채색을 더하여 화면에 생기를 불어넣었다. 화면 가장 위쪽에는 구름에 가릴 듯하지만 힘차게 그 붉은 빛을 보여 주는 태양이 있다.

힘차게 자맥질하며 폭포를 거슬러 올라가려고 노력하는 잉어에게 저 멀리 보이는 태양은 놓칠 수 없는 희망의 상징이다.

그림을 자세히 들여다보면, 잉어의 묘사도 세심하다. 비늘 하나하나를 세밀하게 그렸으며, 둥글게 뜬 눈과 벌린 입은 사실감을 더해 준다.

약리도 그림에서는 잉어가 두 마리 그려지는 경우도 있다. 때로는 잉어가 용의 얼굴을 하고 잉어에서 용으로 변화하는 과정을 보여 주는 경우도 있다.

잉어가 용이 될 때에는 하늘에서 번개가 쳐 잉어의 꼬리를 태우고 여의주(如意珠)를 준다고 하여 간혹 여의주와 같은 보주가 그려지는 경우도 있다. 용이 여의주를 갖게 되면 만사형통한다고 하니 과연 성실하게 노력하여 신비로운 용이 된 잉어에게 여의주는 가장 큰 상일 것이다.

〈어변성룡도(魚變成龍圖)〉
종이에 채색, 101×43cm, 가회민화박물관 소장
약리도 그림에서는 잉어가 두 마리 그려지는 경우도 있다.
때로는 잉어가 용의 얼굴을 하고 잉어에서
용으로 변화하는 과정을 보여 주는 경우도 있다.

:: 한 폭 더 감상하기 ::

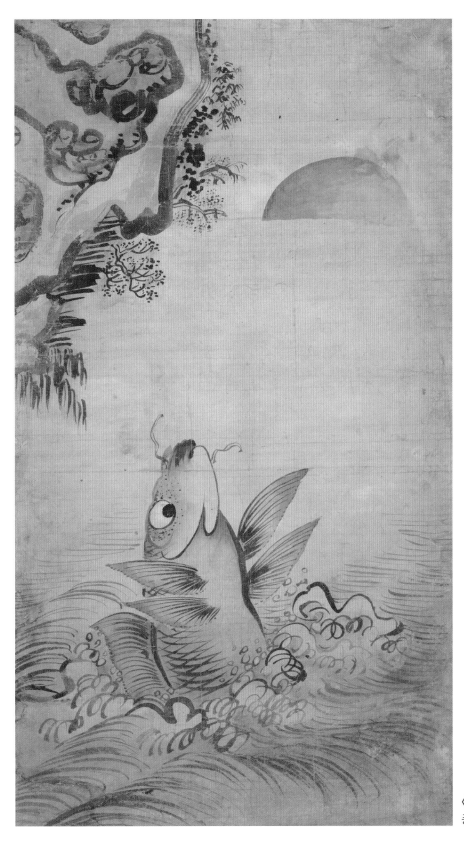

〈신년등룡도(新年登龍圖)〉
종이에 채색, 98×59cm, 개인 소장

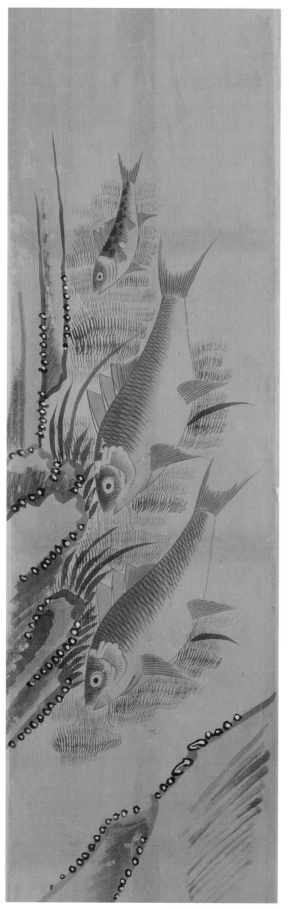

물 속 배경은 바위와 간단한 수초 몇 개가
전부여서 삼여도의 내용답게
큰 의미를 가진 세 마리의 물고기에
초점을 맞췄다는 사실을 알 수 있다.

〈어해도(魚蟹圖)〉 여덟 폭 병풍 가운데 한 폭
종이에 채색, 115×34cm, 가회민화박물관 소장

# 시간은 어찌 써야 하는가

삼여도(三餘圖)

민화에서는 물고기 그림이 상당히 많다. 그만큼 물고기 그림은 다양한 모습으로 그려졌다. 그 가운데 세 마리의 물고기가 함께 그려진 그림을 '삼여도(三餘圖)'라고 한다. 많은 수의 물고기가 한가로이 노닐고 있는 그림은 '백어도(白魚圖)'라고 부른다. 민화에서는 백어도 외에 백락도, 백록도, 백동자도, 백화도, 백과도, 백수도, 백호도, 백수백복도처럼 백(百)을 기준으로 삼은 내용의 그림이 많다. 그것은 백(百)을 수 개념의 완성으로 생각했기 때문이다.

본래 '삼여도(三餘圖)'란 세 가지 여가 시간을 뜻하는 그림인데, 가운데 '여(餘)'자가 물고기를 뜻하는 '어(魚)'자와 발음이 비슷하여 아예 삼어도라 부르기도 한다. 그렇다면 세 가지 여가 시간이란 과연 무엇을 뜻하는 것일까? 삼여도(三餘圖)는《삼국지》〈위지〉왕숙전에 나오는 '동우(童遇)'라는 사람에 대한 이야기에서 비롯되었다고 할 수 있다.

어떤 사람이 동우(童遇)란 사람에게 배움을 청했다고 한다. 그러자 동우는 책을 백 번만 읽으면 가르침은 필요 없다며 거절을 했다. 하지만 그 사람은 자신은 너무 바빠 책 읽을 시간조차 없다며 계속해서 부탁을 해 왔다. 그러자 동우는 "공부를 하는 데는 삼여(三餘)만 있으면 된다. 삼여란 밤, 겨울 그리고 비 오는 날이다."라는 말을 했다고 한다.

이 말뜻을 잘 살펴보면, 밤은 하루의 반에 해당되니, 해 떠 있는 밝은 시간에 일을 하고, 더는 일을 할 수 없는 나머지 시간을 쪼개서 공부하면 된다는 뜻이다. 겨울도 마찬가지다. 너무 추워 땅까지 얼어 버린 겨울에 농사를

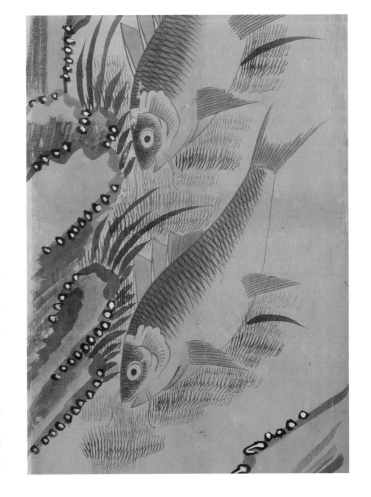

〈어해도〉 (부분)
물고기의 비늘은 가는 붓으로 세밀하게 하나하나 그려졌고, 꼬리와 지느러미 역시 굉장히 공을 들여 그린 듯하다.

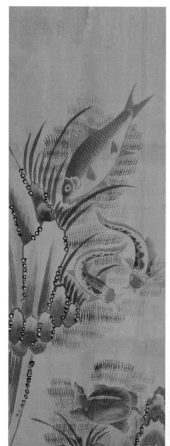
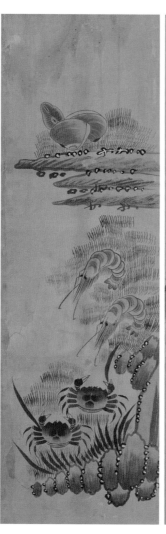
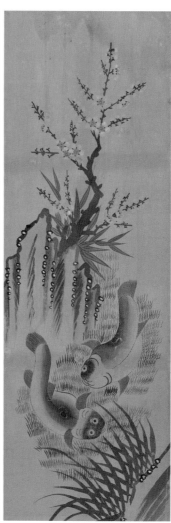
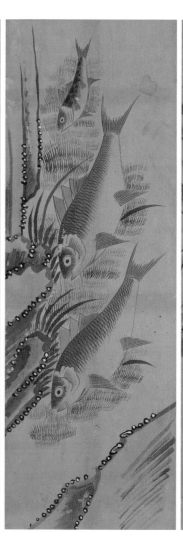

지을 수 없으니 몇 개월간 일을 할 수 없을 때에 공부를 하면 된다는 뜻이다. 마지막으로 비 오는 날 역시 일을 할 수 없으니 그 시간 동안 책을 보면 된다는 의미이다. 이처럼 시간이 없어 책을 볼 수 없다고 하는 사람에게 '세 가지 여가 시간에 공부를 하면 된다'는 뜻으로 간접적으로 꾸짖고 있다고 하겠다. 즉 시간을 잘 활용하면 공부할 시간은 충분하다는 것으로 공부하는 사람의 태도를 일깨운 이야기라고 할 수 있다.

　이 그림(70쪽)에는 세 마리의 물고기가 아래를 향해 머리를 둔 모습이 그려져 있다. 두 마리는 적당히 살이 올라 있고, 가장 위에 있는 한 마리는 작은 것을 보니 아직 덜 자란 어린 물고기로 보인다. 물고기의 비늘은 가는 붓으로 세밀하게 하나하나 그려졌고, 꼬리와 지느러미 역시 굉장히 공을 들여 그린 듯하다. 이에 비해 물 속 배경은 바위와 간단한 수

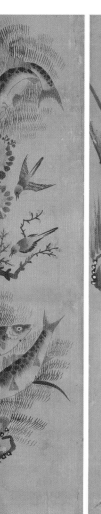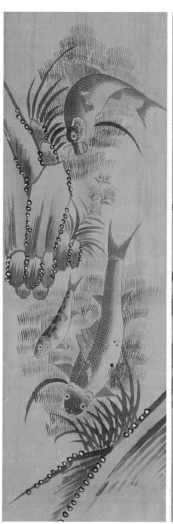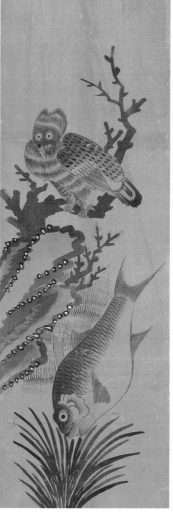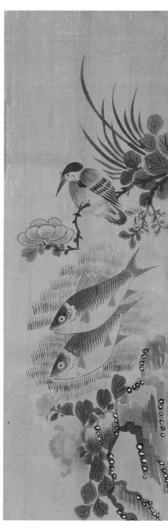

〈어해도(魚蟹圖)〉 여덟 폭 병풍
종이에 채색, 115×34cm×8,
가회민화박물관 소장

초 몇 개가 전부여서 삼여도의 내용답게 큰 의미를 가진 세 마리의 물고기에 초점을 맞췄
다는 사실을 알 수 있다.

　삼여도는 간혹 다른 어떤 배경 없이 물고기 세 마리만 그려지는 경우도 있다. 물에 사
는 물고기 그림을 그리는데 어째서 물이나 수초 혹은 물가와 같은 그림은 그려지지 않을까
싶지만, 이는 삼여도라는 그림을 그리는 데 있어 다른 배경 없이 '삼여(三餘)'라는 주제를
강조하기 위해서임을 알 수 있다. 주변에는 가끔 연꽃이 그려지기도 한다. 연꽃은 진리를
상징하기 때문에 삼여도에 적절하게 맞아 떨어지는 배경이라 할 수 있다.

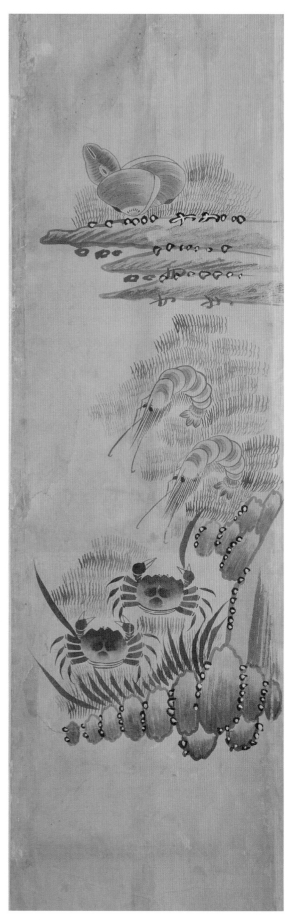

게와 새우 그리고 조개가 그려졌는데,
배경은 물속인지 물 밖인지 모르게
작은 바위와 풀밭이 함께 그려졌다.
긴 화면에 게 두 마리,
새우 두 마리 그리고 가장 위에는
조개 세 개가 그려졌다.

〈어해도(魚蟹圖)〉여덟 폭 병풍 가운데 한 폭
종이에 채색, 115×34cm, 가회민화박물관 소장

# 축하와 화합의 의미를 담다

하합도(鰕蛤圖)

삼여도와 함께 꾸며진 병풍에는 게와 새우, 조개를 그린 하합도(鰕蛤圖)가 있다. 이런 소재들은 축하와 화합의 의미가 담겨 있으며, 회갑, 진갑, 고희 같은 잔치에 선물하는 용도로 사용되었다. 새우를 뜻하는 '하(鰕)'와 조개를 뜻하는 '합(蛤)'의 발음이, 축하의 '하(賀)'와 화합의 '합(合)'과 발음이 같아 이 같은 의미로 쓰였다. 또한 새우는 등이 굽어 있는 모습 때문에 '바다의 노인'이라 불렸다. 한문으로 쓰면 '해로(海老)'인데, 역시 해로(偕老)와 발음이 같아 부부가 늙을 때까지 오래오래 함께 산다는 뜻이 담겨 있다.

게는 어해도에서 잘 다뤄지던 소재이다. 게의 등딱지[甲]를 그린 것은 과거 시험에서 갑과(甲科)*에 급제하기를 바라던 마음의 표현이다. 특히 물 밖으로 기어올라 온 게와 갈 댓잎을 그린 그림은 따로 '전려도(傳臚圖)'라고 불렸다. '전려(傳臚)'란 중국에서 전시(殿試)* 후에 합격자의 이름을 하나하나 부르던 일을 말한다. '전려'의 '려(臚)'와 중국어 발음이 같은 '갈대[蘆]'를 화폭에 그려 넣음으로써 과거에 합격하고자 하는 소망을 표현했다는 것을 알 수 있다. 게는 보통 두 마리를 그려 소과와 대과 두 번의 시험에 모두 붙으라는 뜻을 나타내었다. '이갑전려도(二甲傳臚圖)'란 명칭은 여기서 나왔다. 또한 게는 그 딱딱한 등껍질이 갑옷을, 집게발이 무기를 상징하기도 해 구운몽도에서 용궁의 수군 가운데 장수로 그려지기도 한다.

왼쪽의 그림에는 게와 새우 그리고 조개가 그려졌는데, 배경은 물속인지 물 밖인지 모르게 작은 바위와 풀밭이 함께 그려졌다. 긴 화면에 게 두 마리, 새우 두 마리 그리고 가장 위에는 조개 세 개가 그려졌다. 같은 병풍에 있는 그림이지만, 앞의 〈삼여도〉에 보이는 물고기와 달리 새우와 게 그리고 조개는 형태의 묘사나 표현 방법이 간략하다. 게는 그저 먹의 농담만으로 형태를 그렸다면, 새우와 조개는 가는 붓으로 특징을 잡아 그렸다. 세밀한 표현보다는 각각의 소재가 지닌 특성을 먹의 농담과 몇 번의 붓질로 적절하게 묘사하였다. 아마도 이 그림이 사실적인 묘사보다는 이들 게와 새우, 조개가 지닌 의미를 전달하는 것을 목적으로 하기 때문에 그리는 사람도, 또 그림을 주문한 사람도 표현 기법에는 크게 신경 쓰지 않은 듯하다.

* 갑과(甲科)
조선 시대에 과거 합격자를 성적에 따라 나누던 세 등급 가운데 첫째 등급을 말한다.

* 전시(殿試)
복시(覆試)에서 선발된 사람에게 임금이 친히 치르게 하던 과거 시험을 말한다.

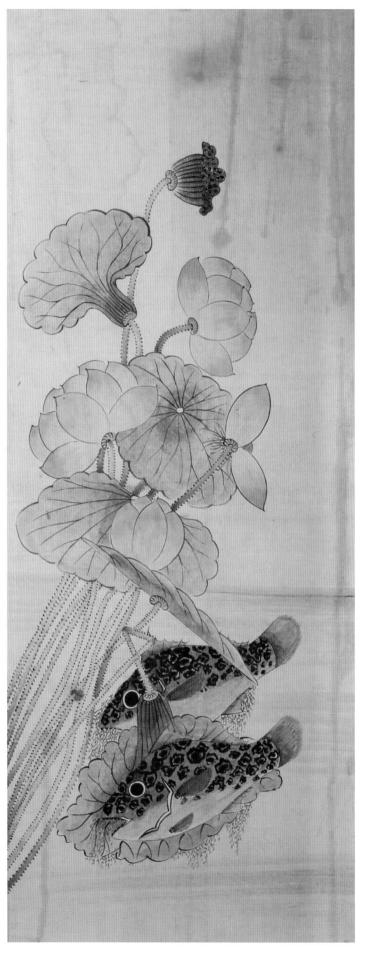

연꽃은 더러움에 물들지 않고
속이 비고 곧으며 향기가
멀리 갈수록 맑다고 해서
'군자의 꽃'이라 불리기도 한다.
벼슬길에 오른 인물이
권세(權勢)를 탐하는
사람보다는 군자의 도리를
지키는 인물로 거듭나기를
바라는 마음을 담았다고 볼 수
있지 않을까!

〈어해도(魚蟹圖)〉
종이에 채색, 84×35cm, 가회민화박물관 소장

# 궁궐에서 찾는 것은 무엇인가

궐어도(鱖魚圖)

궐어는 쏘가리를 말한다. 한자어로 궐어(鱖魚), 금린어(錦鱗魚)라고 하는데,《재물보》에는 살 맛이 돼지고기처럼 좋다 하여 수돈(水豚)이라고도 하였다. 예로부터 한국과 중국의 문인들은 쏘가리의 외모가 아름답다는 점과 궐어의 '궐(鱖)'자가 궁궐을 의미하는 '궐(闕)'자와 음이 같다는 점에서 쏘가리를 고귀하게 여겼다. 그래서 쏘가리, 궐어는 출세해서 임금님 계시는 궁궐에 들어가라는 의미의 화제(畵題)로 많이 그렸다고 한다.

쏘가리를 주제로 한 그림 가운데에는 복숭아꽃을 함께 그린 그림이 있다. 이는 장지화라는 사람이 지은 어부가의 한 구절인 '도화유수궐어비(桃花流水鱖魚肥)'에서 유래했다. "복숭아꽃이 물 위를 흘러갈 때 쏘가리가 살찐다."는 시구를 그림으로 표현한 것이다.

이 작품은 탐스럽고 아름답게 핀 연꽃 아래 쏘가리 두 마리가 나란히 그려져 있다. 자세히 보면, 쏘가리는 연잎을 깔고 누워 있는 것처럼 보인다. 화면을 나누어 아래쪽으로 물빛의 푸른색을 옅은 색으로 거칠게 칠하여 강을 표현하였다. 왼쪽에는 연꽃의 줄기가 한 아름 올라와서 화면의 중심을 이루고 있다. 연꽃은 활짝 핀 모습과 봉오리 진 모습으로 그려졌다. 연잎도 아래 또는 위에서 보는 시선을 달리하여 변화 있는 모습으로 표현하려고 했다.

연꽃과 쏘가리의 조화는 어떤 의미로 해석할 수 있을까? 연꽃이 일반적으로 상징하는 의미를 보면, 꽃이 피는 동시에 열매를 맺으며 그 열매가 많다는 점에서 '연이어 자손을 얻는다'는 다산을 의미할 때가 있다. 또 하나의 뿌리가 퍼지면서 마

〈어해도〉(부분)
자세히 보면, 쏘가리는 연잎을 깔고 누워 있는 것처럼 보인다. 화면을 나누어 아래쪽으로 물빛의 푸른색을 옅은 색으로 거칠게 칠하여 강을 표현하였다.

디마디 잎과 꽃이 자란다는 점에서 생식과 번영을 상징해 화합, 화목을 나타내기도 한다. 때로는 연꽃은 더러움에 물들지 않고 속이 비고 곧으며 향기가 멀리 갈수록 맑다고 해서 '군자의 꽃'이라 불리기도 한다.

그렇다면 이 그림에 가장 어울리는 해석은 벼슬길에 오른 인물이 권세(權勢)를 탐하는 사람보다는 군자의 도리를 지키는 인물로 거듭나기를 바라는 마음을 담았다고 볼 수 있지 않을까!

궐어도에는 다른 배경 없이 쏘가리만 그린 그림도 있다. 쏘가리만 그린 것은 보다 현실적이고 구체적인 염원을 담은 것이라 볼 수 있다. 즉 과거에 급제하여 대궐에 들어가 벼슬살이를 하게 된다는 의미로 해석해 볼 수 있다. 쏘가리가 낚싯바늘에 꿰어진 모습을 그린 그림도 있는데, 이것은 벼슬자리를 맡아 놓았다는 뜻이 담겼다. 가끔 어해도와는 상관없는 책거리 그림의 한 부분에서 쏘가리의 모습이 발견되기도 한다. 이는 쏘가리가 갖는 의미 때문이다.

쏘가리 외에도 메기나 잉어도 입신출세와 관련 있는 물고기로 민화에 자주 등장한다. 메기는 "비늘도 없이 미끄럽게 생겼지만 대나무에 오르는 재주가 있어 대나무 잎을 물고 계속해서 뛰면서 대나무 꼭대기까지 올라간다"는 설이 있다. 이로 인해 메기는 벼슬길에 나아가 아무 저항 없이 순조롭게 승진하는 것을 비유하는 소재로 자주 그려지곤 하였다.

## :: 한 폭 더 감상하기 ::

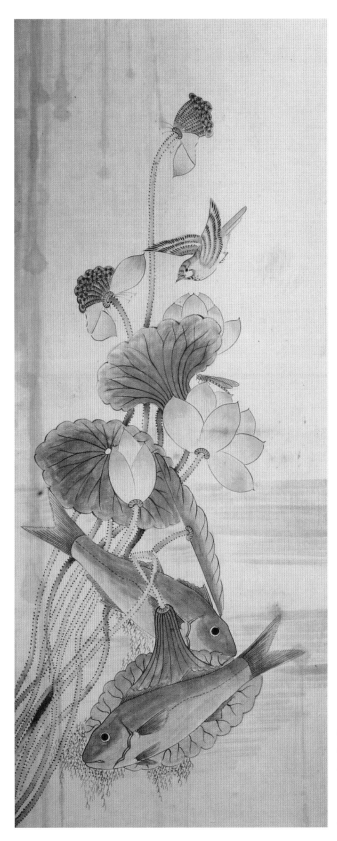

〈어해도(魚蟹圖)〉
종이에 채색, 84×35cm,
가회민화박물관 소장
연잎도 아래 또는 위에서 보는
시선을 달리하여 변화 있는
모습으로 표현하려고 했다.

# 글 읽기를 즐기다

　병풍은 겨울에 방 안으로 들어오는 차가운 바람을 막아 주는 보온의 역할뿐 아니라 방의 구역을 나누는 기능도 한다. 잡다한 물건들을 가려 주어 일종의 수납 공간을 확보하게 해 주는 기특한 물건이기도 하다. 또한 병풍에 꾸며지는 그림들은 장식적 효과만을 노린 것은 아니다. 그 대표적인 예가 책가도로 꾸며진 병풍이다.

　책가도는 순우리말로 '책거리'라고도 한다. '거리'란 일거리에서는 작업의 뜻으로, 반찬거리에서는 사물의 뜻으로, 굿거리에서는 춤이나 연극의 장면이라는 뜻으로 쓰인다. 또 책거리에서의 거리는 구경거리란 뜻으로 쓰인다. 책거리 그림을 보면, 책을 중심으로 책장 속에 배치해 놓은 문방사우나 이에 관련된 물건들이 많은데, 이것들을 구경한다는 뜻이라 할 수 있다. 이런 그림은 문방사우도(文房四友圖), 기명화(器皿畵), 기용도(器用圖), 문방도, 책가도처럼 다양한 이름으로 불리기도 한다. 주로 사랑방 선비의 방에 놓였던 책거리는 고매한 학덕을 쌓기 위해 힘쓰는 문인들의 소망을 담고 있으며, 글 읽기를 즐기고 학문의 길을 추구하던 당시 조선 시대 선비들의 일상적인 생활상을 고스란히 유추해 볼 수 있는 그림이다. 책거리에 표현된 서가에 쌓인 많은 책들은 선비들이 가장 이상으로 여겼던 학식을 쌓고자 했던 마음과 이렇게 많은 책을 읽었다는 것을 남에게 자랑하고 싶은 마음이 반영된 것이다. 특히 민화 책거리의 경우 수석이나 꽃병, 차, 과일처럼 문방사우와는 무관한 기물들도 함께 배치되어 있다.

책장에 쌓여 있는 책들과 책장의 방향이 한 곳에서
바라보는 일시점(一視點)이 아니다. 분명 같은 화폭에 그렸는데
어떤 책은 위쪽에서 본 듯이 그려져 있고, 또 어떤 책은 아래쪽에서
올려다본 것 같이 표현되어 있다. 바라보는 방향도 왼쪽에서 본 것
같은데, 또 오른쪽에서 본 것 같고, 정면에서 본 책도 있다.

〈책가도(冊架圖)〉 여덟 폭 병풍
비단에 채색, 143.5×31cm×8, 가회민화박물관 소장

# 학문을 숭상하다

## 책가도(册架圖)

책가도는 책을 비롯한 문방구, 골동품 같은 여러 가지 물건을 그린 그림을 말한다. 본래 책가도는 다보각* 위에 청동기, 보석, 사향 조각, 옥 조각, 도자기, 시계 들을 진열한 중국 궁정의 다보각경[多寶閣景, 혹은 다보격경(多寶格景)]에서 영향을 받아 그려진 그림이다. 중국의 청나라 황실과 상류층에서는 고동기물(古銅器物)을 장식하고 감상하는 것이 크게 유행하면서 기하학적 형태의 다보각경을 만들어 장식하였다. 그러나 조선의 책가도는 중국의 다보각경과 달리 골동품이나 귀중품보다는 책이 강조되어 현재 우리가 사용하는 책장과 비슷하게 보이는 가구로 그려졌다. 이는 학문을 큰 덕목으로 여겼던 우리 조상들의 마음이 그림에 반영되어 원래 형태에 변형을 일으킨 것으로 해석할 수 있다.

책가도는 이제까지 보던 그림들과 달리 칸칸이 나누어진 진열장 안에 서책과 여러 가지 그릇과 문구들이 서양화법으로 입체적으로 그려졌다. 이 그림에서 가장 시선을 끄는 것은 켜켜이 쌓여 있는 책이다. 그 다음은 파란색과 노란색, 녹색과 붉은색의 진하고 선명한 채색이다. 특히 파란색으로 칠해진 책장은 눈을 시원하게 만들어 '조선 시대에 어떻게 저런 그림을 그렸을까?' 하고 의심할 만큼 현대적인 감각을 느끼게 한다.

그런데 책장에 쌓여 있는 책들과 책장의 방향이 한 곳에서 바라보는 일시점(一視點)이 아니다. 사물을 한 곳이 아니라 여러 곳에서 바라보듯이 표현한 다시점(多視點)이다. 분명 같은 화폭에 그렸는데 어떤 책은 위쪽에서 본 듯이 그려져 있고, 또 어떤 책은 아래쪽에서 올려다본 것 같이 표현되어 있다. 바라보는 방향도 왼쪽에서 본 것 같은데, 또 오른쪽에서 본 것 같고, 정면에서 본 책도 있다. 바로 이 점이 책가도의 큰 특징이다.

또 가까이에 있는 사물이 크게 보이고, 멀리 있는 사물이 작게 보여야 하는데 책가도에서는 원근법이 일부 무시되기도 했다. 아마도 겹겹이 놓인 책들에서 볼 수 있는 착시 효과

* 다보각
중국에서 골동품을 진열하던 장식장을 말한다.

를 표현한 것일 수도 있고, 그림을 의뢰한 사람에게 개인적으로 특별한 의미가 있는 물건은 좀 더 강조한 것이라고 생각해 볼 수도 있다.

책의 모양이나 쌓아 놓은 책의 크기가 일직선으로 마치 눈금 있는 잣대를 사용한 것처럼 정확한 것도 책거리 그림의 특징이다. 그러나 자세히 살펴보면 자를 사용하지 않은 것을 알 수 있다. 조선 시대 그림에 관련된 모든 일을 담당하던 관청인 도화서의 그림 수업에서는 화원 양성을 할 때 한 가지 그림의 본을 가지고 직선이나 곡선 그리기를 적어도 2천 번 이상 반복해서 훈련시켰다고 한다. 그러니 자를 대지 않고도 자로 잰 듯한 그림을 그릴 수 있었을 것이다.

자로 잰 듯 가지런히 그려진 책장 속에는 역시나 한 치의 흔들림도 없이 자로 잰 듯이 그려진 책과 사물들이 있고, 그들 간에 강렬하게 대비되는 색감은 그림을 보는 이로 하여금 실물과 다름없다는 착각에 빠지게 한다. 책가도에는 때때로 책 이외의 자랑하고 싶은 귀한 물건들을 책과 함께 진열하듯 그렸다. 조선 후기에는 중국 청나라에서 들여온 귀한 도자기나 수선화 화분, 시계, 향로처럼 당시로서도 쉽게 구하거나 볼 수 없었던 물건들을 수집하고 감상하는 것이 유행하였다. 그래서인지 책가도에 귀한 물건들을 그려서 자신이 이런 물건을 가지고 있는 듯 은근히 과시하고자 했다.

그렇다고 해서 책가도가 가지는 본연의 의미가 변하는 것은 아니다. 겹겹이 쌓인 책 그림을 장식해 둠으로써 좀 더 열심히 공부에 매진하고자 스스로의 마음을 다잡고 때로는 채찍질해 가며 그 어렵다는 과거 시험에 붙으려 한 것이니까.

〈책가도〉 (부분)

책가도에는 때때로 책 이외의 자랑하고 싶은 귀한 물건들을 책과 함께 진열하듯 그렸다. 조선 후기에는 중국 청나라에서 들여온 귀한 도자기나 수선화 화분, 시계, 향로처럼 당시로서도 쉽게 구하거나 볼 수 없었던 물건들을 수집하고 감상하는 것이 유행하였다.

:: 한 폭 더 감상하기 ::

〈책가도(册架圖)〉(부분)
종이에 채색, 106×32.5cm, 가회민화박물관 소장

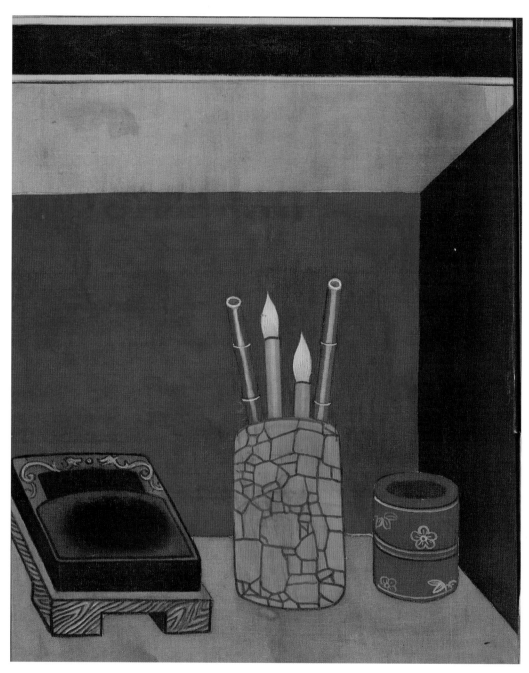

문방사우는 글을 쓰거나 책을 읽을 때 사용하는
물품 가운데 꼭 필요한 네 가지를 말한다.
종이[紙], 붓[筆], 먹[墨], 벼루[硯]가 그것이다.

〈책가도(册架圖)〉(부분)
비단에 채색, 가회민화박물관 소장

# 사대부의 애장품 자랑

문방사우도(文房四友圖)

문방사우는 글을 쓰거나 책을 읽을 때 사용하는 물품 가운데 꼭 필요한 네 가지를 말한다. 종이[紙], 붓[筆], 먹[墨], 벼루[硯]가 그것이다. 특히 이 네 가지 문방구는 사대부들이 항상 곁에 두어야 할 벗이란 뜻을 담아 문방사우(文房四友)라 불렀다. 중국에서는 문방사보(文房四寶) 또는 문방사후(文房四侯)라고도 하였다. 사후(四侯)란 붓을 뜻하는 관성후(管城侯), 벼루를 뜻하는 묵후(墨侯), 종이를 뜻하는 호치후(好畤侯), 먹을 뜻하는 송자후(松滋侯)를 의인화하여 높여 부르는 말이다.

## 종이

우리나라의 전통적인 종이를 한지라고 한다. 한지는 닥나무를 두드려 섬유를 추출한 다음, 섬유질을 걸러서 만들며, 도침(搗砧)이라는 두들김 과정을 거쳐서 만들어진다. 한지는 섬유가 길기 때문에 잘 찢어지지 않으며 알칼리성을 띠는 서양지와는 달리 중성을 띠기 때문에, 천 년 이상을 버티는 내구력을 가지고 있다. 신라 시대부터 우리나라의 종이는 '천하제일'이라 하여 으뜸으로 여겼다. 우리나라에서 현존하는 가장 오래된 종이도 신라 시대에 제조된 《무구정광대다라니경》(국보 제126호, 704~751년 제조)에 쓰인 종이이다. 또 고려 시대의 고려지(高麗紙)도 중국에서 역대 군왕들의 초상화를 그리는데 사용될 만큼 품질에 대한 명성이 높았다고 한다.

## 먹

먹은 글씨를 쓰거나 그림을 그릴 때 쓰는 흑색 안료로 벼루에 갈아서 사용한다. 소나무나 식물의 기름을 연소시켜 생긴 그을음에 아교를 섞어 만들며, 오래된 먹일수록 향기가 좋다고 한다. 먹 가운데 소나무의 진을 태운 그을음을 이용한 송연묵과 오동나무 열매를 태운 그을음을 이용한 유연묵을 으뜸으로 친다. 이 밖에도 두 가지를 섞어 만든 유송묵이 있으며, 근래에는 광물성 그을음을 사용하여 만들기도 한다. 과거 우리나라에서 유명한 먹 생산지로는 황해도 해주와 평안도 양덕이 있다. 송연묵(솔먹·숯먹)은 양덕에서 만든 것이 유명하

고, 유연묵(기름먹)은 해주의 것이 유명했다. 그리고 한림풍월(翰林風月)을 비롯한 초룡주장(草龍珠張), 부용당(芙蓉堂), 수양매월(首陽梅月)을 상품으로 쳤다. 대개 목판 인쇄에는 송연묵을 썼으며, 금속활자 인쇄와 서예에는 유연묵을 사용했다.

벼루

벼루는 주로 돌이나 옥을 깎고 다듬어서 만들지만, 와연(瓦硯)·자연(磁硯)·도연(陶硯)·이연(泥硯)·토제연(土製硯) 같이 흙으로 만든 벼루들도 있다. 좋은 벼루는 물을 적당히 흡수하고, 먹을 갈았을 때 먹물이 차지고 끈끈하다. 또한 연지(硯池)에 담은 후 며칠이 지나도 마르지 않아 먹물이 보존되는 시간도 길다. 벼루는 중국의 단계연(端溪硯, 단계석으로 만든 벼루)이 제일 유명하며, 우리나라에서는 충청남도 보령의 남포 쑥돌벼루를 최고로 친다. 그 외에도 압록강변의 위원석(渭原石)과 장산곶돌의 해주연(海州硯)이 우리나라에서 유명한 벼루 생산지이다.

붓

붓은 동물의 털을 모아 묶어서 만든다. 붓은 털의 종류에 따라 그 종류가 다양하게 나뉜다. 그래서 붓은 용도에 따라 털의 길이와 탄력을 가려서 사용한다. 일반적으로 붓 끝은 뾰족하고 가지런하며, 붓털이 모인 형태는 둥글고 튼튼한 것이 그림 그리기에 좋다. 부드러우면서도 힘 있는 선을 그릴 때 좋은 붓으로는 황모붓[黃毛筆]이 대표적이다. 황모붓은 빳빳한 족제비의 꼬리털에 부드러운 양털을 섞어 만든다. 이 밖에도 붓의 원료가 되는 털로는 새의 깃털과 너구리, 말, 고양이의 털 그리고 염소, 쥐의 수염이 있으며 붓대로는 전주와 남원의 설죽(雪竹, 흰 대나무)를 으뜸으로 꼽았다고 한다. 민화를 그릴 때에도 황모붓을 주로 사용한다. 채색을 할 때는 손가락 굵기의 몽톡한 양모붓이 좋고, 바탕을 칠할 때는 평필(平筆, 넓적한 붓)이 필요하다.

:: 한 폭 더 감상하기 ::

〈문방사우도(文房四友圖)〉
종이에 채색, 가회민화박물관 소장

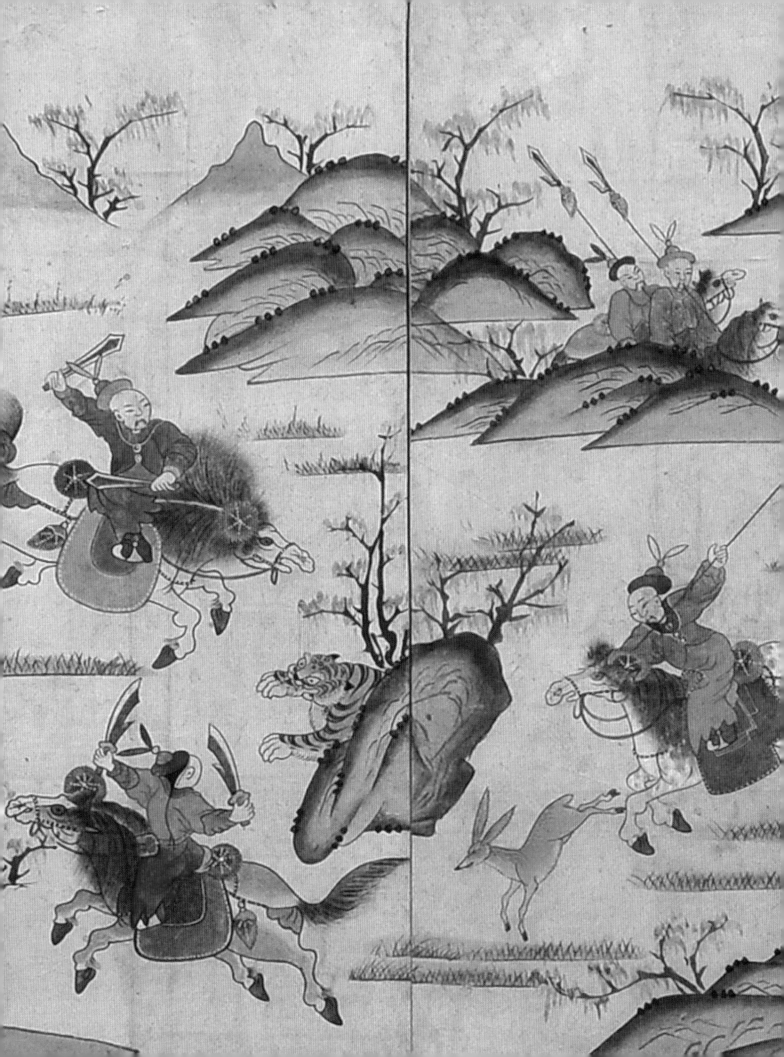

# 존경과 소망을 담다

　　사람을 주제로 그린 그림을 '인물도(人物圖)'라고 한다. 인물도에는 전설 속의 인물이나 역사적으로 크게 존경받는 인물, 설화의 주인공을 상상해서 그린 작품이 있다. 또한 아이들을 소재로 그리기도 하며, 우리가 잘 알고 있는 초상화나 자화상도 넓은 의미에서는 인물도라고 할 수 있다.

　　풍속도, 계회도, 우옥도, 행렬도에도 인물이 등장한다. 하지만 이들 그림은 그 속에 등장하는 인물이 그림의 중심이 아니고 생활 풍습이나 계모임, 가옥의 형태, 행차 장면이 주제로 표현된 것이다. 따라서 순수한 의미에서의 인물도와는 조금 성격이 다르다고 할 수 있다.

　　민화에서도 옛날부터 전승되어 오는 대표적인 효자와 열녀들의 설화를 그림으로 그려 장식해 둔 경우가 많다. 글로 설명하기보다는 그림으로 좀 더 알기 쉽게 이야기를 전달하고, 가장 주제가 잘 드러난 장면을 그려서 항상 곁에 두고 보며 이야기의 내용을 교훈 삼아 자손들이 바르게 살기를 바랐기 때문이다.

　　민화에 그려진 인물 그림은 소재에 따라 제목을 다양하게 붙일 수 있다. 예를 들어 역사적 인물과 관련된 잘 알려진 이야기나 그들의 일화를 소재로 그린 그림은 〈고사인물도〉라고 한다. 또 우리 선조들의 뿌리 깊은 남아선호 사상이 반영되어 백여 명의 남자아이들이 노는 모습을 그린 그림을 〈백동자도〉라고 한다. 그 밖의 인물도로는 인간의 수명을 관장하는 신선을 그린 〈수성노인도〉와 사람들에게 귀감이 될 만한 효자의 이야기를 그린 〈효자도〉가 있다. 또 소설을 그림으로 풀어 표현한 〈구운몽도〉, 〈춘향전도〉, 〈심청전도〉와 사냥하는 그림을 여러 폭에 걸쳐 장대하게 그린 〈호렵도〉도 인물도로 볼 수 있다.

조선 시대 사대부들은 중국에서 이름난 성현들의 이야기를 그림으로 그려 방 안에 걸어두었다. 이들은 그림을 보면서 스스로를 되돌아보며 반성하고, 그림의 주인공을 닮고자 열심히 노력하였다.

〈고사인물도(故事人物圖)〉 열 폭 병풍 가운데 두 폭
종이에 채색, 각 69×28cm, 가회민화박물관 소장

# 닮고 싶은 스승들의 이야기

## 고사인물도(故事人物圖)

옛날 유명했던 사람들의 일생 가운데 두고두고 회자되는 이야기를 풀어낸 그림을 '고사인물도(故事人物圖)'라고 한다. 유교를 정치와 생활의 근본 이념으로 삼고 출발한 조선 시대 사대부들은 고대(古代) 중국의 성현들을 본보기로 삼고 있었다. 그래서 조선 시대 사대부들은 중국에서 이름난 성현들의 이야기를 그림으로 그려 방 안에 걸어두었다. 이들은 그림을 보면서 스스로를 되돌아보며 반성하고, 그림의 주인공을 닮고자 열심히 노력하였다.

이 그림은 중국 고대의 요(堯) 임금 시절, 은사(隱士) 소부(巢父)와 허유(許由)의 〈기산영수(箕山穎水)〉라는 고사를 표현한 것이다. 고사의 내용은 다음과 같다. 중국의 기산(箕山)에 은거했던 허유는 어질고 지혜롭기로 명성이 높아서 요나라 임금이 구주(九州)를 맡아 달라고 청해 왔다. 허유는 이를 거절하고 안 듣느니만 못한 말을 들었다고 하며 자신의 귀를 영수(潁水)에 씻었다고 한다. 이때 작은 송아지를 끌고 오던 소부가 이를 보게 되었다. 소부는 허유가 귀를 씻었다는 이야기를 듣고는 은자로서 명성을 누린 것조차 이치에 맞지 않는다고 비웃으며, 그런 사람이 씻어낸 물을 송아지에게 먹일 수 없다며 영수를 거슬러 올라가 물을 먹였다는 이야기이다. 이는 두 은자의 절개와 지조를 드러낸 대표적인 고사이다.

그림에서 보이는 물가에 앉아 귀를 씻고 있는 오른쪽의 인물은 허유이고, 그 앞으로 소를

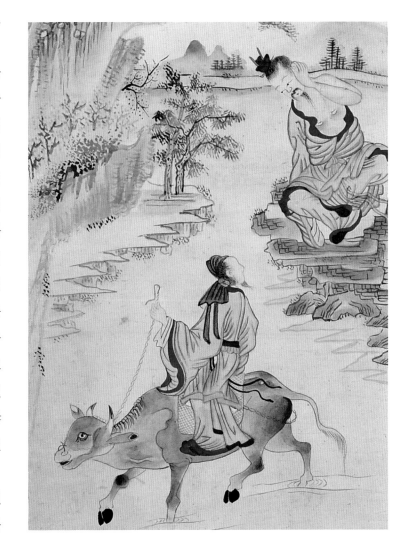

**〈고사인물도〉 (부분)**
물가에 앉아 귀를 씻고 있는 오른쪽의 인물은 허유이고, 그 앞으로 소를 몰고 시내를 건너는 사람은 소부이다.

몰고 시내를 건너는 사람은 소부이다. 배경은 깊은 산중으로 근경에는 중심 인물이 배치되고, 화면 가운데로 큰 강이 흐르고 있다. 허유는 오른쪽 바위 위에 앉아 웃옷을 반쯤 벗고는 왼손으로 귀를 씻는 모습이다. 소부는 소를 타고 가며 몸을 뒤로 돌려, 허유가 귀를 씻는 모습을 쳐다보고 있는 모습이다. 이렇듯 묘사된 인물은 매우 생동감이 있고, 내용 역시 보는 사람이 쉽게 이해하도록 설명적으로 그렸다. 허유와 소부의 고사는 일찍부터 그림의 소재가 되었으며, 화면의 구성은 민화로 그려지기 이전부터 어느 정도 정형화되어 있었다. 다만 민화로 그려지면서 좀 더 대중화되어 많은 사람들이 이 이야기에 공감하고 같이 감상할 수 있게 된 것이다.

또 다른 고사인물도로 중국 송나라 때 임포라는 사람의 이야기를 그린 〈임화정방학도(林和靖放鶴圖)〉를 들 수 있다. 임포는 고산에 은거하며, 매화를 아내로 삼고 학을 자식으로 삼아 평생을 독신으로 살았다고 한다. 그는 매화와 학을 좋아했으며, 그에 관한 좋은 시를 많이 지었다고 한다. 특히 우리나라의 선비들은 그의 처사로서의 은둔 생활을 동경하고 그가 지은 시를 좋아하여 즐겨 읊었다.

이 그림은 임포가 책상 앞에 앉아 있고, 그 뒤에는 시동 한 명이 서 있는 모습이 화면의 중심을 이룬다. 임포의 시선을 따라가 보면, 화분에 심은 매화나무와 학 두 마리가 서로 장난치듯 놀고 있는 모습이 표현되어 있다. 인자한 표정을 지은 채 살며시 미소를 머금고 있는 모습은 임포의 성정을 대변하는 듯 보인다. 이렇게 옛날 선비들은 그림에서조차 청렴한 마음과 학문에의 정진을 추구하였으며, 그렇게 살다 간 선인들의 삶을 동경하였다.

특히 우리 선비들은 학문을 열심히 해서 높은 벼슬에 오르고자 했다. 그런 후에는 나라를 위해 열심히 일을 하고 나이가 들어 더는 일을 할 수 없게 되면 은거의 삶을 살고 싶어 했다. 인적이 드문 산중에서 자연을 벗 삼아 책을 읽으며 남은 일생을 보내는 것을 최대의 바람으로 여겼다. 그래서인지 도연명, 두보, 이백, 임포, 왕희지, 백이와 숙제와 같은 인물들의 삶을 동경하고 귀감으로 삼고자 했다.

그 밖에 현재까지 전해지는 조선 시대의 고사인물도에는 노자가 소를 타고 서쪽 산관(散關)*을 나서고 있는 모습을 그린 〈노자출관도(老子出關圖)〉, 왕희지와 거위에 얽힌 이야기를 그린 〈왕희지관아도(王羲之觀鵝圖)〉, 유비가 제갈량을 찾아가는 〈삼고초려도(三顧草廬圖)〉, 갈댓잎을 꺾어 타고 양자강을 건너가는 달마를 그린 〈달마절로해도(達磨折蘆海圖)〉들이 있다.

* 산관(散關)
중국 허난성(河南省) 북서부의
교통 요충지에 위치한다.

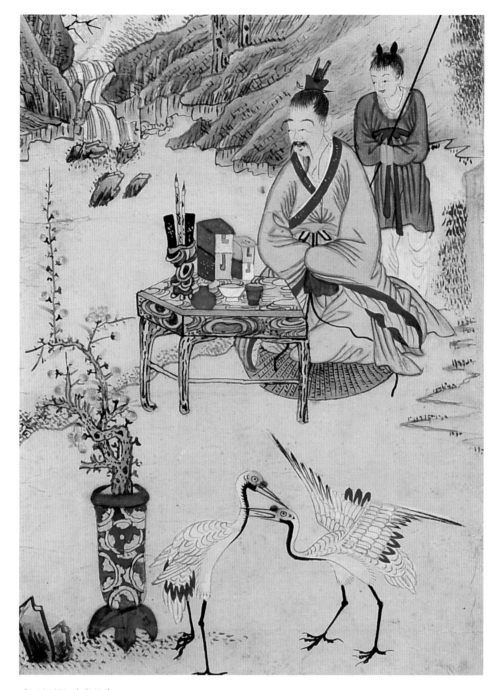

〈고사인물도〉(부분)
화분에 심은 매화나무와 학 두 마리가 서로 장난치듯 놀고 있는
모습이 표현되어 있다. 인자한 표정을 지은 채 살며시 미소를
머금고 있는 모습은 임포의 성정을 대변하는 듯 보인다.

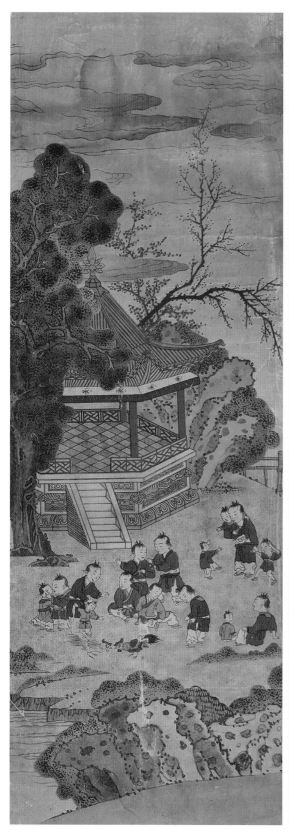
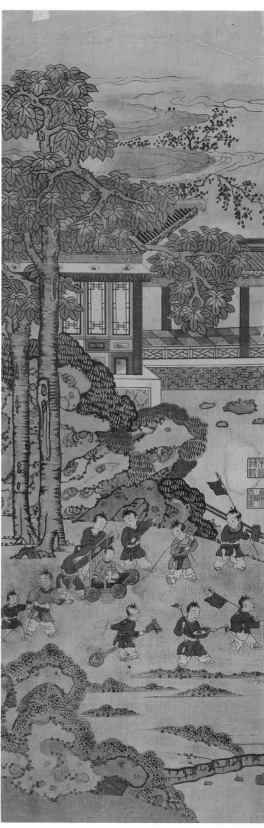

오른쪽 그림에서는
아이들이 나무로 마차를
만들거나, 혹은 말로
가장하여 사냥이라도
나가는 듯한 시늉을
하면서 놀고 있다.
왼쪽 그림에서는
아이들이 동그랗게 모여
닭싸움을 구경하고
있다. 자세히 보면,
동생을 데리고 나와
구경하는 아이도 있다.

〈백동자도(百童子圖)〉열 폭 병풍 가운데 두 폭
비단에 채색, 각 78×31cm, 가회민화박물관 소장

# 다산과 다복을 기원하다

## 백동자도(百童子圖)

백동자도(百童子圖)는 아들 출산과 자손의 번창을 기원하는 뜻에서 100명의 어린이들이 노는 모습을 묘사한 일종의 길상화(吉祥畵)이다. 옛날 우리나라는 농경 사회였기 때문에 가족 구성원이 함께 농사를 짓는 일이 중요했다. 그렇기 때문에 자식을 많이 낳는 일이 큰 미덕이었다. 또한 유교 문화의 영향으로 조상의 제사를 지낼 수 있는 아들을 많이 낳을수록 좋은 가정이라 여겼다. 이러한 남아선호 사상으로 인해 백동자도가 많이 그려졌다.

특히 남자아이들이 뛰어노는 모습을 그린 그림은 그 가정에 건강한 남자아이들이 많이 태어나길 바라는 마음이 반영된 것이라 할 수 있다. 이러한 그림은 대체로 젊은 부녀자의 방이나 아이들이 노는 방의 장식화로 사용되었다.

**〈백동자도〉 (부분)**
백동자도가 본래 중국에서 들어온 주제라서 아이들의 복색이나 머리 모양에 중국적인 요소가 많이 남아 있다. 그러나 놀이 문화는 일부 한국적 요소가 반영되기도 하였다.

원래 백동자도는 중국 당·송 대부터 궁정에서 사용되었던 것으로 중국에서 들어온 화제(畵題)이다. 백동자도는 대개 8폭이나 10폭 병풍으로 제작되며, 각 폭마다 놀이를 하는 아이들의 모습을 화려하게 채색한 특징이 있다.

이 그림은 각 폭마다 공통적으로 화면 가운데 전각을 배치하고 아이들이 앞마당에서 놀고 있는 모습을 그렸다. 그림 속 아이들은 나무로 마차를 만들거나, 말로 가장하여 사냥이라도 나가는 듯한 시늉을 하면서 놀고 있다. 마치 임금이나 장군의 행차를 흉내 내는 듯 앞서가는 친구는 깃발을 들고 있거나 북을 두들기고 있고, 마차를 앞에서 끌고 뒤에서 미는 모습도 보인다. 마차에 편하게 앉은 아이는 정말로 임금이라도 된 듯이 거만한 표정을 짓고 있다. 아이들이 어른들의 모습을 흉내 내며 노는 모습은 옛날이나 지금이나 별반 다를 게 없다는 생각이 들게 한다.

아이들이 동그랗게 모여 닭싸움을 구경하는 그림을 자세히 보면, 동생을 데리고 나와 구경하는 아이도 있다. 분명

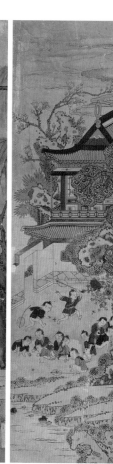

**〈백동자도(百童子圖)〉 열 폭 병풍**
비단에 채색, 78×31cm×10, 가회민화박물관 소장

부모님이 동생을 돌보라고 하셨을 텐데, 어지간히 닭싸움이 보고 싶었는지 동생을 아예 데
리고 나온 모양새다. 편하게 앉아서 닭싸움을 구경하는 아이가 있는가 하면, 앉아 있지 못
하고 팔을 들어 자기편이 이기기를 응원하는 아이들의 모습도 있다. 천진난만한 모습으로
놀이에 열중한 아이들은 세심하게 묘사되어 있다. 그림은 전체적으로 다양한 색감으로 화
려하게 채색되었고 아이들의 모습을 생동감 있게 표현함으로써 그림을 보는 이의 마음까
지 흐뭇하게 만들어 주고 있다는 느낌을 갖게 한다.

　　백동자도가 본래 중국에서 들어온 주제라서 아이들의 복색이나 머리 모양에 중국적인
요소가 많이 남아 있다. 그러나 놀이 문화는 일부 한국적 요소가 반영되기도 했다. 그림에는
제기차기, 연날리기, 닭싸움, 술래잡기, 장군 놀이, 원숭이 놀이, 소꿉장난, 임금 놀이, 전쟁놀
이, 미역 감기 같은 다양한 놀이를 하는 모습을 그렸다. 놀이의 일부는 어른들의 세계를 흉
내 내는 것이며, 일부는 순수한 아이들의 놀이이다. 아름다운 정원이 있는 호화로운 집을 배

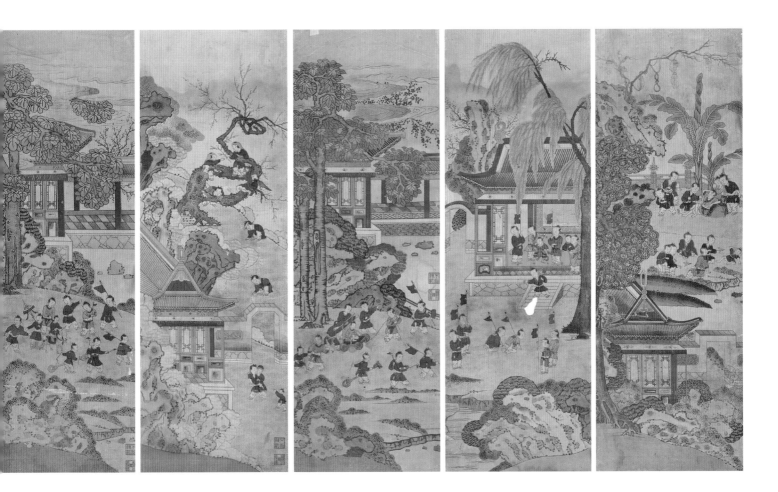

경으로, 아이들이 재미있는 놀이에 빠져 신나게 노는 모습은 그런 생활을 꿈꾸는 이들에게
희망을 주는 그림이 되었을 것이다.

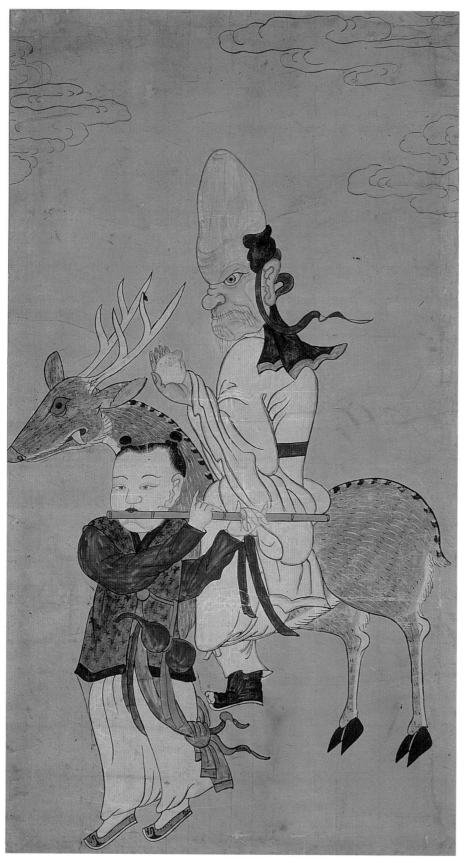

그림 속의 인물은 수성노인이다.
수성노인은 수명을 담당하는
신으로 남극성, 8월의
신이라고도 불린다. 그래서
수성 신앙에 바탕을 두고
회갑 축하와 장수를 비는
축수용(祝壽用)으로
많이 그려졌다.

〈수성노인도(壽星老人圖)〉
종이에 채색, 97×51cm,
개인 소장

# 무병장수를 기원하다

## 수성노인도(壽星老人圖)

정수리가 뾰족하게 솟아오른 흰 수염의 노인이 흰 뿔이 돋아난 사슴을 타고 있고, 그 옆에는 동자 한 명이 피리를 불며 길을 앞서가고 있다. 다소 무서운 얼굴이지만 한 손에는 하얀 복숭아를 들고 미소를 짓고 있다. 마치 옆에 선 동자의 피리 소리에 귀를 기울이며, 조용히 갈 길을 재촉하고 있는 듯하다. 노인은 아무런 장식이 없는 흰 옷을 입었고, 동자는 아이답게 붉은색과 푸른색이 어우러진 밝은 색깔의 옷을 입고 있다.

그림 속의 인물은 수성노인이다. 수성노인은 수명을 담당하는 신으로 남극성, 8월의 신이라고도 불린다. 그래서 수성 신앙에 바탕을 두고 회갑 축하와 장수를 비는 축수용(祝壽用)으로 많이 그려졌다.

수성노인은 대체로 작은 키, 흰 수염, 큰 머리, 튀어나온 이마에 발목까지 덮은 도의(道衣)를 입은 노인의 모습으로 그려진다. 손에는 먹으면 천 년을 살 수 있는 천도복숭아나 영원히 늙지 않게 해 준다는 불로초를 들고 있다. 간혹 인간의 수명을 기록한 일종의 장부인 두루마리를 들고 있기도 하다. 때로는 나무를 배경으로 사슴이나 학, 동자와 함께 묘사되기도 한다. 이렇게 수성노인을 그린 그림은 수노인도(壽老人圖), 노인성도(老人星圖), 남극성도(南極星圖), 남극노인도(南極老人圖)라고도 한다.

같이 그려진 사슴은 장수를 상징하는데 사슴의 머리에 난 뿔은 떨어지고 돋아나기를 반복한다고 한다. 뿐만 아니라 사슴은 천 년을 살면 청록(靑鹿)이 되고, 거기서 다시 500년을 살면 백록(白鹿)이 되며, 다시 500년을 더 살면 흑록(黑鹿)이 된다는 신비로운 존재이다.

민화에서 수성노인은 다른 신선들과 함께 무리지어 나타나지 않고 거의 단독으로 그려진다. 그런데 특이하게 불화(佛畵)에서도 수성노인의 모습이 발견된다. 대개 불제자나 보살들과 같이 그려지거나 칠성탱화*에 그려져 있다. 본래 수성노인은 수명을 관장하기 때문에 서민들로부터 단독으로 신앙의 대상이 되어 왔지만, 후에 불교에 흡수되면서 불교의 다른 신과 그 의미가 합쳐져 표현되었다.

* 칠성탱화
북두칠성을 상징하는
칠원성군을 그린 탱화이다.

王祥部
氷出鯉

여인의 눈길은
한겨울 얼어붙은 강에서
잉어를 잡아 오라는
어려운 명령을 들은
아들이 어찌하는지
지켜보고 있는 듯하다.

〈효자도(孝子圖)〉
종이에 채색, 61×24cm, 개인 소장

# 효를 가르치다

효자도(孝子圖)

효자도(孝子圖)는 효를 행한 인물들의 이야기를 그린 그림이다. 때로는 그림에 고사의 내용을 명문으로 함께 적어 놓았다. 사람들은 귀감이 될 만한 설화를 그림으로 그려 병풍이나 족자로 꾸며 항상 가까이 두고 교육의 지침이자 효의 지침으로 삼고자 했다는 것을 알 수 있다.

효도와 관련된 대표적인 이야기로는 옛날 중국 진나라의 왕상의 이야기가 있다. 왕상에게는 자신을 길러 준 계모가 있었다. 추운 겨울 어느 날 계모가 살아 있는 잉어를 구해 오라고 하자 왕상은 두말없이 강으로 나가 얼음을 깨고 잉어를 구해 와서 정성껏 계모를 공양하였다고 한다. 이 이야기를 그린 그림을 왕상(王祥)의 빙리도(氷鯉圖)라고 부르는데, 이 빙리도는 효자도와 관련하여 꼭 등장한다.

이 그림이 바로 왕상의 빙리도이다. 민화는 소재로 다루는 이야기의 내용을 보는 사람으로 하여금 어렵지 않게, 이야기를 하듯이 표현한 특징이 있다.

이 그림은 왕상의 어머니와 잉어를 잡는 왕상의 모습을 대비시켜 이야기를 전개시키고 있다. 왼쪽의 전각은 강가에 바로 인접해 있다. 실제로 이런 집은 없겠지만, 그림의 이해를 쉽게 하기 위해 화가가 임의로 배치한 것이다. 왕상의 어머니는 방 안에서 창문을 열어 두고, 의자에 앉아 강을 바라보고 있다. 여인의 눈길은 한겨울 얼어붙은 강에서 잉어를 잡아 오라는 어려운 명령을 들은 아들이 어찌하는지 지켜보고 있는 듯하다. 시선을 따라가 보면, 화면 오른쪽으로 왕상이 강 한복판에서 망치로 얼음을 깨고 무엇인가를 잡아 올리고 있는 모습이 보인다.

그런데 이 그림에서 왕상이 잡고 있는 것은 잉어가 아니라 자라다. 빙리도의 이야기에 나오는 잉어 대신에 오래 살라는 의미로 자라를 그렸다고 볼 수 있다. 아마도 왕상의 어머님에 대한 효심을 우리

**〈효자도〉(부분)**
왕상이 강 한복판에서 망치로 얼음을 깨고 무엇인가를 잡아 올리고 있는 모습이 보인다.

王祥郭
氷出鯉

〈효자도〉(부분)
멀리 보이는 산은 어떠한
색이나 선의 묘사 없이
먹의 번짐을 이용하여
눈 덮인 산을 표현하였다.
지붕 뒤로 보이는
나무 역시 먹의 번짐으로
표현하였다.

나라의 정서에 맞게 좀 더 강조하여 표현한 것 같다.

멀리 보이는 산은 어떠한 색이나 선의 묘사 없이 먹의 번짐을 이용하여 눈 덮인 산을 표현하였다. 지붕 뒤로 보이는 나무 역시 먹의 번짐으로 표현하였다. 하얀 눈이 쌓인 풍경 속에서 어머님이 계신 웅장하고 따뜻해 보이는 집과 옅은 파란색으로 칠한 얼어붙은 강은 두 사람의 입장을 대변하는 듯 대조를 이룬다.

그 밖에도 맹종(孟宗)의 이야기를 그린 읍죽도(泣竹圖)가 있다. 읍죽도는 설순도(雪筍圖)라고도 부르는데, 이 그림은 중국 오(鳴)나라 때 선비인 맹종의 이야기를 그린 것이다. 맹종은 연로하신 어머니를 모시고 살고 있었는데 어머니의 병이 위중하여 좋다는 약은 모두 구해 써 보았지만 차도가 전혀 없었다. 그러던 어느 날 꿈속에 백발의 노인이 나타나 맹종의 어머니가 죽순을 먹으면 나을 수 있다고 일러 주었다. 맹종은 열심히 죽순을 찾아다녔지만 그때는 너무 추운 겨울이라 도저히 죽순을 구할 수가 없었다. 실망하여 한참을 울던 그 때, 맹종의 눈물이 땅에 떨어져 눈이 녹더니 그 자리에 죽순이 자라기 시작하였다. 그리하여 맹종은 그 죽순으로 병든 어머니의 병을 고칠 수 있었다는 이야기이다.

그래서 왕상의 빙리도에 나오는 잉어와 맹종의 읍죽도에 나오는 죽순은 '효(孝)'를 상징하는 대표적인 모티프가 되었다. 사람들 사이에 널리 알려진 효자 이야기는 이야기의 내용을 설명하듯이 직접 그리기도 하지만, 잉어나 죽순 같은 모티프를 그림 속에 등장시킴으로써 효의 중요성을 알려 주기도 했다.

〈효자도(孝子圖)〉
종이에 채색, 61×24cm, 개인 소장

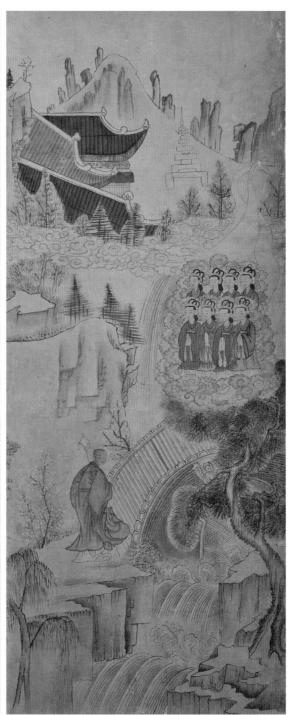

인물이나 누각은 세필로 비교적 섬세하게 그렸다.
필법이나 구도가 빈틈없고 특히 강한 채색의 색조가
꽤 수준이 높아서 민화라고는 하지만 어느 전문 화가
못지않은 솜씨로 그려진 작품이라 할 수 있다.

〈구운몽도(九雲夢圖)〉여덟 폭 병풍 가운데 두 폭
비단에 채색, 각 103×43cm, 가회민화박물관 소장

# 그림으로 그린 소설

## 구운몽도(九雲夢圖)

　　《구운몽(九雲夢)》은 숙종 15년(1689)에 서포(西浦) 김만중(金萬重1637~1692)이 쓴 소설이다. 김만중은 청나라의 침입으로 벌어진 병자호란에서 끝까지 항거하다 죽은 김익겸의 아들로 태어났다. 그 자신도 동부승지, 공조판서, 대사헌 같은 내로라하는 벼슬을 하였지만 정치적 반대파의 힘에 밀려 여러 번 유배 생활을 하다 결국 56세에 세상을 떠난 인물이다.《구운몽(九雲夢)》은 효성이 깊은 김만중이 고향에 돌아오지 못하는 자신을 염려하고 계실 어머니를 위하여 유배지에서 단 하루 만에 지은 소설이라고 한다.

　　《구운몽(九雲夢)》의 구(九)는 주인공 성진과 팔선녀를 가르킨다. 운(雲)은 딧없는 인간의 삶을 의미한다. 즉 구운몽은 아홉 구름의 꿈이라는 뜻이다. 이 이야기는 결국 인간의 모든 부귀영화와 공명은 한낱 일장춘몽에 지나지 않는다는 것을 얘기하고 있다.《구운몽(九雲夢)》의 내용을 잠깐 살펴보자.

　　부처님의 길을 가고자 열심히 공부하던 주인공 성진(性眞)이 있다. 그는 스승인 육관대사의 심부름으로 동정용왕(東庭龍王)에게 갔다 오는 길에 여덟 명의 선녀를 만나게 된다. 결국 선녀와 유희에 빠지게 된 성진은 스승의 노여움을 사게 되어 여덟 선녀와 함께 지옥에 떨어지게 되었다. 그러나 지옥에서 염라대왕에게 용서를 빌고 인간 세상으로 환생하게 된 성진과 여덟 명의 선녀는 각처에 흩어져 살며 다시금 인연을 맺게 된다. 그리고 성진은 열심히 공부하여 장원급제 하여 온갖 부귀영화를 누리며 살지만 만년에는 인생의 무상함을 느끼고 여덟 부인과 더불어 불교에 귀의하여 극락세계로 간다는 이야기이다.

　　성진과 팔선녀가 돌다리 위에서 만나게 되는 장면은

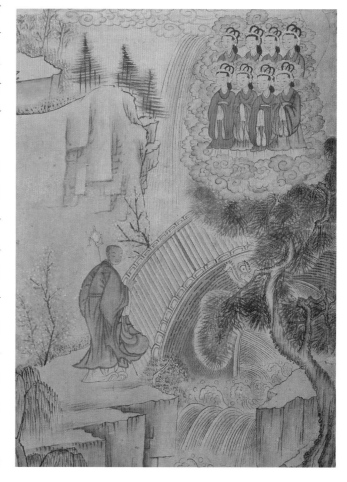

**〈구운몽도〉(부분)**
술에 취한 성진이 길을 비켜 달라고 하자, 선녀들은 다른 길로 돌아가라고 대꾸한다. 이 장면은 주인공 성진과 팔선녀의 운명적인 만남을 암시한다.

**〈구운몽도〉 (부분)**
양소유의 여인이 된 계월섬이
남장을 한 적경홍과
담을 사이에 두고 만나는 장면과
이를 양소유에게 이르는 동자의
모습을 그린 것이다.

이야기의 시작 부분에 해당한다. 용궁에 간 성진이 계율을 어기고 술 몇 잔을 마셨는데, 돌아오는 길에 돌다리에서 팔선녀를 만나고, 술에 취한 성진이 길을 비켜 달라고 하자, 선녀들은 다른 길로 돌아가라고 대꾸한다. 길을 두고 이들이 다툼을 벌인 것이다. 그러나 이 장면은 단순히 다툼을 보여 주는 것이 아니다. 길 하나를 두고 자신들이 가진 솜씨를 뽐내는 유희와 희롱의 장면인 것이다. 이 장면은 주인공 성진과 팔선녀의 운명적인 만남을 암시한다.

마침내 성진은 인간으로 환생하여 양소유라는 인물이 된다. 양소유는 현세에서 다시금 팔선녀들과 차례차례 인연을 맺으며 만나게 된다. 그림을 보면 집 뒤로는 웅장한 산세가 있고 정원이 넓은 집이 배경으로 그려졌다. 양소유의 여인이 된 계월섬이 남장을 한 적경홍과 담을 사이에 두고 만나는 장면과 이를 양소유에게 이르는 동자의 모습을 그린 것이다. 양소유는 동자가 일러바치는 내용을 듣고도 아무렇지도 않은 듯한 표정이다. 《구운몽》에서 양소유에게는 어떤 일도 대수롭지 않다. 모든 일이 그가 뜻하는 대로 다 이루어지기 때문이다. 사실 두 여인은 모두 팔선녀가 현세의 여인으로 변한 인물들이고, 양소유의 여인이 되는 인물들이다.

〈구운몽도〉는 소설 한 권의 분량을 8~10폭의 병풍에 담아야 하기 때문에 다른 민화와 달리 좀 더 복잡한 구성을 가지고 있다. 그러나 이 그림에서는 이야기의 전개에 따라 내용을 알기 쉽게 나누어 그리고 있다. 완성도 면에서도 인물을 비롯하여 여러 가지 묘사가 섬세하게 그려진 수준 높은 그림이다. 합리적인 공간 구성으로 화면과 화면 사이를 구름으로 처리하고 인물이나 누각은 세필로 비교적 섬세하게 그렸다. 필법이나 구도가 빈틈없고 특히 강한 채색의 색조가 꽤 수준이 높아서 민화라고는 하지만 어느 전문 화가 못지않은 솜씨로 그려진 작품이라 할 수 있다.

사람들은 〈구운몽도〉가 그려진 병풍을 곁에 두고 보면서 소설에서 전하는 교훈을 늘 생각했을 것이다. 우리는 작품을 보면서 그러한 모습을 쉽게 떠올릴 수 있다.

## :: 한 폭 더 감상하기 ::

〈구운몽도(九雲夢圖)〉 (부분)
종이에 채색, 95×36cm, 호림박물관 소장

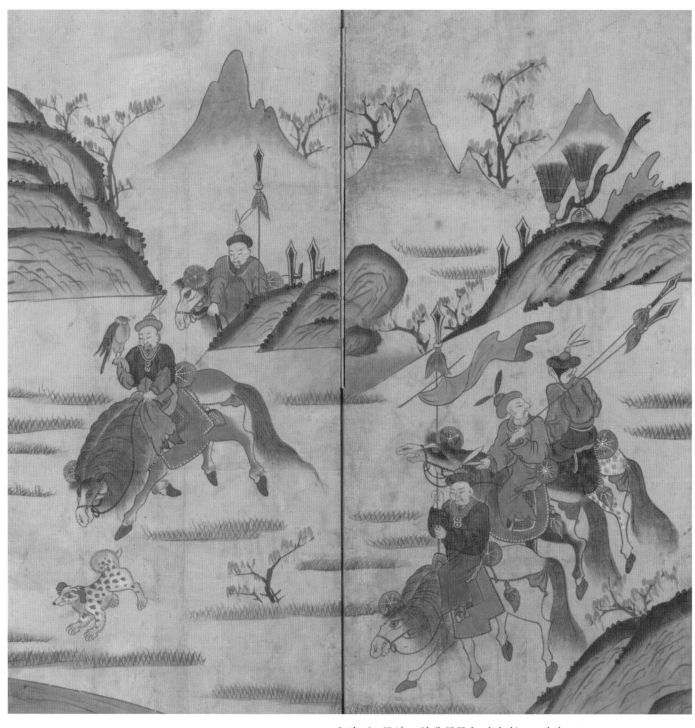

호렵도는 무섭고 힘센 동물을 사냥하는 그림이므로
그 용맹스러움 때문에 주로 무관의 방이나 군사 시설이 있는 곳에
놓여졌다. 혹은 군인은 아니더라도 호방한 성격을 가진 사람이
좋아했던 것 같다.

〈호렵도(胡獵圖)〉 여덟 폭 병풍 가운데 두 폭
종이에 채색, 각 77×38cm, 가회민화박물관 소장

# 용맹함을 닮다

호렵도(胡獵圖)

　　기운차게 말을 달리며 여러 동물들을 사냥하는 장면을 그린 이 그림은 8폭의 병풍으로 꾸며진 호렵도(胡獵圖)이다. 오른쪽 폭에서부터 자세히 살펴보면, 칼과 창을 든 채 말을 타고 사냥을 준비하는 병사들이 있다. 그 앞으로는 매를 다루고 있는 병사가 보인다. 매는 여기저기를 날아다니며 사냥감의 위치를 알려 주기 때문에 사냥하는 그림에서는 거의 항상 등장한다. 사냥하는 모습들을 더 살펴보면, 바위 뒤에 숨어 있는 병사 한 명은 사냥감을 몰래 덮치기 위해 기회를 엿보고 있다. 또 화면의 중심에는 힘차게 말을 달리며 사냥감을 쫓고 있는 병사들이 보인다. 이들은 사슴, 노루, 호랑이, 멧돼지 들을 몰아세우며 본격적으로 사냥을 하고 있다. 가장 왼쪽 폭에 그려진 관리는 시종들과 함께 편하게 앉아 병사들이 사냥하는 모습을 관전하고 있다.

　　그런데 관리들이 앉아 있는 아래쪽에 보이는 호랑이의 모습을 주목해 보자. 호랑이는 자신을 위협하는 병사에 굴복하지 않고 끝까지 병사의 팔을 물며 공격하고 있다. 좀 더 오른쪽으로 시선을 옮기면, 거기에는 호랑이와 사투를 벌이는 병사가 있다. 병사는 호랑이를 궁지에 몰아넣고 계속해서 공격을 가하지만, 호랑이는 겁을 먹지 않고 두 발로 일어서서 크게 포효하며 위협하고 있다. 잡으려는 병사와 잡히지 않으려고 끝까지 버티는 호랑이의 역공이 서로 팽팽하게 맞서고 있음이 실감 난다.

　　광활한 벌판을 달리며 동물을 사냥하는 그림은 보통 '수렵도(狩獵圖)'라고 한다. 수렵도 가운데 몽골 복장을 한 사람들이 사냥하는 그림은 '호렵도(胡獵圖)'라고 부르는데, 그 연유를 살펴보면 이렇다. 우리나라의 사냥 그림은 청동기 시대의 동물무늬 어깨 갑옷이나 울주군 반구대 암각화에서부터 보이기 시작한다. 하지만 본격적으로 그려지기 시작한 것은 고구려 무용총을 비롯한 고분벽화부터라고 할 수 있다. 무용총의 〈수렵도〉는 고구려인의 특징을 잘 보여 주는 그림으로 알려져 있다.

　　그 다음으로는 고려 시대 공민왕 때 그려진 〈천산대렵도〉가 유명하다. 바로 이 그림이 호렵도의 원형을 보여 주는 것이라 할 수 있는데, 이 그림에는 사냥꾼들이 몽골 옷을 입고 동물을 사냥하는 모습이 그려져 있다. 호렵도가 그려지기 시작할 무렵은 고려에 침입하는

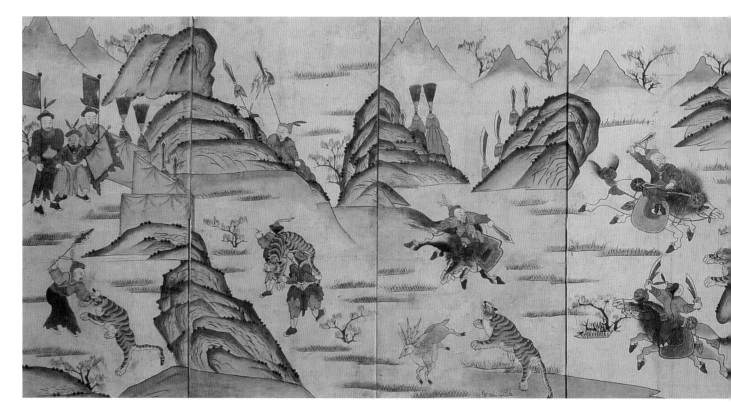

〈호렵도(胡獵圖)〉 여덟 폭 병풍
종이에 채색, 77×38cm×8, 가회민화박물관 소장

몽골인들로 인해 많은 사람들이 고통을 받고 있었다. 그래서 몽골족의 침략을 비판하는 의미를 담아서 호랑이를 고려인으로 표현한 것으로 보기도 한다. 그림 속 몽골 복장을 한 사람들, 즉 몽골인들에게 굴하지 않는 저 호랑이의 용맹스러움을 몽골에 대항하는 고려인들로 생각했다고 볼 수 있다.

이후로도 수렵도는 계속해서 그려지고, 점점 형식화되었다. 하지만 조선 시대에 와서는 몽골식 복장은 더는 특별한 의미는 아니었다. 이때는 몽골에 대항하는 의미라기보다는 넓은 대지 위에서 용맹하게 사냥을 하는 사람과 이들에게 맞서 치열하게 싸우는 동물들의 모습 자체를 즐기게 된 것 같다. 또한 수렵도를 보면, 한국식 사냥복으로 바꿔서 그린 경우도 많다.

그 밖에도 민화 호렵도에서는 사냥하는 사람들을 비웃듯이 토끼가 들어 주는 곰방대를 물고 여유 있게 담배를 피워 대는 호랑이를 표현한 그림도 있다. 또한 자신을 공격하고 있는 사냥꾼의 창끝을 쥐고 있는 호랑이도 볼 수 있다. 민화에서 사냥하는 그림은 사냥을 즐기는

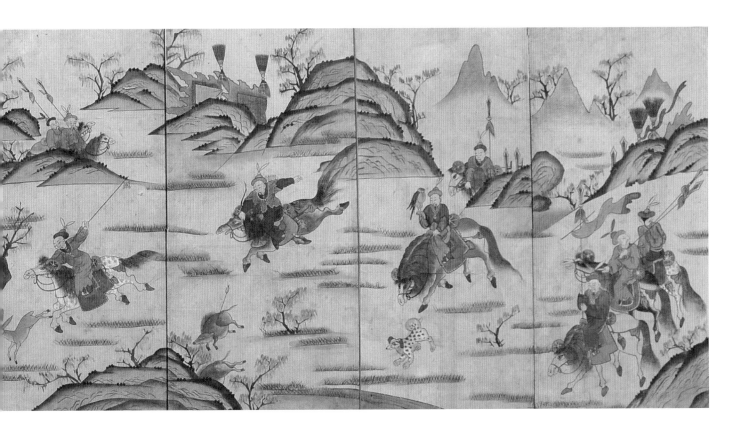

사람들과 사람에 맞서는 호랑이의 모습에서 특유의 해학성을 느낄 수 있는 작품들이 많다.

조선 시대에 그려진 수렵도, 혹은 호렵도는 무섭고 힘센 동물을 사냥하는 그림이므로 그 용맹스러움 때문에 주로 무관의 방이나 군사 시설이 있는 곳에 놓여졌다. 혹은 군인은 아니더라도 호방한 성격을 가진 사람이 좋아했던 것 같다. 이 그림을 보며 전쟁에 나갈 때에는 용감하게 적을 물리치고 오길 다짐하고, 사냥을 나갈 때에는 좋은 성과를 얻기를 기대했을 것이다.

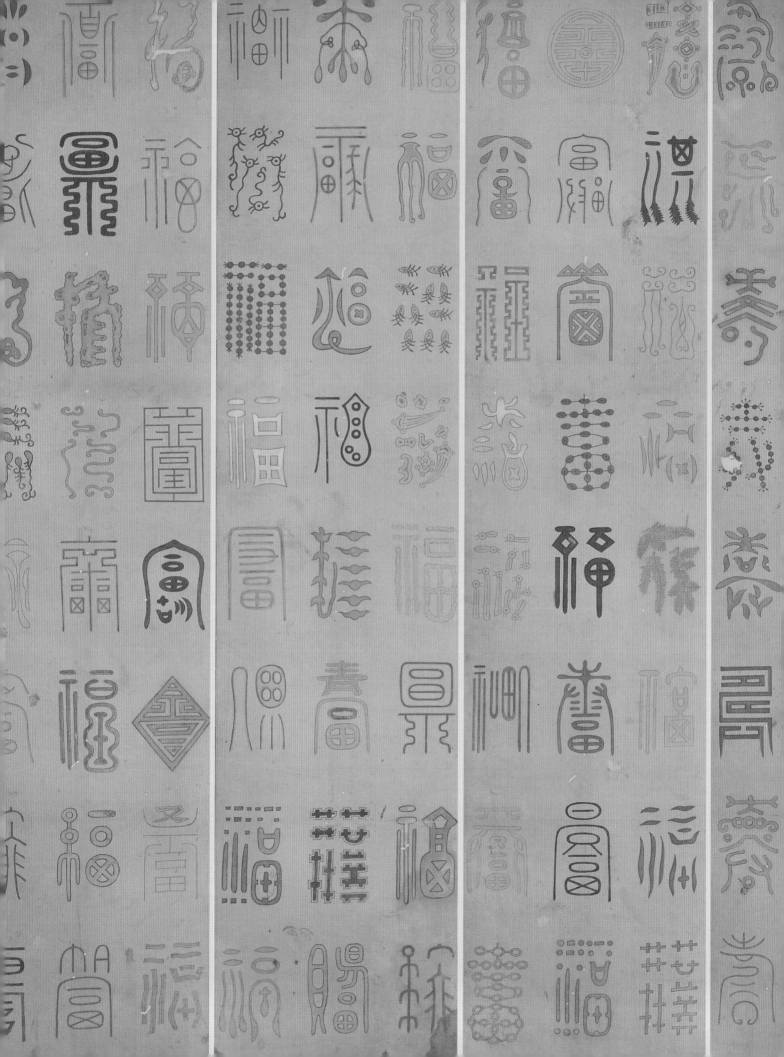

# 글씨에 꽃, 물, 구름을 담다

문자도는 글자를 도안화(圖案畵)하여 그린 그림이다. 글자를 꽃, 구름, 사과 모양으로 아름답게 표현하기도 해서 문자도를 '꽃글씨'라고도 부른다.

문자도는 유교의 덕목인 효(孝), 제(悌), 충(忠), 신(信), 예(禮), 의(義), 염(廉), 치(恥)의 여덟 가지 글자를 그림으로 그린 '효제문자도(孝悌文字圖)'가 가장 유명하다. 그 밖에도 오래 살기를 염원하는 수(壽) 자와 복을 비는 복(福) 자 두 글자로만 그림을 그린 '백수백복도(百壽百福圖)'도 많이 그려졌다.

효제문자도에 그린 여덟 가지 글자들은 사람이 지켜야 할 도리에 관한 문자다. 그래서 이와 관련된 고사에 나오는 상징물들이 늘 글자와 함께 장식되어 문자도를 구성한다. 효를 표현할 때에는 효에 관한 고사에 등장하는 잉어, 죽순, 귤이 그려지고, 충을 표현할 때에는 충에 관한 고사에 등장하는 용, 거북이 함께 그려진다.

백수백복도에 그린 수(壽) 자와 복(福) 자는 행복하게 오래 살기를 바라는 소망이 큰 만큼 글자를 그린 모양도 백 가지에 이른다. 백수백복도는 백복도(百福圖), 백수도(百壽圖)라고도 부른다.

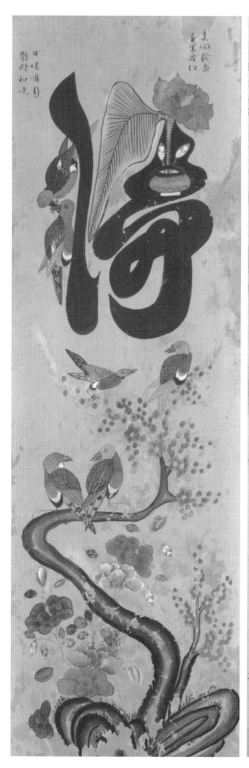
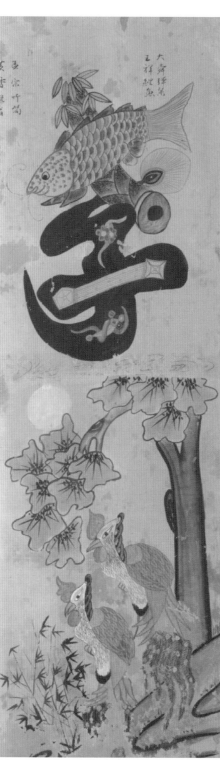

문자도를 처음 볼 때에는
마치 큰 붓으로 일필휘지한
것 같은 느낌이 들지만
자세히 보면 그러한 효과를
주도록 그린 그림이라는
사실을 알 수 있다.

〈효제문자도(孝悌文字圖)〉 여덟 폭 병풍 가운데 두 폭
종이에 채색, 각 105×33cm, 가회민화박물관 소장

# 곁에 두고 마음에 새기다

효제문자도(孝悌文字圖)

효제문자도(孝悌文字圖)란 유교의 도덕 강령이며 선비들의 덕목 지침이기도 했던 효(孝), 제(悌), 충(忠), 신(信), 예(禮), 의(義), 염(廉), 치(恥)의 여덟 글자로 구성된 그림이다. 즉 부모님에 대한 효도, 형제와 이웃에 대한 우애, 나라에의 충성, 서로에 대한 믿음, 예절, 의리, 청렴, 부끄러움을 아는 마음가짐 같은 유교적 윤리관을 압축시킨 여덟 글자에 회화적 요소를 가미하여 병풍 그림으로 그린 것을 말한다.

효제문자도는 그 의미와 관련 있는 옛날이야기 속 상징물과 함께 그려져 뜻이 더욱 잘 전달된다. 글자와 함께 그림의 의미를 하나씩 살펴보면 다음과 같다.

효(孝)는 부모님에 대한 효도를 뜻하며, 중국에서 전해지는 옛날이야기에서 효도의 상징으로 등장하는 잉어, 부채, 죽순, 귤 같은 소재가 함께 그려진다. 이러한 소재들은 한자의 획을 대신해서 그림에 의미를 더해 주고, 보는 이로 하여금 쉽고 재미있게 볼 수 있도록 하였다. 그림 가장 오른쪽을 보면, '효(孝)'라는 글자에 잉어와 부채 그리고 죽순이 그려져 있다. 잉어는 계모의 부탁으로 한겨울에 호수에서 잉어를 구해 온 마음 착한 아들의 이야기에서 비롯되었고, 죽순은 어머니의 병을 낫게 하기 위해 추운 겨울 대나무 밭에서 죽순을 구해 왔다는 이야기에서 비롯되었다. 이 가운데 주요한 소재로 나오는 잉어나 죽순이 효도의 상징물로서 글자와 함께 그려진 것이다.

제(悌)는 형제 간의 우애를 나타내며, 복숭아꽃과 할미새가 상징물로 등장한다. 복숭아꽃은 삼국지의 유비, 관우, 장비가 복숭아나무 아래에서 형제가 될 것을 맹세했다는 도원결의(桃園結義) 이야기에서 의미를 가져온 것이다. 또 척령(鶺鴒)이라고 하는 할미새와 산앵두가 형제 간의 우애를 상징하게 된 것은 시경(詩經)에서 유래되었다. 할미새 두 마리가 입을 맞대고 먹이를 나누어 먹고 있는 모습을 글자 가운데 '심(忄)' 자에 놓고, 할미새를 글자를 구성하는 한 획으로 표현하여 글자 자체도 가급적 한 획으로 그렸다.

충(忠)은 임금에 대한 충성심을 뜻하며 잉어와 대나무, 조개, 새우, 거북과 함께 그려진다. 잉어는 중국 등용문 설화와 관련하여 잉어가 폭포를 거슬러 올라가면 용이 되어 충성스런 신하가 된다는 이야기에서 나왔다. 거북도 충(忠)자 문자도에 자주 등장하는데 은나라 때

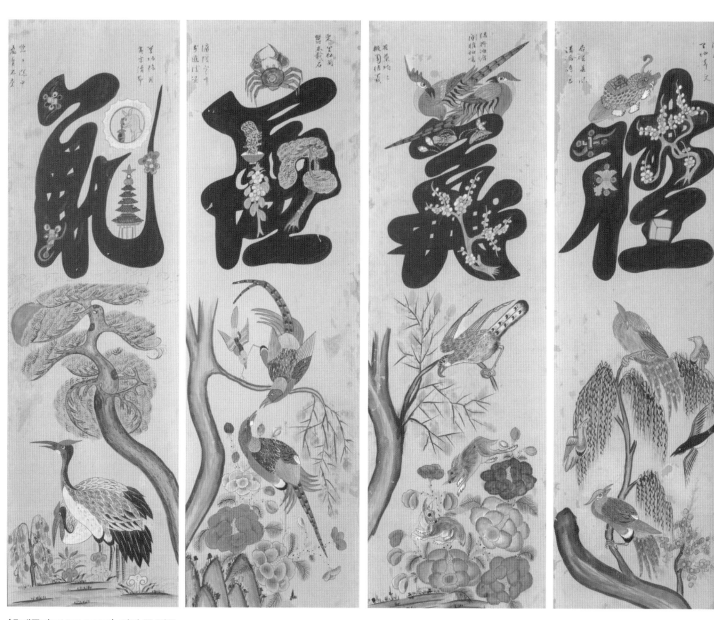

**〈효제문자도(孝悌文字圖)〉 여덟 폭 병풍**
종이에 채색, 105×33cm×8, 가회민화박물관 소장

관용봉(關龍逢)이 충성심으로 옳은 말을 했다가 죽자 뜰에서 서책을 등에 진 거북이 나왔다는 설화에서 유래한 것이다. 그 밖에 조개와 새우는 단단한 껍질로 싸여 있는 모습이 굳은 지조를 나타내는 것으로 해석된다. 또한 신하들의 '화합'을 의미한다는 해석이 있는데 이는 중국 문화의 영향을 받은 것으로 새우(鰕)와 조개(蛤)를 의미하는 '하합(鰕蛤)'이 중국어의 '화합'과 동일한 소리가 나기 때문이다. 일종의 언어유희라 할 수 있다. 그림에서와 같이 각 도상들이 충(忠)이라는 글자의 획을 구성하고 있으며 푸른색과 주황색의 조화가 전

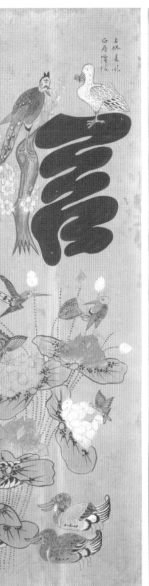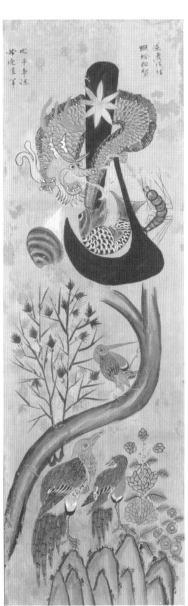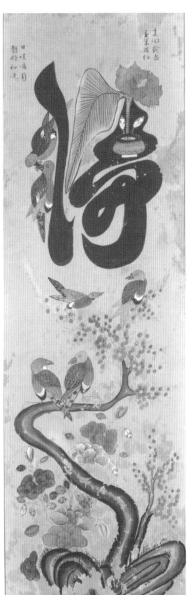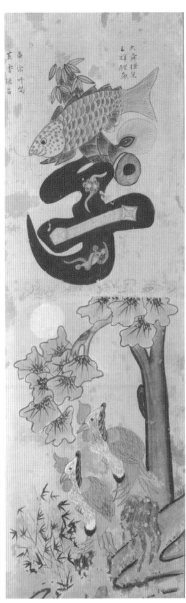

체적으로 그림을 화려하게 표현해 주고 있다.

　신(信)은 믿음을 뜻하며 주로 입에 편지를 물고 있는 하얀 기러기와 푸른 새 그리고 바둑 두는 네 명의 노인이 함께 그려진다. 하얀 기러기는 중국 한나라 때 소무라는 사람이 흉노에 사신으로 갔다가 억류되었을 때 그 사실을 조정에 알려 준 새라고 한다. 푸른 새는 약속과 믿음의 상징이며, 바둑을 두는 네 노인은 한(漢)나라 때 속세를 피하여 평생을 산속에서 살며 바둑을 두었다는 고사에서 유래한다. 이 글자의 부수에 해당하는 '인(亻)' 자는 아

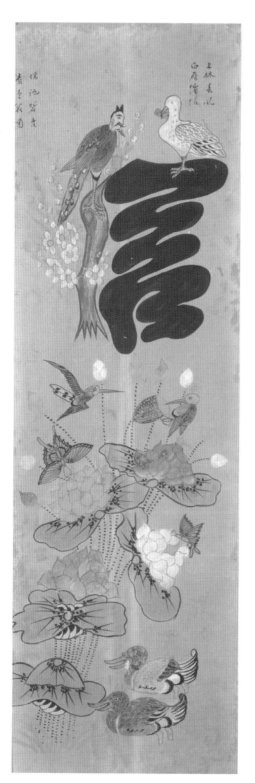

〈효제문자도(孝悌文字圖)〉
**여덟 폭 병풍 가운데 한 폭**
이 글자의 부수에 해당하는
'인(亻)' 자는 아예
나무로 표현되어 있어
그 상상력에 감탄하지
않을 수 없다.

예 나무로 표현되어 있어 그 상상력에 감탄하지 않을 수 없다.

예(禮)의 그림에서는 책을 등에 진 거북의 모습이 그려져 있다. 거북이 등에 진 서책에는 정직(正直)·강(剛)·유(柔) 또는 지(智)·인(仁)·용(勇)의 세 가지 덕(德)에 대한 이야기가 실려 있다고 한다. 이 그림에서는 소재가 글자의 한 획을 대신하기도 했지만, 획 안에 그림을 넣어 구성한 부분도 보인다.

의(義)에는 대체로 복숭아꽃과 연꽃이 함께 그려진다. 복숭아꽃은 앞서 제(悌)자에서 설명했던 바와 같이 삼국지의 유비, 관우, 장비의 도원결의의 의미가 담겨 있다. 또한 연꽃은 더러운 물속에서도 아름답게 꽃을 피움으로 어떤 어려운 시련이 닥쳐도 의리를 지킨다는 의미를 담아 함께 그려지곤 하였다.

염(廉)은 청렴함과 정직함, 검소함을 상징한다. 봉황과 게 그리고 소부와 허유의 이야기가 모티프로 등장한다. 봉황은 아무리 배가 고파도 대나무 열매만 먹고 함께 모여 살지 않으며, 어지럽게 날아다니지 않는다는 데서 그려졌다. 게는 앞으로 갈 때나 뒤로 물러날 때나

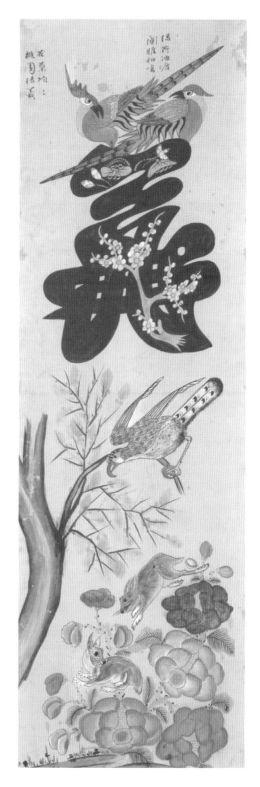

항상 조심스럽게 행동한다는 의미에서 그려진다. 도리에 어긋난 이야기를 들은 것만으로 귀를 씻은 허유와 이를 듣고 자신의 송아지에게조차 그 물을 먹이지 않았다는 소부의 이야기도 청렴함에 대한 교훈을 전해 주려는 의도에서 그려진다.

치(恥)는 스스로 부끄러움을 알아야 한다는 의미를 남고 있다. 옛날 중국 은나라가 주나라에게 패하자 은나라 사람으로서 주나라의 음식을 먹을 수는 없다며 산에 은거하여 고사리만 먹다가 죽었다는 백이(伯夷)와 숙제(叔齊)의 이야기가 모티프가 되기도 한다.

이 병풍의 그림을 보면, 크게 주황색과 짙은 청색 그리고 황록색이 주류를 이루어 화면을 화려하게 만들어 내고 있다. 화면 상단의 여덟 글자에는 앞에서 설명한 상징적 소재와 한자의 획이 어울려서 글자를 만들어 내고 있다.

하단에는 화조를 그려 문자와 함께 2단으로 구성된 구조를 보인다. 이는 전형적인 강원도 민화의 특징이다.

문자도를 처음 볼 때에는 마치 큰 붓으로 일필휘지한 것 같은 느낌이 들지만 자세히 보면 그러한 효과를 주도록 그린 그림이라는 사실을 알 수 있다.

문자도가 전달하려는 의미들은 현재를 살아가는 우리들도 한 번쯤 꼭 새겨 두어 볼 만하다.

이 글자들은 각각 동물의 모습을 닮기도 하고, 나무나 꽃, 혹은 물, 구름 모양을 닮기도 해서 옛날 사람들의 상상력이 얼마나 뛰어났는지 잘 알 수 있다.

〈백수백복도(百壽百福圖)〉여섯 폭 병풍 가운데 두 폭
비단에 채색, 각 134×30cm, 가회민화박물관 소장

# 장수와 부귀를 바라는 마음

백수백복도(百壽百福圖)

효제문자도가 교육적 목적이 강한 그림이라면, 백수백복도(百壽百福圖)는 오래 산다는 의미를 가진 '수(壽)' 자와 행복과 부귀를 뜻하는 '복(福)' 자만으로 구성하여 그린 그림이다. 백수백복도는 '壽(수)'자와 '福(복)'자를 여러 가지 형태로 도안화하여 나타냈다. 백수백복도의 백(百)이라는 의미는 정확히 글자의 숫자가 각각 100개라기보다는 대략 100개 정도로 많다는 뜻이다. 대개 8폭 이상의 병풍으로 제작되어 조선 후기 이래로 궁중의 방 안 장식과 장엄(莊嚴)* 에 쓰였다. 또한 회혼례 같은 행사에 사용되었다고 한다.

이 글자의 의미인 장수와 부귀에 대한 바람은 사람들의 기본적인 소망이다. 궁중에 있는 임금뿐만 아니라 선비까지도 인간이라면 누구나 바랄 수 있는 가장 세속적인 욕망이기 때문이다.

두 글자 혹은 둘 가운데 한 글자만으로 저 큰 화폭을 채운 것인데, 더 놀라운 것은 큰 화폭을 채운 두 개의 글자 가운데 어느 하나도 같은 형태가 없다는 사실이다. 이 글자들은 각각 동물의 모습을 닮기도 하고, 나무나 꽃, 혹은 물, 구름 모양을 닮기도 해서 옛날 사람들의 상상력이 얼마나 뛰어났는지 잘 알 수 있다. 잎이 달려 있는 사과와 같은 모양을 한 글자가 있는가 하면, 사람의 모습을 하고 있는 글자도 있다. 별자리를 이어 놓은 모습 같은 글자도 있는데, 모든 글자들이 하나도 같지 않고 제각각이다. 색상은 주로 청색, 붉은색, 주황색, 노란색, 녹색이 쓰였는데 각각 도안된 글자와 색의 어울림 또한 뛰어나다. 그림 속의 글자는 옛날 사람들의 그림을 보고 있는 게 아니라 현대의 작품 혹은 광고에 나올 법한 재미있는 그림을 보는 듯한 착각마저 들게 한다.

이렇게 비록 오래된 그림이라 할지라도 시간과 전통을 초월해 현재에 이르기까지 전혀 거부감 없이 우리에게 다가오는 작품들이 있다. 새삼 우리로 하여금 옛 문화의 아름다움과 창의성에 대해 자부심을 느끼게 한다.

* 장엄(莊嚴)
불교에서 부처의 덕을 알리기 위해 불상 주위를 아름답고 엄숙하게 장식하는 일을 말한다.

〈백수백복도〉(부분)
큰 화폭을 채운 두 개의 글자 가운데 어느 하나도 같은 형태가 없다.

**〈백수백복도(百壽百福圖)〉 여섯 폭 병풍**
비단에 채색, 134×30cm×6, 가회민화박물관 소장

　옛날부터 '수(壽)' 자와 '복(福)' 자는 '희(囍)' 자 문양과 함께 조선 시대부터 많이 쓰여 왔
다. 자수에 쓰일 경우에는 주로 초서체나 해서체로 쓰였지만, 그릇이나 기와에서는 전서체
나 도안체로 쓰였다. 문자도에는 그 밖에도 만호도(萬虎圖)라 하여 범 '호(虎)' 자를 만 번 반
복하여 하나의 커다란 '호(虎)' 자를 나타낸 그림도 남아 있다. 이는 반복적으로 쓴 글자를
통하여 잡귀의 침범이나 나쁜 일을 막는 일종의 벽사용으로써, 주술적인 의미를 지닌 것으
로 보인다.

〈백수백복도(百壽百福圖)〉
**열 폭 병풍 가운데 두 폭**
종이에 수묵, 각 91×29cm
가회민화박물관 소장

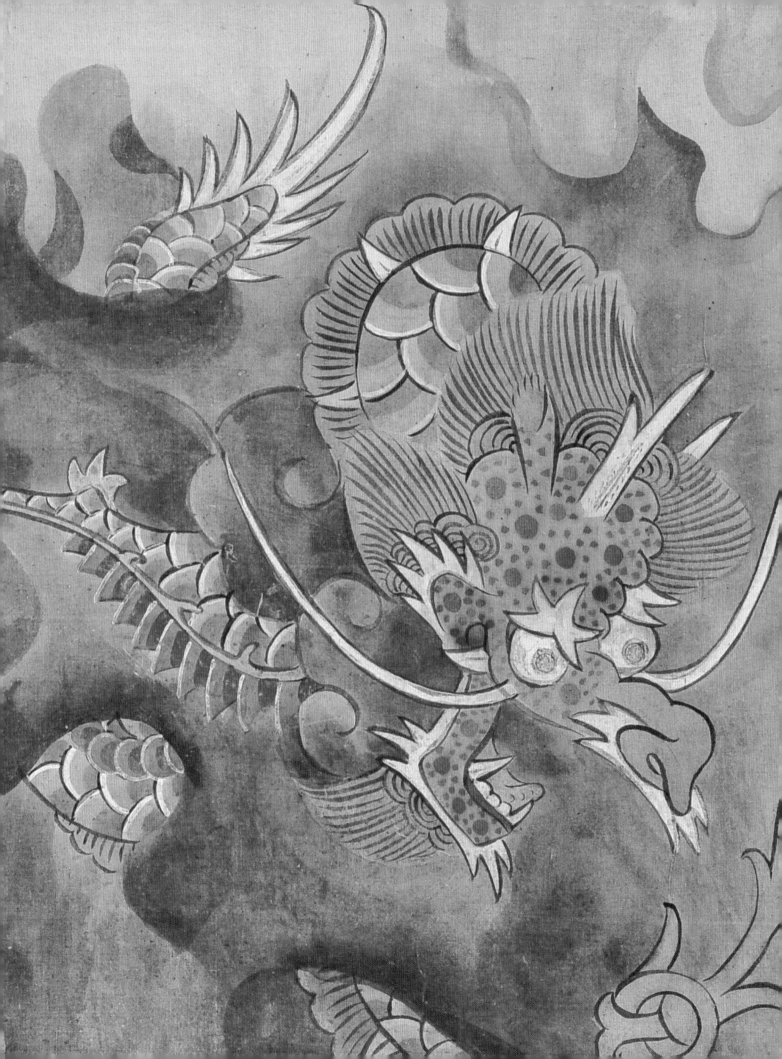

# 액운을 막다

옛날 사람들은 그림에도 주술적인 힘이 깃든다고 여겼기 때문에 그림을 집안에 두면 여러 가지 재앙으로부터 나와 내 가족이 보호받는다고 믿었다. 옛날부터 우리나라에서는 사자, 닭, 개, 호랑이의 그림을 그려 대문, 중문, 곳간문, 부엌문에 붙여 두었다. 호랑이는 온갖 나쁜 기운들을 막아 준다 하여 대문을 지켜 주었고, 사자는 불을 막아 준다 하여 부엌을 지켜 주었다. 닭은 동이 틀 때를 알아 울기 때문에 나쁜 잡귀들을 물리쳐 중문을 지켜 주었고, 개는 재물을 쌓아 놓은 곳간을 지켜 주었다.

특히 호랑이는 대문에서 화재, 풍재, 수재라는 삼재를 막아 줄 뿐만 아니라 돌림병이나 잡병까지도 막아 주는 액막이 그림으로도 쓰였다. 일반적으로 귀신이나 재앙을 막아 주는 역할을 하려면 무섭고 사나운 형상을 띠고 있어야 할 것이라 생각하지만 우리네 조상들은 오히려 그 반대로 표현하고 있다. 민화에 등장하는 호랑이는 최고의 힘을 가진 영물이기에 그 자체로 위엄을 가지고 있지만 주로 약간 어리숙하고 장난기 시런 표정을 하고 있다. 이는 곧 그리는 자의 마음, 우리네 민중들의 심성이 그림 속에 드러나고 있는 것이다.

그 밖에도 액운을 막아 주는 도상으로 용, 해치, 신구(神狗), 천계(天鷄), 종규(鍾道), 치우(蚩尤), 처용(處容)을 민화에서 볼 수 있다.

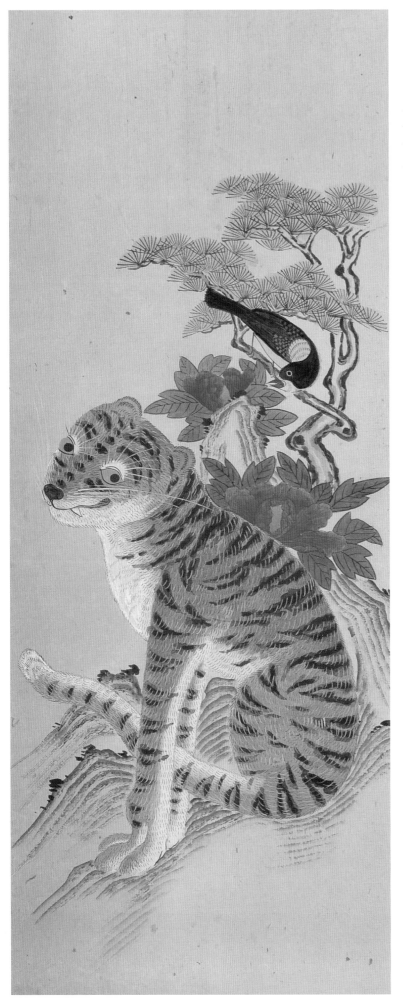

호랑이는 정면을 향해 친근하게
웃는 모습이다. 나무 위의 까치
한 마리는 호랑이에게 뭔가 말을 건네듯
재잘거리고, 호랑이는 무슨 재미난
이야기를 들은 듯이 히죽 웃고 있다.

〈작호도(鵲虎圖)〉
종이에 채색, 98.5×37cm,
가회민화박물관 소장

# 길조와 수호의 상징

작호도(鵲虎圖)

    호랑이 한 마리가 한 그루의 푸른 소나무와 아름다운 모란꽃을 배경으로 높은 산 바위 위에 앉아 있다. 우리의 생각과는 다르게 호랑이는 무서운 표정으로 으르렁거리지 않고 정면을 향해 친근하게 웃는 모습이다. 나무 위의 까치 한 마리는 호랑이에게 뭔가 말을 건네듯 재잘거리고, 호랑이는 무슨 재미난 이야기를 들은 듯이 히죽 웃고 있다.

    호랑이의 몸은 옆으로 향해 있지만 얼굴은 마치 그림을 보고 있는 우리를 쳐다보기라도 하듯이 앞을 향해 있다. 까치는 몸을 앞으로 내밀듯이 아래로 향해 있지만, 고개는 옆으로 잔뜩 돌려 왼편에 있는 호랑이를 보고 있다. 좀 더 편하게 그릴 수도 있는 것을 왜 굳이 몸과 얼굴을 다른 방향으로 표현했을까? 아마도 평면 위에 그린 호랑이와 까치에게 운동감을 주어 보는 이로 하여금 더 생동감을 느낄 수 있게 한 것으로 생각된다. 단순한 구도 안에서 화가는 많은 것을 보여 주고 있다. 주인공인 호랑이는 털의 검정 무늬와 하얀 잔털까지 세심하게 묘사되었다.

    배경이 되는 푸른 소나무와 붉은 모란꽃도 각각 의미가 있다. 소나무는 비교적 단순하게 표현하였지만 잎은 매우 세세하게 표현되었고, 주인공 호랑이가 앉아 있는 곳은 겹겹으로 표현된 산이지만 깊고 깊은 산세를 보여 주려고 하였다. 화려함을 자랑하는 붉은빛의 모란꽃과 푸른 잎의 채색은 화면 중앙의 호랑이와 함께 확실히 보는 이의 시선을 잡아 주고 있다.

    까치는 좋은 소식을 가져다 주는 새로 알려져 있다. 모란꽃은 화려한 그 모습과 같이 부귀영화를 뜻하므로 좋은 소식을 물고 오는 까치와 집을 지켜 주는 호랑이를 함께 그림으로써 부귀영화를 바라는 마음을 담아냈다.

    '호랑이'라는 말은 한자어 '호랑(虎狼)'에서 온 것으로 순우리말로는 호랑이를 '범'이라고 한다. 우리나라에서 호랑이가 등장하는 가장 오래된 유물은 울주 반구대 암각화(岩刻畵)에 보이는 호랑이 그림이다. 이 암각화에는 풍요로운 사냥을 기원하는 주술적인 의미뿐만 아니라 사냥하는 장면을 있는 그대로 재현하고자 노력한 순수한 예술 정신이 담겼다고 보는 의견도 있다.

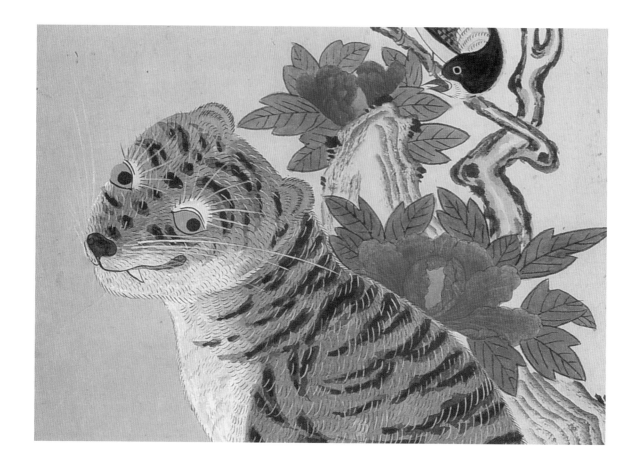

민화에서 호랑이는 어떤 소재와 함께 그려지느냐에 따라 그 의미가 조금씩 달라진다. 호랑이가 무섭게 포효하는 모습은 사람을 해하는 나쁜 기운을 물리치고자 겁을 주기 위해 서이며 백발의 산신령님과 함께 그려진 모습은 신의 심부름꾼으로서의 중요한 의무를 지닌 전령을 의미한다. 까치와 함께 산 위에 앉아 장난스러운 표정을 짓고 있는 호랑이의 모습은 사람을 지켜 주는 의미를 나타내기도 한다.

매년 정초가 되면 궁궐을 비롯한 여염집에서는 호랑이의 강한 힘을 빌어서 여러 가지 좋지 않은 일들로부터 집과 가족을 지켜 주길 바라는 마음으로 대문과 집 안 여러 곳에 호 랑이 그림을 붙여 두었다.

이렇듯 호랑이는 민간신앙과 합쳐져 산신과 함께 등장하거나 단독으로 그려지기도 하 는데, 나쁜 병이나 재난으로부터 사람을 지켜 주고 있다는 점에서는 모두 같은 의미를 가 지고 있다.

〈작호도〉 (부분)
주인공인 호랑이는
털의 검정 무늬와
하얀 잔털까지
세심하게 묘사되었다.

〈작호도(鵲虎圖)〉
종이에 채색, 129.5×87cm, 가회민화박물관 소장

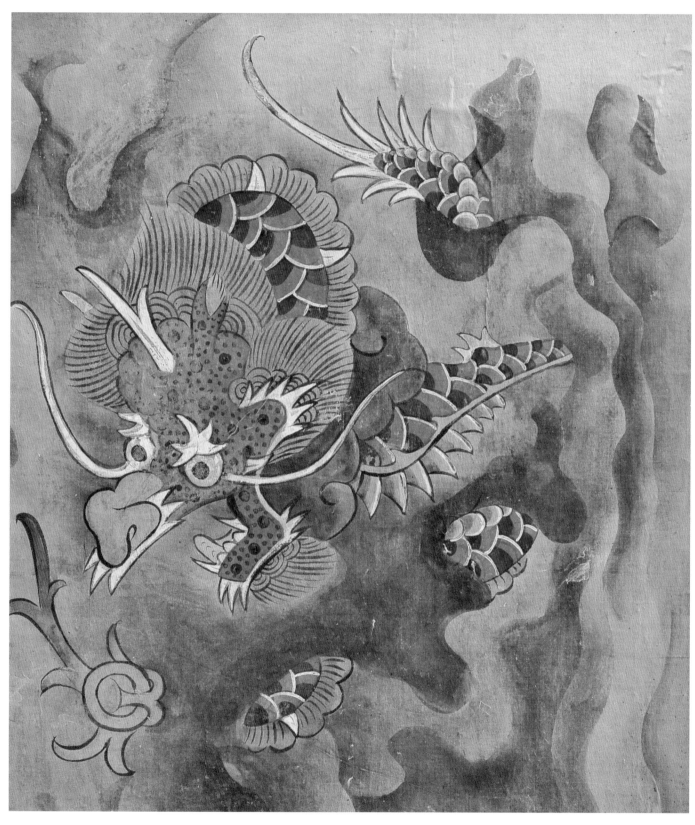

용은 구름에 가려 얼굴과 몸통의 일부분밖에 보이지 않는다.
하지만 몸 전체를 드러낸 모습보다 역동적으로 보인다.

〈청룡도(靑龍圖)〉
비단에 채색, 52.5×46cm, 가회민화박물관 소장

# 비를 내리는 신

운룡도(雲龍圖)

    우리나라에서 용은 굉장히 고귀한 영수(靈獸)라 할 수 있다. 영수란 중국 고대 전설에 나오는 수호신으로 봉황이나 기린, 용 같은 상상의 동물을 말한다. 이들은 장차 나라에 큰 도움이 될 왕이나 현자의 출현을 미리 알려 주는 상징으로 그 모습을 드러내는 경우가 많았다. 이들의 모습은 강하고 성스러운 여러 동물의 부분 부분이 합쳐진 형상이다. 용의 모습은 몸은 뱀과 같고 머리에는 사슴과 같은 뿔이 달렸다고 묘사된다. 옛날 기록을 보면, 사람들은 용이 가진 강한 힘을 두려워하면서도 용의 신통한 힘을 빌어 비를 내려 달라는 기우제를 지내기도 했다.

    이 그림에서 용은 구름에 가려 얼굴과 몸통의 일부분밖에 보이지 않는다. 하지만 몸 전체를 드러낸 모습보다 역동적으로 보인다. 무채색의 무거운 구름을 뚫고 나오는 용은 화려한 색감으로 인해 어두운 구름과 대비되어 신성함이 더욱 부각되는 듯하다. 용은 눈을 크게 뜬 채 마치 자신이 왔음을 세상에 알리기라도 하는 듯 용맹하게 입을 벌려 포효하고 있다. 긴 지느러미와 머리 위로 솟은 하얀 뿔이 용의 위엄을 더해 주는 듯하다.

    용이 부리는 신통한 능력은 여덟 가지가 있는데, 그 가운데 하나가 비를 내리게 하는 것이다. 이 용도 구름 속에서 막 튀어 나올 듯한 태세인데, 분명 사람들이 그토록 바라는 단비를 한껏 쏟아 내리게 해 주려는 것 같다.

    용의 종류는 천룡, 지룡, 상룡, 마룡, 어룡, 비룡, 사룡으로 다양하지만 민화에서는 주로 청룡, 황룡, 흑룡, 어룡이 많이 그려졌다. 청룡은 호랑이와 마찬가지로 벽사의 의미를 가지고 있다. 황룡과 백룡은 임금을 상징하는 그림에 많이 나타난다. 흑룡과 어룡은 가뭄이 들었을 때 기우제를 올리는 대상이었던 것 같다. 《삼국유사》나 《삼국사기》에 용을 보았다는 이야기가 적혀 있을 정도로 우리나라 사람들의 용에 대한 믿음은 굉장히 컸다.

    특별히 용의 강하고 신비로운 힘은 고귀한 왕을 상징해 왔다. 뿐만 아니라 왕과 관련된 단어는 거의 '용(龍)'자가 들어가 있다. 예를 들어, 왕의 얼굴은 용안(龍顔), 왕의 덕은 용덕(龍德), 왕의 지위는 용위(龍位), 왕이 앉는 의자를 용상(龍床), 의복은 용포(龍袍)라고 하였다.

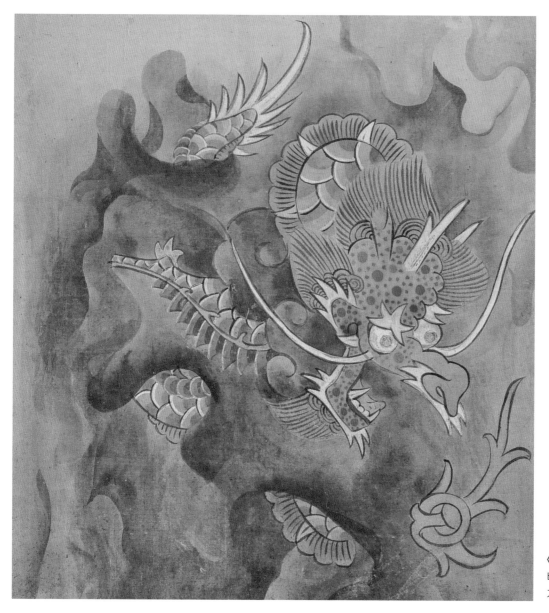

왕은 용과 마찬가지로 나라를 다스리는 데 신령스런 힘이 있다는 믿음이 있었기 때문일 것이다. 그런데 용을 그릴 때에는 주의해야 할 점이 한 가지 있다. 바로 발톱이다. 발톱이 다섯 개인 용의 그림은 오직 왕실에서만 사용할 수 있었다고 한다. 서민들의 그림에서는 용의 발톱을 네 개만 그릴 수 있었다. 그렇지만 비를 내려 달라고 기도를 드릴 때는 용의 발톱을 일곱 개로 그릴 수도 있었다고 한다. 그만큼 비는 왕이나 백성 모두에게 간절한 소원이었기 때문일 것이다.

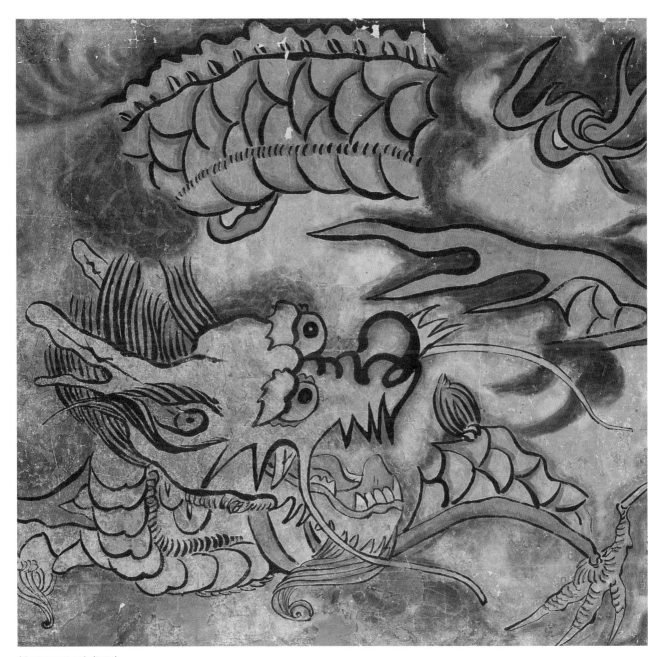

〈운룡도(雲龍圖)〉 (부분)
종이에 채색, 87.5×56.5cm, 가회민화박물관 소장
발톱이 다섯 개인 용의 그림은 오직 왕실에서만
사용할 수 있었다고 한다. 서민들의 그림에서는
용의 발톱을 네 개만 그릴 수 있었다.

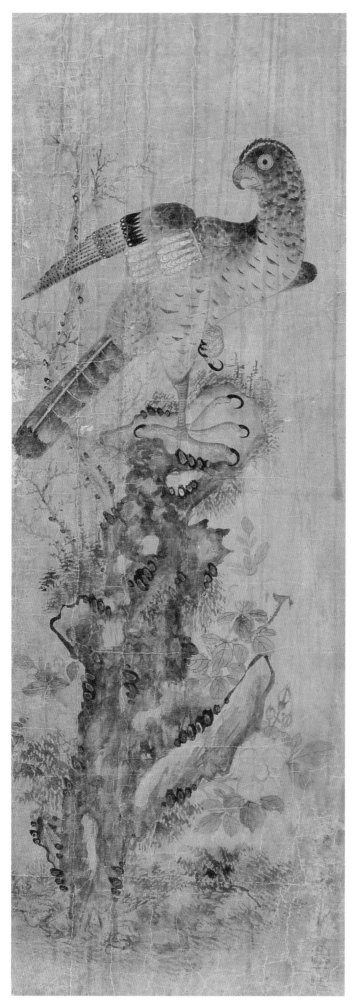

매의 깃털이 매우 세밀하고
사실적으로 표현되었다.
몸의 깃털은 때로는 성글고
굵은 붓질로 묘사되었지만,
날개 깃털을 보면 긴 깃털과
짧은 깃털의 농담을 각각
다르게 채색하여 변화를
느낄 수 있게 하였다.

〈응도(鷹圖)〉
종이에 채색, 73×26cm, 가회민화박물관 소장

# 부리와 발톱으로 재앙을 막다

응도(鷹圖)

　　꽃과 새가 그려진 화조도(花鳥圖)에서 보이는 새들은 사랑스럽기까지 하다. 그런데 이런 화조도에 보이는 알록달록 곱게 채색된 새와는 달리 매는 다른 의미로 그려졌다.

　　우선 매는 날카로운 생김새와 먹이를 낚아채는 습성 그리고 용맹한 성격 때문에 온갖 나쁜 기운들로부터 사람들을 지켜 주는 의미로 그려졌다. 그래서 우리나라에서는 오래 전부터 매의 날카로운 부리와 발톱이 삼재(三災)를 막아 준다고 여겨 부적(符籍)으로도 많이 그려졌다.

　　삼재(三災)란 화재(火災), 풍재(風災), 수재(水災)를 말하는 것으로 각각 불로 인한 재앙, 바람으로 인한 재앙, 물로 인한 재앙을 말한다. 옛날부터 우리나라에서는 누구에게나 일정한 주기로 삼재라는 안 좋은 일이 일어난다고 믿어 왔다. 그 해 운에 삼재가 들었다고 하는 사람은 몸을 보호해야 한다는 믿음에서 매를 부적으로 만들어 지녔다고 한다. 민화에서 보이는 매 그림 역시 재난(災難)을 예방하고, 무병장수(無病長壽)를 기원하는 마음에서 그렸다고 볼 수 있다.

　　이 그림에서 매는 거칠게 보이는 괴석(怪石) 위에 앉아 있다. 괴석에는 잔나뭇가지와 꽃들이 어우러져 있다. 괴석의 맨 윗면에 놓인 매의 발과 발톱이 유난히 크고 날카롭게 그려져 있어 그 용맹함을 짐작하게 해준다.

　　사냥감을 발견이라도 한 듯이 눈은 동그랗게 크게 뜨고 가만히 한 방향만을 응시하고 있다. 입은 살짝 벌어진 채 목표물의 움직임에 집중하고 있다. 한쪽 발은 바위를 힘차게 디디고 있고, 다른 한쪽 발은 당장이라도 날아오를 준비가 되었다는 듯이 들고 있다. 날개는 접혀 있지만 바짝 힘을 주어 사냥감이 나타나면 금방이라도 달려들 것 같이 잔뜩 긴장하고 있다. 그야말로 매 특유의 용감하고 날카로운 특성이 그대로 표현된 그림이라 할 수 있을 것이다.

　　매의 깃털은 매우 세밀하고 사실적으로 표현되었다. 몸의 깃털은 때로는 성글고 굵은 붓질로 묘사되었지만, 날개 깃털은 긴 깃털과 짧은 깃털의 농담을 각각 다르게 채색하여 변화를 느낄 수 있게 하였다.

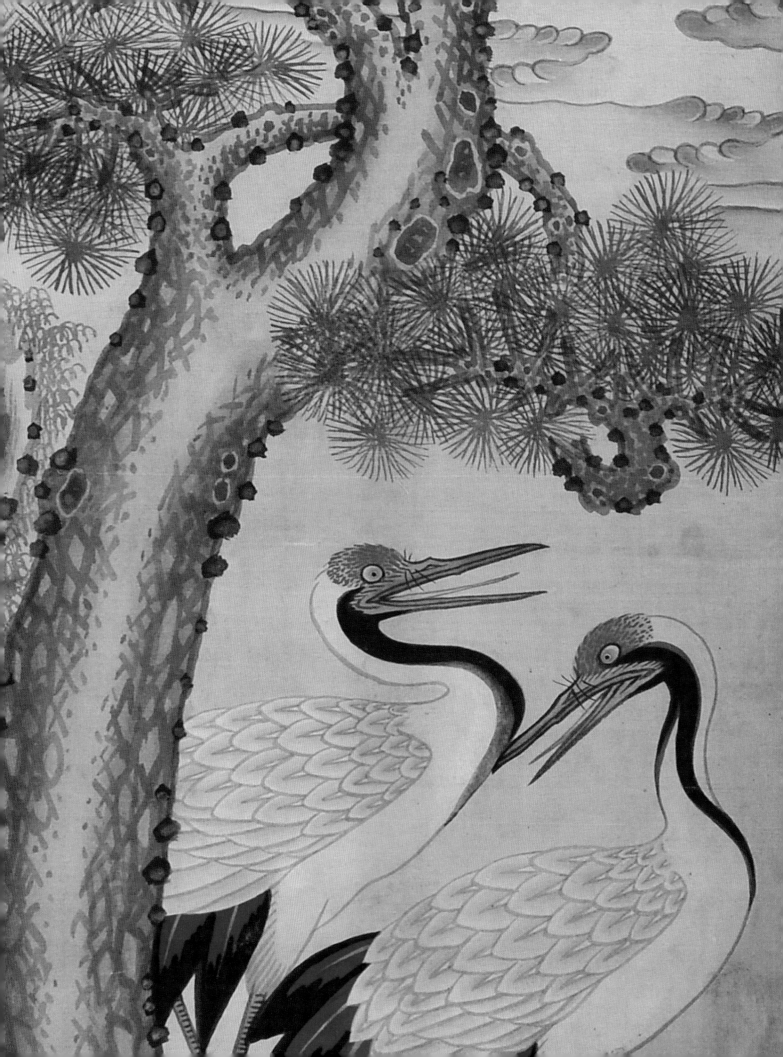

# 궁궐그림이 민간으로

민화는 단순히 집안을 아름답게 꾸미는 데서 시작되지는 않았다. 서민들의 생활은 민족의 세시 풍속과 밀접하게 관련되어 이어져 왔다. 예를 들어 새해 아침에는 대문에 새해를 맞이하는 그림으로 문배(門排)라는 것을 붙였다. '문배'는 새해를 축하하는 뜻으로 임금이 신하에게 내려 주던 그림이다. 이런 풍속은 집안에서 잡귀를 물리치고 대신 온갖 복을 집안으로 불러들여 가정을 평안하고 풍요롭게 가꾸고자 하는 액막이 풍속에서 온 것이다. 이처럼 액막이 문배를 붙이는 풍습은 궁중에서 새해가 되면 항상 도화서의 화원에게 그림을 그리게 하여 궁궐의 대문에 붙이는 데서 유래됐다. 많이 그려진 액막이 그림으로는 처용도(處容圖), 종규도(鍾馗圖), 작호도(鵲虎圖), 운룡도(雲龍圖), 신장도(神將圖) 들이 있는데, 이들은 민화에서도 많이 보이는 그림들이다.

궁중장식화는 궁중의 실내 및 행사를 장식하기 위해 제작된 그림이다. 궁중장식화로 잘 알려진 그림으로는 일월오봉도, 십장생도를 비롯하여 궁모란도, 일월반도도, 요지연도를 꼽을 수 있다. 이처럼 궁중에서 사용되던 궁궐그림들은 현재 우리가 알고 있는 민화와 같은 주제의 그림들이 매우 많다. 물론 건물의 크기 때문에 궁궐에 치는 병풍은 매우 크고 민가에서 치는 병풍은 작았다. 또 재료 면에서도 궁중장식화는 고급 비단이나 종이에 물감도 고가의 석채(石彩)를 사용했지만, 민화에서는 값싼 재료를 사용하였다는 점에서도 차이가 난다. 하지만 궁궐그림들은 민화에서도 비슷한 기능과 용도로 사용되었기에 지금 우리 곁에 더욱 친근하고 다양한 모습으로 남게 되었다.

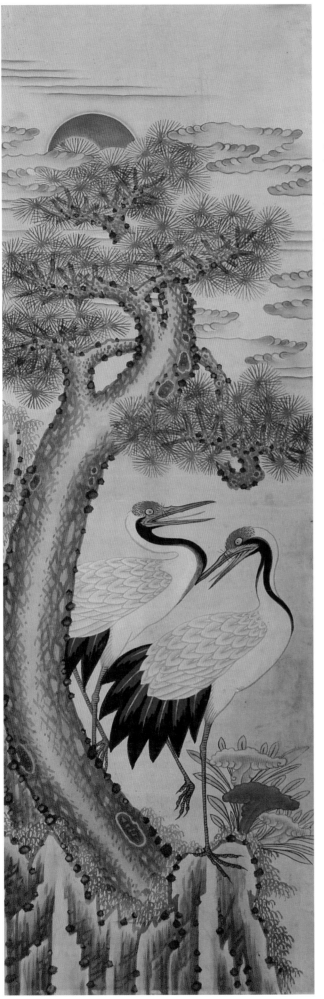

저 멀리 떠오르는 붉은 태양 아래로
아스라이 구름이 흘러가고 있다.
그 밑으로 허리가 휘어진 소나무
한 그루가 은은한 푸른 잎을 자랑하며
서 있고, 그 아래 청학(靑鶴) 두 마리가
사이좋게 놀고 있다. 바위 위에는
귀하디귀한 불로초가 그 영험함을
상징하는 듯 붉은색으로 아름답게
피어 있어 장수를 상징하는 그림이라는
것을 쉽게 알 수 있다.

〈송학도(松鶴圖)〉
비단에 채색, 122×36cm, 가회민화박물관 소장

# 불로장생을 꿈꾸다

십장생도(十長生圖)

조선 시대 왕실에서는 십장생 병풍을 많이 제작하였다. 왕과 왕비의 내전을 장식했을 뿐만 아니라 궁중 행사를 위해서도 많이 만들어졌다. 십장생(十長生)은 장생과 관련된 열 가지 사물을 말하는데, 보통은 해(日)·달(月)·산(山)·내(川)·대나무(竹)·소나무(松)·거북(龜)·학(鶴)·사슴(鹿)·불로초(不老草)를 뜻한다. 때로는 달(月)과 내(川), 사슴(鹿) 대신 돌(石), 물(水), 구름(雲)을 넣기도 한다. 그러나 십장생도는 천도(天桃)*까지 그려져 열 가지가 넘게 그려진 그림이 대부분이다. 이 십장생의 구성은 나라별로 조금씩 차이를 보이고 있다.

십장생도는 정초에 왕이 중신들에게 새해 선물로 내리는 경우가 많았다. 십장생도는 주로 상류 계층에서 새해를 맞아 문에 붙이는 세화(歲畵)와 오래 살기를 비는 축수용 그림으로 사용되었다고 볼 수 있다. 또한 왕실의 혼례나 환갑 같은 큰 잔치 때는 그 행사를 위해서 새로 십장생 병풍을 만들기도 했다. 십장생도와 관련해서는 고려 말 이색(李穡)의《목은집(牧隱集)》에 "내 집에 십장생이 있는데, 병중의 소원은 장생(長生)뿐이니 차례로 찬사(贊詞)를 붙여 운(雲)·수(水)·석(石)·송(松)·죽(竹)·지(芝)·구(龜)·학(鶴)·일(日)의 제목으로 시를 지었다."라는 기록이 있어서 그 쓰임을 알 수 있게 한다.

현재 남아 있는 십장생 병풍들은 거의 똑같은 도상이며, 대개 19세기 작품이다. 그 이유는 실제로 사용했던 장식 병풍이기 때문에 낡으면 새로 제작하며 계속 교체했고, 이 때문에 왕조 말기에 남아 있던 것만이 전해지는 것이다. 십장생도는 상상의 선계(仙界)를 형상화한 것으로 산과 바위에 짙은 색을 칠해 색채의 아름다움을 최대한 살리는 것이 특징이다. 십장생도는 보통 대각선 구도를 취하여 오른쪽에는 육상의 장생물을, 왼쪽에는 수중의 장생물을 그렸으며, 색채 면에서는 청록색 중심의 진채화(眞彩畵)가 대부분이다.

십장생 가운데 한 동물만을 강조하여 그리는 경우에는 군학십장생도(群鶴十長生圖)나 군록십장생도(群鹿十長生圖)라고 했다.

이 그림은 해와 구름, 바위, 소나무, 학, 사슴, 불로초가 그려진 민화 십장생도이다. 그림 위쪽에는 저 멀리 떠오르는 붉은 태양 아래로 아스라이 흘러가는 구름을 그렸다. 그 밑으로 허리가 휘어진 소나무 한 그루가 은은하게 푸른 잎을 자랑하며 서 있고, 그 아래 청학(靑鶴)

* 천도(天桃)
신선들이 사는 곳에서 자라는 불로장생의 복숭아를 뜻한다. 이 복숭아는 삼천 년에 한 번 열매를 맺는데 이 복숭아를 먹으면 삼천 년을 산다고 한다.

두 마리가 사이좋게 놀고 있다. 바위 위에는 귀하디귀한 불로초가 그 영험함을 상징하는 듯 붉은색으로 아름답게 피어 있어 장수를 상징하는 그림이라는 것을 쉽게 알 수 있다. 휘어진 나무는 비슷한 계열의 색감을 여러 가지 사용하여 나무의 실물감을 살리려고 노력하였다. 솔잎도 가는 붓으로 세세하게 하나씩 그렸다. 실력 있는 화가가 정성스레 그린 그림이라는 사실을 알 수 있다.

또 다른 그림에서는 멋들어지게 휘어진 소나무의 가지 위로 청학 두 마리가 앉아 저 멀리 떠 있는 보름달을 한가로이 바라보고 있고 그 아래로 암수 사슴 한 쌍이 정답게 노닐고 있다. 멋진 뿔을 자랑하는 수사슴은 왼쪽을 바라보고 있고, 곁에 있는 암사슴은 소나무 아래 핀 불로초를 쳐다보고 있는 듯하다. 전체적으로 시선을 분산시켜 좁은 화폭에 그린 그림이지만 결과적으로는 왼쪽과 오른쪽으로 시선을 뻗어 나가게 해 주는 효과를 주고 있다.

소나무는 동일 계열 색감으로 농담을 다르게 하여 좀 더 입체적으로 표현하였다. 가지 위에 앉은 두 마리의 청학은 옅은 색으로 바탕을 칠한 후 흰색 물감으로 깃털의 질감을 살려 붓질하여 청학의 신비로운 모습을 보여 주고 있다. 사슴의 털도 바탕을 칠한 뒤에 배 부분은 흰색으로 채색하였다. 등과 머리 부분은 갈색 바탕 위에 흰색과 검은색으로 터치를 주어 털의 질감을 적절히 조화시켜 탐스럽고 부드러운 사슴의 모습이 잘 묘사되어 있다.

십장생은 오래 사는 것을 상징하기 때문에 주로 장수를 축하하는 연회나 사랑방의 병풍에 많이 그려졌고 담장벽에도 장식되었다. 서민들의 집에서도 한 장으로 그려진 십장생도는 아랫목 벽장 미닫이문에 장식되었다. 이러한 다양한 쓰임은 옛날 사람들의 장수에 대한 바람을 잘 알 수 있게 해 준다. 십장생은 병풍 그림뿐만 아니라 한복을 비롯해 베개의 양옆을 장식하는 베갯모, 수젓집, 필통, 필낭 같은 생활용품에도 조각되거나 수를 놓아 표현되었다.

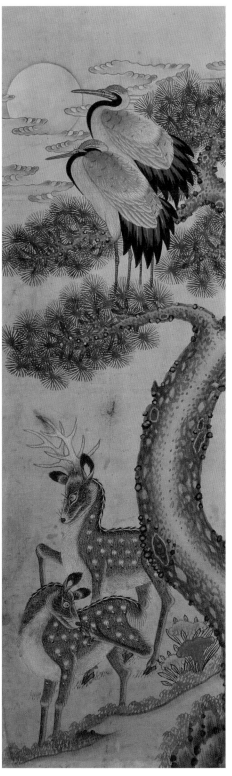

〈장생도(長生圖)〉
비단에 채색, 122×36cm, 가회민화박물관 소장

:: 한 폭 더 감상하기 ::

〈십장생도(十長生圖)〉
종이에 채색, 105×59cm,
가회민화박물관 소장

좌우 대칭으로 해와 달이
배치되었고,
천도복숭아가 열린
복숭아나무는 화면을
가득 채우고 있다.
복숭아나무 뒤쪽에는
물결이 넘실거리고
있는데 이는
사해(四海)라고
볼 수 있다.

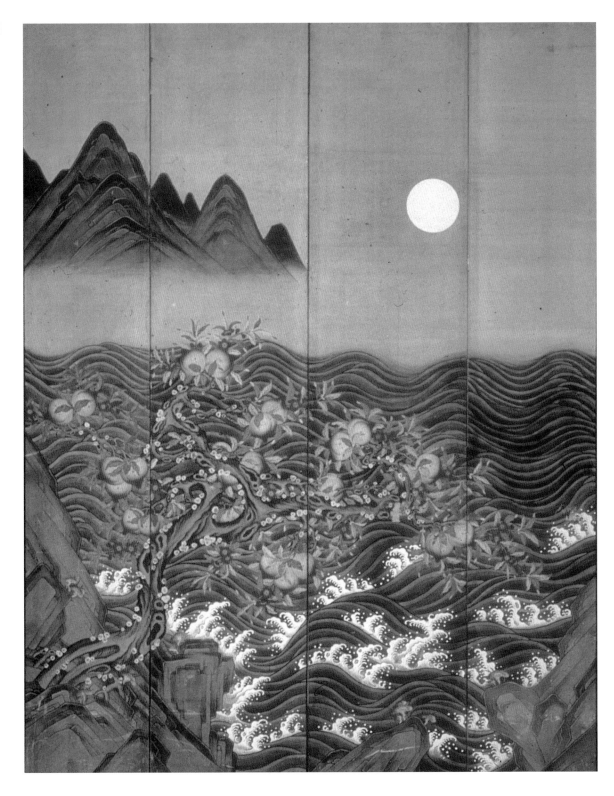

# 무병장수를 소망하다

일월반도도(日月蟠桃圖)

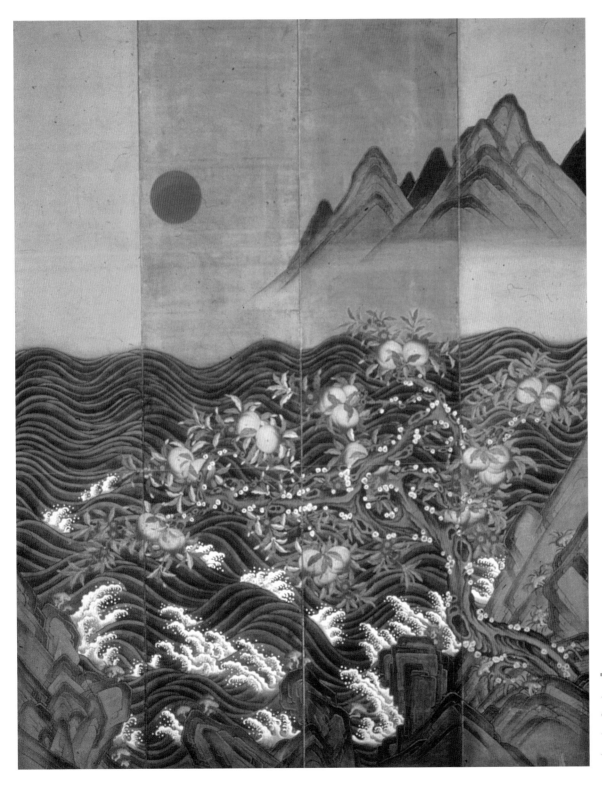

〈일월반도도(日月蟠桃圖)〉
여덟 폭 병풍
비단에 채색, 317×65cm×8,
국립고궁박물관 소장

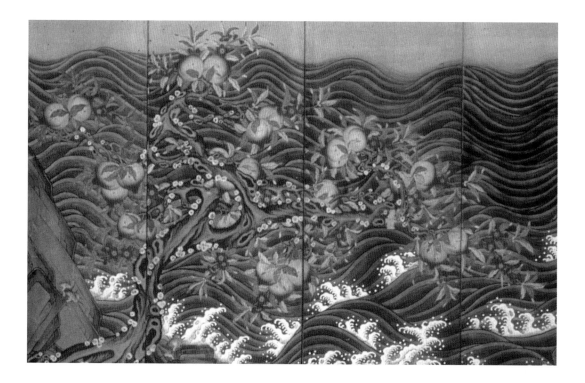

무병장수와 번영은 최고의 지위에 있는 왕에서부터 민중에 이르기까지 사람이라면 누구나 원한다. 일월반도도(日月蟠桃圖)는 장생의 상징물 가운데 해, 달, 천도복숭아 그리고 산이 중심이 되는 그림이다. 일월반도도 병풍은 각 4폭으로 구성된 2점의 그림이 한 쌍으로 구성되어 궁중장식화로 제작되었다. 그림에는 좌우 대칭으로 해와 달이 배치되었고, 천도복숭아가 열린 복숭아나무는 화면을 가득 채우고 있다. 복숭아나무 뒤쪽에는 물결이 넘실거리고 있는데 이는 사해(四海)*라고 볼 수 있다.

전설에서 동방삭이 훔쳤다고 전해지는 천도 또는 반도*는 서왕모의 거처인 요지 주변에서 열린다. 서왕모는 지상에서 가장 높은 곤륜산(崑崙山)에 거주하고 있는데 이곳에서 자라는 복숭아나무는 꽃을 피우는데 삼천 년, 열매가 익는데 삼천 년이 걸린다고 한다. 오랜 세월이 지나 열리는 반도는 사람이 먹으면 천 년을 산다고 하여 불로장생의 상징이 되었다. 따라서 민화에서 장수를 기원하는 의미로 자주 등장하고 있으며 도교를 배경으로 한 작품들에서도 신선들의 세계를 표현할 때 빠지지 않는 도상이다. 이 그림 속의 반도는 상상의 열매이지만 실제 복숭아처럼 현실적으로 표현되어 오히려 색다르게 느껴진다.

일월반도도를 자세히 살펴보면 사해(四海)를 배경으로 반도가 그림의 반 이상을 차지하는 걸 볼 수 있다. 파도 위로는 공간을 두고 멀리 산봉우리가 자리 잡고 있으며 산봉우리의 중턱 즈음에는 해와 달이 머물고 있다. 이 부분은 곤륜산을 표현한 것으로 산봉우리가 해와 달보다도 높게 그려져 전설에 전해지는 대로 지상에서 가장 높은 곤륜산의 위엄을 자연

**〈일월반도도(日月蟠桃圖)〉(부분)**
반도는 신선들의 세계를 표현할 때 빠지지 않는 도상이다. 이 그림 속의 반도는 상상의 열매이지만 실제 복숭아처럼 현실적으로 표현되어 오히려 색다르게 느껴진다.

* 사해(四海)
수미산을 둘러싸고 있는 바다이다. 수미산은 곤륜산의 불교식 표현이다.

* 반도(蟠桃)
신선들이 사는 곳에서 자라는 불로장생의 복숭아인 천도를 뜻한다.

스럽게 표현하고 있다. 궁중장식화 속에서 상상의 세계는 오색구름으로 화려하게 표현하는 것이 일반적인데 오히려 구름 한 점 없이 단정하게 표현한 풍광은 상서로워 품위를 느끼게 한다. 이러한 그림과 같은 내용의 그림으로는 해학반도도(海鶴蟠桃圖)가 있다. 이 역시 궁중장식화로 도화서의 수준 높은 화원들이 그렸던 그림이다. 해학반도도(海鶴蟠桃圖)는 평양역사박물관의 소장품이 가장 뛰어난 것으로 전해진다. 북한에서는 실물 크기대로 재현하거나 복제한 해학반도도가 문화상품으로 제작되고 있다.

일월반도도, 해학반도도, 요지연도 같은 작품들은 궁중에서 단독 화제로 대형 화면에 그려졌고, 호화로운 극채색을 사용하였다. 복숭아 그림은 무병장수, 번영, 행운, 행복을 뜻하였기에 왕실에서부터 사대부 계층은 물론 민화에서도 많이 그려졌다. 특히 서민들의 생활소품들에서는 장수의 상징으로 복숭아만을 강조하여 표현하는 경우도 많았다.

조선 후기에 제작된 백자 무릎 연적의 경우도 복숭아 모양 연적과 함께 조형적 예술성이 일품이라 꼽히는 작품이다. 청화백자는 물론 나전칠기나 목판 문양에서부터 여성들의 노리개나 의상에 사용되는 금박 문양, 단추의 형태에 이르기까지 여러 공예품과 생활용품에서 복숭아 도상을 발견할 수 있다. 우리가 사용하는 수저의 형태가 복숭아 모양인 것도 복숭아를 음식과 함께 먹는다는 의미도 갖는다.

민화 가운데에서도 도교의 영향을 받은 신선도에는 수성노인, 동자와 함께 복숭아가 자주 그려진다. 주로 동자가 자신의 얼굴만한 복숭아를 들고 있거나, 지게에 큰 복숭아 한 개를 짊어진 모습인데 이는 복숭아로 시선이 가도록 의도한 것이다. 또한 화조도에서 석류와 복숭아를 대칭으로 한 폭씩 그리거나 책가도에서 다른 문방사우들과 함께 복숭아를 배치한 모습은 궁중장식화에 그려지던 도상들이 이미 민중 속으로 깊숙이 들어왔음을 보여 준다.

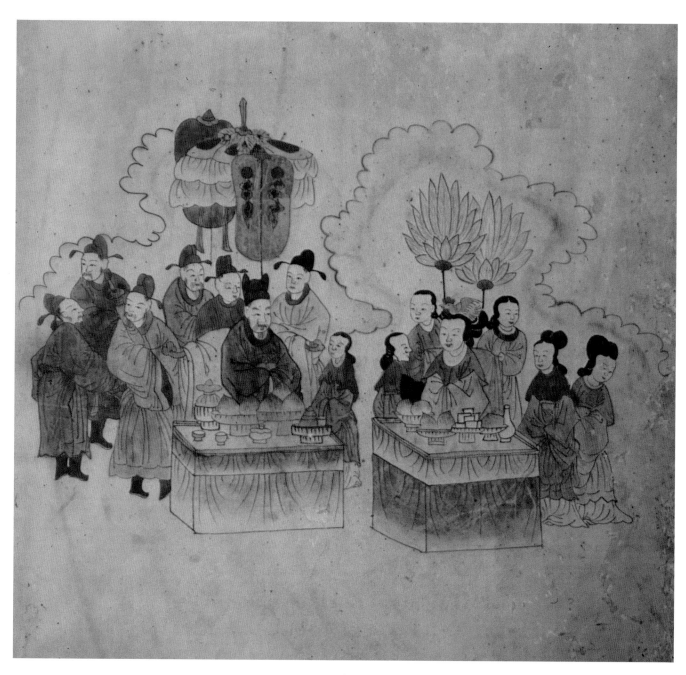

궁중장식화에서 민화로 변모해서 그려진 요지연도의 한 장면이다.
서왕모와 주나라 목왕이 많은 시녀를 거느리고 잔칫상 앞에
앉아 있는 모습이다.

〈요지연도(瑤池宴圖)〉(부분)
종이에 채색, 88×33cm, 개인 소장

# 흥겨운 연회 장면

## 요지연도(瑤池宴圖)

요지연도(瑤池宴圖)는 서왕모(西王母)의 거처인 곤륜산(崑崙山) 연못인 요지(瑤池)에서 열리는 연회 장면을 그린 그림이다. 주(周)나라 목왕(穆王)이 은나라 임금을 치고 천하를 평정한 뒤 여덟 마리 준마(駿馬)를 끌고 이곳을 방문하여 서왕모로부터 융숭한 대접을 받았다는 설화를 소재로 하고 있다. 연회에는 많은 신선(群仙)들이 초대되어 연회가 크게 열리고 있음을 알 수 있다.

요지연도는 흥겨운 연회가 벌어지고 있는 누대(樓臺)와 이곳으로 건너가고 있는 해상(海上)의 신선들이 그림을 구성하는 기본 내용이다. 반도(蟠桃)와 소나무, 괴석, 사슴, 학, 공작, 봉황에 둘러싸여 궁녀와 시종들의 시중을 받으며, 각각 주안상 앞에 앉아 선녀, 선동들의 주악과 가무를 보고 있는 서왕모와 주나라 목왕이 중심이 된다.

서왕모의 설화를 소재로 하여 불로장생과 이상적인 세계에 대한 인간의 동경을 일대 서사시적 분위기로 펼쳐 내어 전 화면이 환상적으로 묘사되고 있는 것이 큰 특징이다.

복을 기원하고 장수를 비는 요지연도는 정조 24년(1800) 왕세자의 책봉(冊封)을 기념하기 위해 제작되었던 예가 있어 주목받는 주제이기도 하다. 요지연도는 길상적 의미와 왕실의 법도와 권위를 드러내는 복합적인 성격을 가지고 있는 궁중장식화였다. 그런데 19세기 무렵 한양의 광통교(廣通橋) 아래 병풍전에서 요지연도를 팔았다는 기록이 있다. 이는 서민층에서 수요가 많았다는 뜻으로 볼 수 있다. 이런 수요에 의해 요지연도가 민화로도 그려졌다는 사실을 알 수 있다.

화면의 그림은 궁중장식화에서 민화로 변모해서 그려진 요지연도의 한 장면이다. 서왕모와 주나라 목왕이 많은 시녀를 거느리고 잔칫상 앞에 앉아 있는 모습이다. 먼저 오른쪽 가운데 앉아 있는 사람은 서왕모이다. 시중을 드는 여

〈요지연도〉(부분)
시왕모 앞에 차려진 잔칫상 위에는 삼천 년에 한 번 열린다는 귀중한 과일인 천도가 놓여 있다.

〈요지연도〉(부분)
인물 표현은 간략하지만
망설임 없는 붓놀림으로
묘사되어 있다. 그림의
전체적인 완성도를 떠나서
제법 경험 많은 화가가
그렸다는 것을 알 수 있다.

관(女官)들이 서왕모를 둘러싸고 있고, 서왕모 앞에 차려진 잔칫상 위에는 삼천 년에 한 번 열린다는 귀중한 과일인 천도가 놓여 있다. 왼쪽 가운데 앉아 있는 사람은 바로 주나라의 목왕이다. 목왕 역시 여러 신하들에 둘러싸여 있으며 서왕모와 마찬가지로 앞에 놓인 잔칫상 위에 천도가 놓여 있다. 그림에 사용된 색깔은 청색과 붉은색 그리고 녹색이 주를 이루고 있다. 인물 표현은 간략하지만 망설임 없는 붓놀림으로 묘사되어 있다. 그림의 전체적인 완성도를 떠나서 제법 경험 많은 화가가 그렸다는 것을 알 수 있다.

궁중장식화로 그려진 요지연도와 민화로 그려진 요지연도는 많은 차이가 있다. 궁중장식화로 그려진 요지연도에서는 화려하고 웅장한 배경, 흥겨운 연회장으로 몰려드는 많은 신선들과 봉황과 선녀들의 모습이 펼쳐진다. 이에 비해 민화에서는 많은 것이 생략되었다. 다만 연회를 베푸는 주인공들과 주인공 앞에 놓인 천도복숭아를 통해 장수와 기복의 염원을 담았던 것이다.

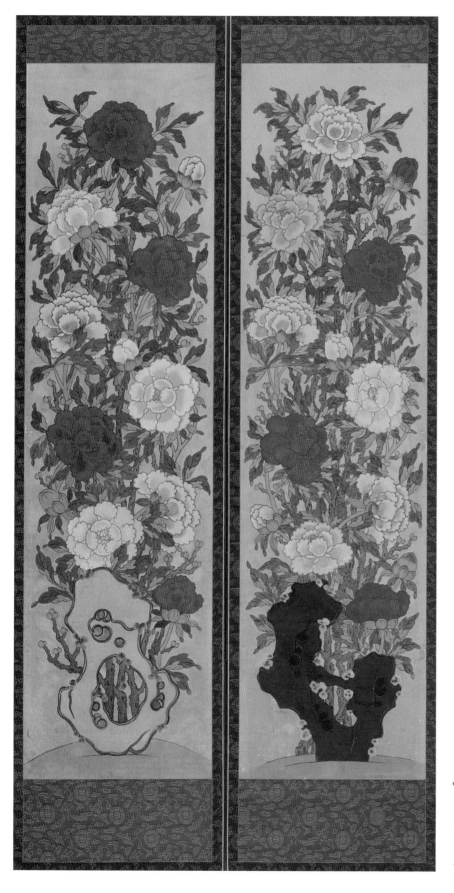

"공적인 큰 잔치에는 제용감에서 모란[牧丹]을 그린 큰 병풍을 쓴다. 또 문벌이 높은 집안의 혼례 때도 이 모란 병풍을 빌려 쓴다"고 하여 궁중뿐만 아니라 사대부들까지도 모란의 부귀함을 얻으려 했던 것을 알 수 있다. 그러던 것이 차차 민간에서도 혼례식을 올릴 때 모란 병풍을 사용하게 되었다. 또한 부잣집 안방이나 대청마루를 모란 병풍으로 장식하기도 하였다.

〈괴석모란도[怪石牧丹圖]〉
여덟 폭 병풍 가운데 두 폭
비단에 채색, 각 167.5×45cm,
국립고궁박물관 소장

# 부귀장년을 기원하다

괴석모란도[怪石牡丹圖]

　　모란은 꽃이 화려하며 그 자태가 훌륭하여 '꽃 중의 왕(花中之王)'이라 불린다. 예로부터 '목단화지부귀자(牡丹花之富貴者)'라 해서 꽃 가운데 제일로 꼽는 부귀화(富貴畫)로 알려져 왔다. 조선 초기의 문신인 강희안(姜希顔, 1418년~1465년)은 원예에 관한 전문 서적인《양화소록(養花小錄)》을 지으면서 꽃의 등급을 9등품으로 나누었다. 이때 그는 모란은 부귀를 상징한다 하여 2품에 두었다는데, 이로 보아 모란이 귀하게 대접받았음을 알 수 있다.

　　모란은 의미가 부귀이기에 주로 궁중용으로 사용되어 왔다. 유득공의《경도잡지(京都雜誌)》에 의하면 "공적인 큰 잔치에는 제용감*에서 모란[牧丹]을 그린 큰 병풍을 쓴다. 또 문벌이 높은 집안의 혼례 때도 이 모란 병풍을 빌려 쓴다."고 하여 궁중뿐만 아니라 사대부들까지도 모란의 부귀함을 얻으려 했던 것을 알 수 있다. 그러던 것이 차차 민간에서도 혼례식을 올릴 때 모란 병풍을 사용하게 되었다. 또한 부잣집 안방이나 대청마루를 모란 병풍으로 장식하기도 하였다.

　　모란만을 단독으로 그린 것도 있지만 괴석과 같이 그려서 석모란[石牡丹]을 만들거나 소나무·난초·대나무와 조화시켜 그리기도 하였다. 모란에 소나무나 괴석(怪石)을 그리면 부귀장년(富貴長年)을, 난초(蘭)를 같이 그리면 부귀국향(富貴國香)을, 대나무를 같이 그리면 부귀평안(富貴平安)을 뜻하게 된다.

　　모란 그림은 먹으로만 그린 수묵화(水墨畫)와 여러 가지 색으로 짙은 채색을 가한 채색화가 있다. 수묵화풍의 모란도는 문인화의 소재로 즐겨 그려졌으며, 극채색풍의 모란도는 혼례용 병풍으로 많이 쓰였다. 여기서 소개하는 모란도는 짙은 채색으로 화려하고 아름답게 꾸민 장식용 병풍 그림이다.

　　이 그림은 바위와 함께 그려진 괴석모란도이다. 아름다운 모란꽃이 여덟 폭 병풍에 걸쳐 활짝 피어 있다. 붉은 꽃이 있는가 하면, 그보다 연한 분홍색 꽃도 있고, 노란 빛을 띠는 꽃과 흰빛을 띠는 꽃까지 다양한 색상의 모란꽃이 가득 피어 있다.

　　한 가지 꽃으로만 그려져 자칫 단조로움을 줄 수 있는 구성에 색깔을 달리하여 변화의 묘미를 살리려는 의도로 보인다.

* 제용감
각종 직물을 진상하고 하사하는 일이나 염색, 직조에 관한 일을 맡는 관청을 말한다.

여덟 폭의 큰 병풍으로 만들어진 이 모란도는 뛰어난 기교와 장식성을 지니고 있어 조선 시대의 회화적 기법이 유감없이 발휘된 그림이라 할 수 있다.

오른쪽 그림의 모란꽃들은 둥근 형태의 토파(土坡) 위에 괴석과 같이 어울려 있다. 이 괴석은 자체로서도 안정감을 주지만, 꽃병을 대신하는 구조물로서 화면에 아름다움을 더해 주고 있다. 모란꽃뿐만 아니라 괴석도 화폭마다 형태를 다르게 그리고 있다.

〈괴석모란도[怪石牡丹圖]〉
**여덟 폭 병풍**
비단에 채색, 167.5×45cm×8,
국립고궁박물관 소장

:: 한 폭 더 감상하기 ::

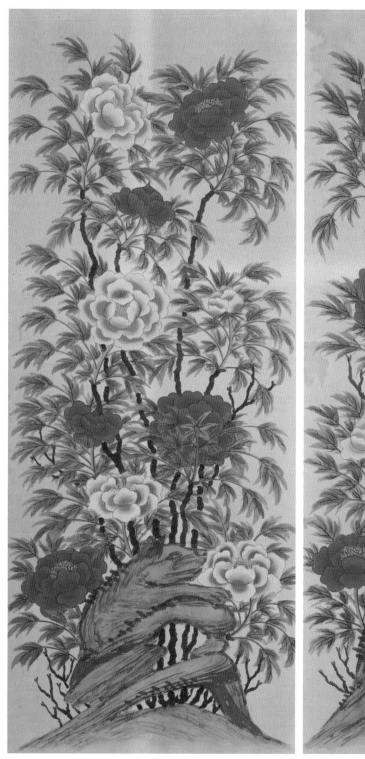
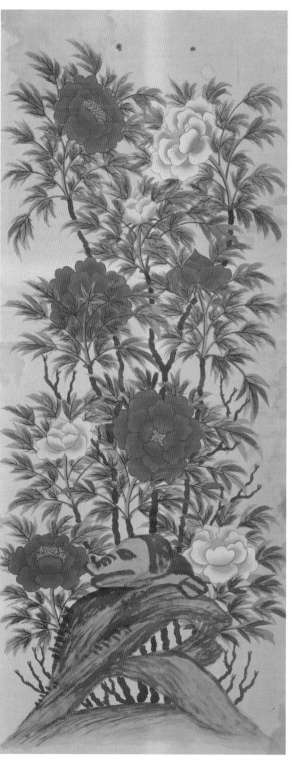

〈괴석모란도[怪石牡丹圖]〉
비단에 채색, 각 122×49cm, 가회민화박물관 소장

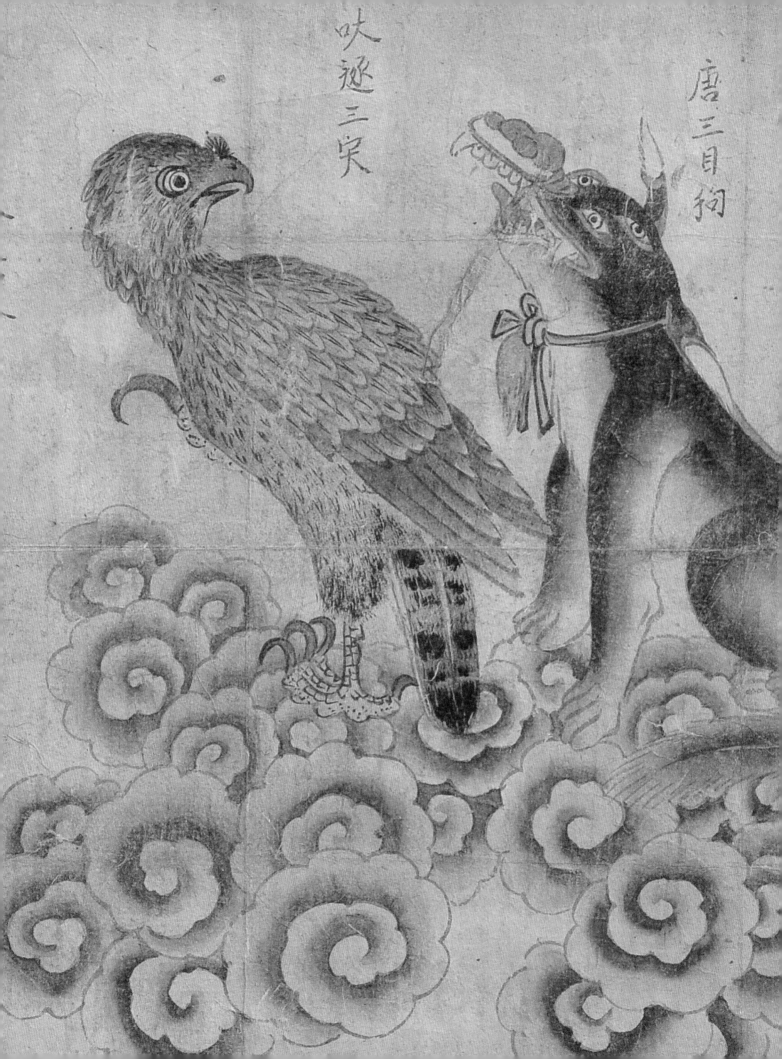

# 상상 속 동물을 만나다

　　민화 속에는 다양한 상상의 동물이 등장한다. 우리는 이 상상의 동물을 고구려 고분벽화 속 사신도에서도 확인할 수 있다. 사신도에는 청룡(靑龍), 백호(白虎), 주작(朱雀), 현무(玄武)가 등장한다. 이 가운데 백호는 실재하는 동물로 알려져 있었지만 사실 현실에 존재하지 않는 산신령과 같이 신격화된 동물이다. 따라서 백호를 포함한 사신도에 그려진 동물들은 모두 상상의 동물들이다. 상상의 동물은 건국 신화나 왕들의 탄생과 관련한 설화 속에서도 찾아볼 수 있다.

　　민화 속에는 용, 해태, 봉황, 기린, 달토끼도 상상의 동물로 그려진다. 이 민화 속 상상의 동물들은 그 세밀한 표현 면에서 눈길을 끌기도 하지만 익살스럽고 재치 넘치는 모습으로 그려져서 보는 사람들이 친밀감을 느끼게 된다.

　　조선 후기의 문화에는 유교뿐만 아니라 도교나 민속신앙이 깊이 스며들어 있었다. 그렇기 때문에 민화에 등장하는 상상의 동물들에게서도 이와 같은 문화적 흐름을 읽을 수 있다. 이들을 통해 조선 시대 사람들의 사상적 기저를 엿볼 수 있다.

타고난 용맹성과 위엄으로
백수(百獸)의 왕이라 불리는
사자는 우리 조상들에게
신성함과 절대적인 힘을 가진
상상의 동물로 여겨졌다.

〈사자도(獅子圖)〉
종이에 채색, 110×34cm, 가회민화박물관 소장

# 위엄 있고 용맹한 수호신

사자(獅子)

타고난 용맹성과 위엄으로 백수(百獸)의 왕이라 불리는 사자는 우리 조상들에게 신성함과 절대적인 힘을 가진 상상의 동물로 여겨졌다.

조선 후기 저명한 학자인 사옹(蒒翁) 홍석모(洪錫謨, 1781~1857)는《동국세시기(東國歲時記)》에서 "정초 세화로 계견사호(鷄犬獅虎)를 그려 붙였다."고 기록했다. 이는 사자가 민화의 소재로 자주 쓰였음을 알 수 있는 대목이다.

또 연암 박지원(朴趾源, 1737~1805)은《열하일기(熱河日記)》에서 사자(獅子)의 위용을 이렇게 묘사했다. "《철경록(輟耕錄)》에 이르기를 나라에서 매양 여러 왕과 대신들을 모아 잔치를 벌이는 것을 대취회(大聚會)라고 하였다. 이 날에는 여러 짐승을 만세산(萬歲山)에서 몰아내어 범, 표범, 곰, 코끼리 따위를 일일이 따로 둔 뒤에 비로소 사자가 나온다. 사자는 몸뚱이가 짧고 작아서 흡사 가정에서 기르는 금빛 털을 지닌 삽살개처럼 생겼는데, 여러 짐승이 이를 보면 무서워 엎드리고 감히 쳐다보지도 못한다. 이는 기가 질리는 까닭이다."

불교에서 사자는 불법(佛法)과 진리를 수호하는 신비스런 동물로 인식되었다. 기원전 3세기경 불교 발생국인 인도의 아쇼카왕 석주에는 이미 사자상이 표현되었다. 두려움이 없고 모든 동물을 능히 다스리는 사자의 용맹함 때문에 부처는 '인중사자(人中獅子)'라 하여 사자에 비유되었고, 부처의 설법을 '사자후(獅子吼)'라 하기도 했다. 또한 사자는 최고의 지혜를 상징하는 문수보살(文殊菩薩)의 수호신으로 표현되며, 대일여래(大日如來)는 사자 위에 앉은 모습으로 나타나기도 한다.

불교의 수호신인 사자는 불교와 함께 우리나라에 전래되어, 불상의 대좌를 비롯해 불탑, 석등, 부도(浮屠) 같은 다양한 석조물에 장식되었다. 통일신라 시대에는 중국 당나라의 능묘 제도가 도입되면서 사자가 무덤을 지키는 수호상으로 나타났고 탑의 장식품이나 불교 공예품, 기와나 생활용품들에도 폭넓게 사자가 장식되었다. 고려 시대에는 사자 모양의 청자 베개를 비롯하여, 뚜껑에 사자 형상을 붙인 청자 주전자 같이 사자의 형상을 본떠 만든 청자가 상당수 제작되었다. 조선 시대에 이르면 사자 그림을 닭, 개, 호랑이 그림과 함께 대문에 붙여 액운을 쫓았으며, 민화 화조도 속에도 그려 가정의 평안을 기원하였다.

〈사자도〉 (부분)
조선 시대에 이르면 사자
그림을 닭, 개, 호랑이 그림과
함께 대문에 붙여 액운을
쫓았으며, 민화 화조도
속에도 그려 가정의 평안을
기원하였다.

사자를 비롯한 상상의 동물들은 대체로《산해경(山海經)》이나《삼재도회(三才圖會)》에서 나타나는데, 조선 시대 후기 명나라와 청나라의 영향으로 명칭이나 역할이 변하면서 사자와 해태가 혼동되었다. 특히 그림에 등장하는 사자는 대개 해태와 혼동되곤 한다. 일반적으로 사자는 뿔이 없고 해태는 뿔이 있지만, 조선 시대 이후 예술품에 표현된 해태는 뿔이 사라지고 사자와 비슷하게 표현되어 있기 때문이다. 그러나 해태의 피부는 대부분 푸른 비늘로 표현되어 있다는 점이 사자와 해태를 구분하는 특징이 된다.

사자와 비슷한 동물인 백택(白澤)은 사자의 모양을 하고 8개의 눈과 6개의 뿔을 가진 상상의 동물로, 사람의 언어를 조작하고 삼라만상(森羅万象)에 통달해 재난을 피하게 해 주는 영력을 가졌다. 하지만 이러한 백택 문양은 조선 시대에 민가에서 함부로 쓸 수 있는 문양은 아니었다. 현존하는 유물 가운데 왕의 서자(庶子)들이 가슴에 달았던 흉배와 국가적 의례 행렬에 쓰인 의장기에서 백택의 모습을 볼 수 있다.

옛날부터 전해져 오는 '사자놀이'라 불리는 사자춤이 있다. 두 사람이 사자탈을 쓰고 추는 사자춤은 봉산(鳳山), 황주(黃州), 강령(康翎), 통영(統營), 북청(北靑) 등지에서 대개 정월 대보름을 전후하여 행해진다. 이 춤에는 백수의 왕인 사자의 힘을 빌어 사귀(邪鬼)를 몰아내고 경사로움으로 마을의 평안을 유지하고자 하는 소망이 담겨 있다.

〈화조영모도(花鳥翎毛圖)〉
종이에 채색, 53×31.5cm,
국립민속박물관 소장
그림에 등장하는 사자는
대개 해태와 혼동되곤 한다.
일반적으로 사자는 뿔이 없고
해태는 뿔이 있지만, 조선 시대
이후 예술품에 표현된 해태는
뿔이 사라지고 사자와 비슷하게
표현되어 있기 때문이다.
그러나 해태의 피부는 대부분
푸른 비늘로 표현되어 있다는
점이 사자와 해태를 구분하는
특징이 된다.

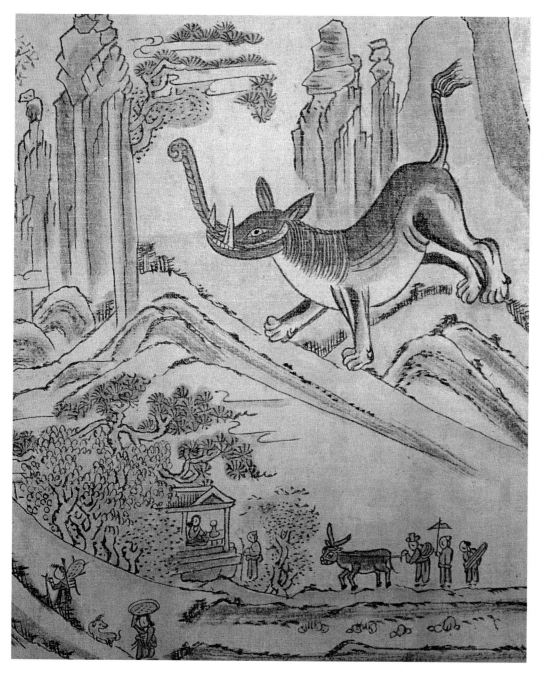

산등성이를 발판 삼아
서 있는 불가사리의 모습은
위풍당당하며, 무서운 자태를
뽐내고 있음을 느낄 수 있다.
불가사리는 몸이 곰과
비슷하다고 했는데,
그림 속에서는 얼마나 큰지
바로 밑에 그려진 당나귀와
사람들과 비교가 안 될
정도이다. 아니 불가사리가
내딛고 있는 바닥은
산이니 더 설명이
필요 없을 것이다.

〈산수도(山水圖)〉 (부분)
비단에 채색, 개인 소장

# 사악한 기운을 물리치다

불가사리[不可殺伊]

민화에는 현실에서 만나 볼 수 없는 상상의 동물들이 많이 그려져 있다. 동물마다 모양새도 괴이하고 특별하여 그림을 볼 때, 어떻게 이렇게 그렸을까 싶을 정도로 작가의 풍부한 상상력에 놀라지 않을 수 없다. 상상의 동물 가운데 가장 기괴하게 그려진 것으로는 불가사리를 꼽을 수 있다.

불가사리[不可殺伊]는 중국에서는 '맥(狛)'이라고도 불렸는데, 역시 현실에는 없는 상상의 동물이다. 중국의 신화와 전설을 적은 《산해경(山海經)》에는 불가사리에 대해서 "곰과 비슷하나 털은 짧고 광택이 나며 뱀과 동철(銅鐵)을 먹는다."고 설명하고 있다. 또 "사자 머리에 코끼리 코, 소의 꼬리를 가졌으며 흑백으로 얼룩졌다. 동철을 먹는 동물이므로 그 똥으로는 옥석(玉石)도 자를 수 있다. 그 가죽을 깔고 자면 온역(瘟疫)을 피하고, 그림으로는 사악한 기운을 물리칠 수 있다."고도 전한다.

불가사리를 그린 그림은 사악한 기운을 물리친다고 했으니 벽사의 의미를 지니고 있음을 짐작할 수 있다. 그 형태를 추측해서 그려보면, 몸은 곰과 비슷하고 머리는 코끼리와 닮았을 것이라고 생각된다. 그러나 막상 화면 속에서 만나는 불가사리는 상상을 초월하는 모습으로 우리에게 다가온다. 왼쪽 그림은 〈산수도〉 여덟 폭 병풍에서 발견한 불가사리이다. 산등성이를 발판 삼아 서 있는 불가사리의 모습은 위풍당당하며, 무서운 자태를 뽐내고 있음을 느낄 수 있다. 불가사리는 몸이 곰과 비슷하다고 했는데, 그림 속에서는 얼마나 큰지 바로 밑에 그려진 당나귀와 사람들과 비교가 안 될 정도이다. 아니 불가사리가 내딛고 있는 바닥은 산이니 더 설명이 필요없을 것이다. 불가사리의 외형은 코끼리와 같이 긴

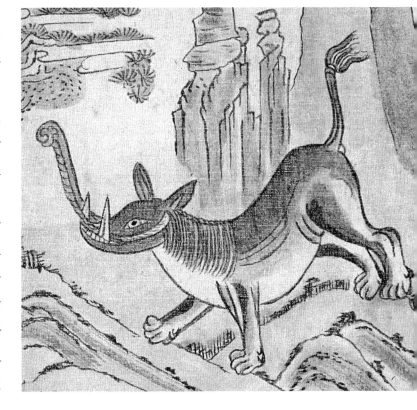

〈산수도〉(부분)
불가사리의 외형은 코끼리와 같이 긴 코에 뾰족하게 돋은 이빨, 소의 꼬리와 비슷한 모양의 꼬리를 가진 모습이다.

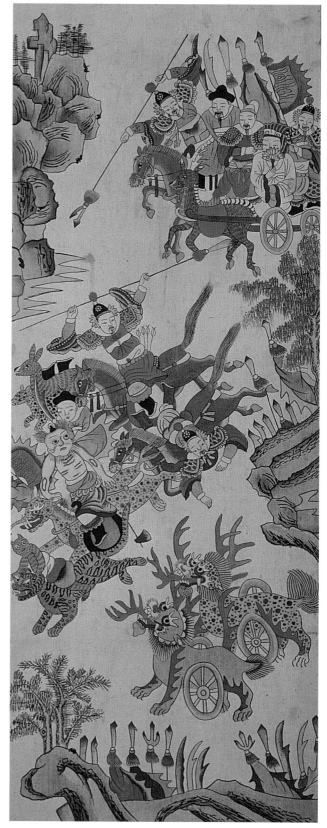

〈호렵도(胡獵圖)〉
비단에 채색, 개인 소장
그림의 중앙을 보면 상반신을 벗은
사람이 불가사리를 타고
달려가고 있는 모습이 있다.
상상의 동물답게 불가사리는
화려하게 채색되었다.

코에 뾰족하게 돋은 이빨, 소의 꼬리와 비슷한 모양의
꼬리를 가진 모습이다. 그림 속에 등장한 불가사리를 보
면 불가사리에 대한 사람들의 두려움이 얼마나 컸는지
알 것 같다.

　사실 불가사리는 상상 속에서만 등장하는 동물이
라 그리기도 쉽지 않았다. 불가사리를 그린 개인 소장
의 여덟 폭 병풍 그림에는 "맥은 가정에서도 기르지 않
고, 동방에서도 출현하지 않으며 그 모양새가 반드시 다
른 동물을 닮은 데가 없어서 맥을 화폭에 담으려고 앞에
서 본다 해도 형체와 색깔을 묘사하기가 어렵다."고 하
였으며, "톱니 같은 이빨과 바늘 같은 털은 어떻게 표현
할지 모호하다."고 적어 놓기도 했다.

　오른쪽 그림은 사냥 그림에 나타난 불가사리의 모
습이다. 병사들이 창을 든 채 말을 타고 달려가고 있다.
그림의 중앙을 보면 상반신을 벗은 사람이 불가사리를
타고 달려가고 있는 모습이 있다. 상상의 동물답게 불가
사리는 화려하게 채색되었다. 주황색 몸에 붉은 반점이
있고 길게 뻗은 코를 가진 불가사리는 비록 실재하지는
않지만 강한 힘을 가진 동물로서 그 표현에 있어서도 상
상의 나래를 마음껏 펼친 듯하다. 길게 뻗은 코와 날카
롭게 돋아난 이빨은 불가사리의 상징답게 무서운 위용

〈호렵도〉 (부분)
길게 뻗은 코와 날카롭게 돋아난
이빨은 불가사리의 상징답게
무서운 위용을 드러내었다.

을 드러내었다. 화면 속의 불가사리는 쫓기는 자인지 쫓는 자인지 모를 인물을 태우고 있지만, 평범해 보이는 인물은 아닌 듯하다.

　불가사리는 민화 속에서만 등장한 것이 아니다. 경복궁 아미산의 굴뚝 밑 부분에도 불가사리가 있다. 이 굴뚝으로 왕비의 생활 공간인 교태전 온돌방 밑을 통과한 연기가 나갔다. 이것은 고종 2년(1865) 경복궁을 고쳐 세울 때 만든 것이다. 굴뚝 벽에는 십장생과 사군자, 장수와 부귀를 상징하는 무늬, 화마와 악귀를 막는 상서로운 짐승들도 표현되어 있다. 이곳에 새겨진 불가사리는 죽일 수 없는, 그래서 죽지 않는 불멸의 동물로서 왕실에 닥칠 수 있는 나쁜 기운을 당당히 막아 내는 역할을 하였다.

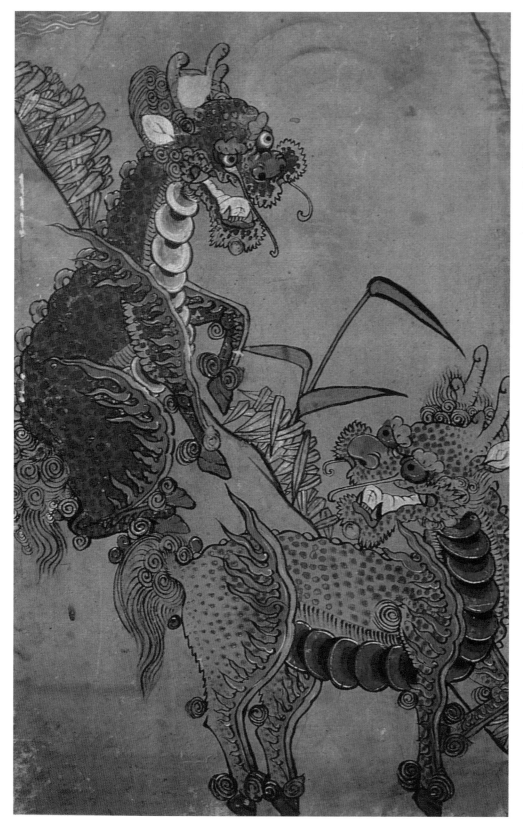

군청색의 기린은 옅은
청색에서부터 짙은 군청색에
이르는 색감이 붉은 빛의
갈기와 선명한 대비를 이루며
주황색의 기린은 붉은색의
반점이 온몸을 덮고 있어
더욱 신비로운 존재로 보인다.

〈사령도(四靈圖)〉
종이에 채색, 개인 소장

# 온화하고 인자한 길상영수

기린(麒麟)

구름에 감겨 멀리 희미하게 보이는 산을 배경으로 기린 한 쌍이 사이좋게 놀고 있다. 한 마리는 군청색의 몸을 하고 있고 다른 한 마리는 주황색 빛이다. 머리 위로는 작은 뿔이 쌍으로 나 있고 긴 목부터 꼬리에 이르기까지 특이한 갈기가 돋아났다. 머리 위에 난 뿔은 날카롭지 않고 끝이 둥글어 뿔로 다른 이를 해치지 않는다는 기린의 특성을 잘 보여 주고 있다. 크고 둥글게 뜬 눈은 이 세상 어느 것도 놓치지 않고 먼 곳까지 내다 볼 수 있을 것 같다. 네 다리에는 붉은 빛깔의 날개와도 같은 갈기가 있어 하늘도 너끈히 날아갈 듯하다. 군청색의 기린은 옅은 청색에서부터 짙은 군청색에 이르는 색감이 자연스럽게 퍼져 붉은 빛의 갈기와 선명한 대비를 이루며 더욱 강한 힘을 가진 듯이 보이고, 주황색의 기린은 붉은색의 반점이 온몸을 덮고 있어 더욱 신비로운 존재로 보인다.

기린은 동물의 여러 부분을 조합하여 만들어 낸 상상의 동물이다. 예로부터 기린은 나라에 상서로운 길조가 보일 때 나타난다는 영수 가운데 하나로 수컷은 기(麒)라 하고, 암컷은 린(麟)이라고 한다.

중국의 전한(前漢) 시대 말 경방(京房)의 저서 《역전(易傳)》에서는 기린을 이마에 뿔이 하나 돋아 있으며, 사슴의 몸에 소의 꼬리, 말과 같은 발굽과 갈기를 가지고 있는 오색(五色)의 동물이라 기록하고 있다. 이 밖에도 중국의 고대 문헌에 따르면, 기린은 이마에 난 뿔 끝에 살이 있어 다른 짐승을 해하지 않으며 살아 있는 벌레를 밟지 않고 돋아난 풀조차 밟지 않는 온화하고 인자한 길상영수(吉相靈獸)라 하여 봉황과 마찬가지로 어진 왕이 나올 길조로 여겼다.

이러한 기린은 궁중에서 쓰인 그림과 불교미술 그리고 민화의 세 가지 경로를 통해 확인된다. 궁중미술의 경우 궁궐 건축 장식에서부터 흉배(胸背), 어연(御輦)*, 인장(印章)

* 어연(御輦)
임금이 타는 수레를 말한다.

〈사령도〉(부분)
머리 위에 닌 뿔은 날카롭지 않고 끝이 둥글어 뿔로 다른 이를 해치지 않는다는 기린의 특성을 잘 보여 주고 있다.

같은 공예품에까지 다양한 곳에 기린이 그려져 있다. 또한 왕릉 앞에는 석기린(石麒麟)이 설치되기도 하였는데 현재 고종(高宗)과 순종(純宗)의 능(陵)인 홍유릉(洪裕陵)에 석기린이 남아 있다.

불교미술에서는 단청이나 사찰 벽화에서 기린의 모습을 볼 수 있다. 통도사(通度寺)의 영산전(靈山殿)과 파계사(把溪寺) 원통전(圓通殿)에 기린의 모습이 그려져 있다.

반면 민화에서 표현된 기린은 도교적인 성격을 많이 띠고 있다. 기린은 상상의 동물답게 하늘과 땅을 이어 주는 매개체로서 신선들이 타고 다니는 동물로 자주 그려졌다. 이 밖에도 모란, 오동나무, 해, 구름과 같이 부귀나 장수의 상징물들과 함께 그려지거나, 새끼 기린이나 암수 한 쌍이 다정히 표현되어 자손 번창의 의미로 그려지기도 하였다.

민화에서 기린은 도교·불교·유교와 같이 종교적 성격을 띠며 때로는 무속처럼 민간신앙을 내용으로 하는 그림도 있지만, 대체로 도교적 성격을 띠는 그림이 많으며 그 표현에 있어서는 해학적인 모습으로 표현되는 경우도 있었다.

옛날 중국 전한(前漢)의 무제(武帝)가 누각을 세워 '기린각'이라 하고 공신 11인의 상을 세웠는데, 이후 사람들은 국가에 공훈을 세워 기린각에 자신의 상을 세우는 것을 최고의 이상으로 삼게 되었다. 이에 연유하여 재주가 많고 기예가 뛰어나 앞날이 기대되는 사람을 일컬어 '기린아(麒麟兒)'라 하고, 쓸데없고 보람 없게 된 처지를 '성인이 못된 기린'이라는 말로도 표현했다. 자질이 우둔하여 장래에 기대할 것이 없을 때에도 '우마(牛馬)가 기린되랴.'라는 속담을 사용했다.

〈사령도〉(부분)
기린은 상상의 동물답게 하늘과 땅을 이어 주는 매개체로서 신선들이 타고 다니는 동물로 자주 그려졌다.

:: 한 폭 더 감상하기 ::

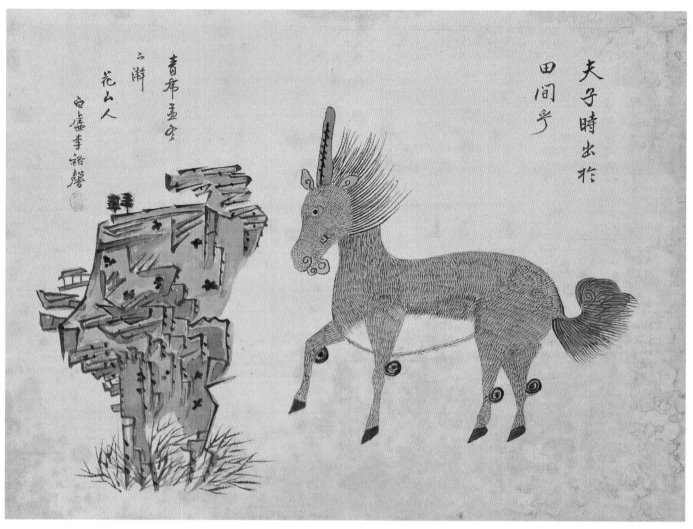

〈기린도(麒麟圖)〉
비단에 채색, 38×30cm, 가회민화박물관 소장
기린은 이마에 뿔이 하나 돋아 있으며,
사슴의 몸에 소의 꼬리, 말과 같은 발굽과
갈기를 가지고 있는 오색(伍色)의
동물이라 기록하고 있다.

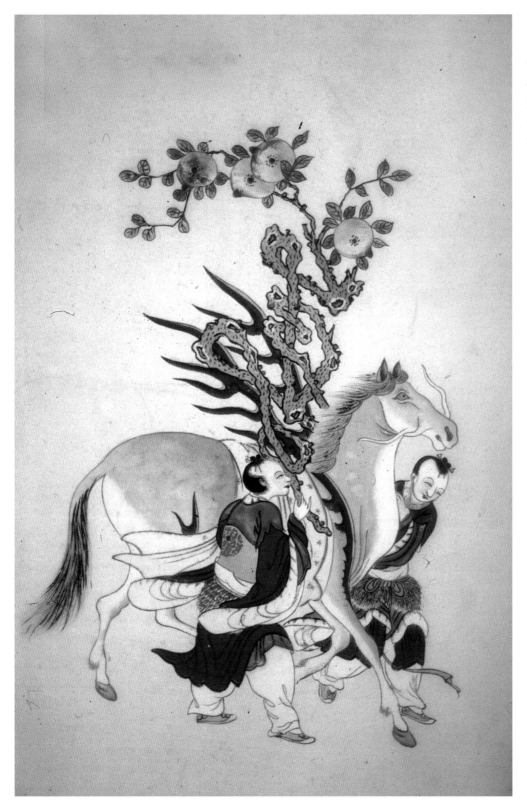

머리에서부터 난 길고
풍성한 갈기와 길게 뻗은
꼬리는 이 말이 기운 세고
영험한 힘을 가진 존재라는
것을 표현하고 있다.

〈신선축수도(神仙祝壽圖)〉
비단에 채색, 52×38cm, 개인 소장

# 하늘의 전령

천마(天馬)

말은 우리나라 역사에서 호랑이, 사자와 마찬가지로 신령스러운 의미가 더해져 상상의 동물로서 표현된 예를 많이 찾아볼 수 있다. 특히 신라의 시조인 박혁거세가 사람들에게 발견되었을 때 흰 말 한 필이 무릎을 꿇고 그 곁을 지키고 있었다고 하니 신화에서도 그 신비로움을 확인할 수 있다. 이 밖에도 부여 왕인 금와왕(金蛙王)의 탄생 신화 속에 등장하여 하늘의 전령으로서도 활약했다고 한다.

이 그림에서 말은 앞다리에서부터 이어지는 붉은 갈기가 날개처럼 등 위로 솟아올랐으며 하얀 수염은 뿔처럼 두껍고 길게 뻗어 있다. 하얀 몸에 등 부분은 옅은 회색으로 덧칠하여 그림에서 너무 튀지 않도록 균형을 잘 맞춰 주고 있으며 머리에서부터 난 길고 풍성한 갈기와 길게 뻗은 꼬리는 이 말이 기운 세고 영험한 힘을 가진 존재라는 것을 표현하고 있다.

《산해경(山海經)》에 따르면, 말 가운데에서도 천마(天馬)는 하늘을 날 수 있으며, 풍년이 들 길조라 여겼다고 한다. 천마는 또한 그 생김새가 사슴의 머리에 용의 몸을 하고 있으며, 머리는 검은색이고 몸은 흰색을 띠고 있고 하늘을 날 수 있는 날개가 있다고 설명하고 있다. 이러한 천마는 하늘에 있을 때는 신령이지만, 땅에 있을 때에는 천마의 모습을 하고 있다고 하여 한층 더 상서로운 힘을 가진 동물로 묘사되었다.

천마도는 고구려 덕흥리 고분벽화에서 볼 수 있다. 세월이 오래 지나 선명하게 보이지는 않지만, 날개가 달린 말의 형상을 하고 있다는 점은 어렵지 않게 알아 볼 수 있으며, 천마의 모습이라는 의미의 '천마지상(天馬之像)'이라는 글이 그림 옆에 쓰여 있어 천마의 모습을 그린 것이라는 사실을 뒷받침해

〈신선축수도〉 (부분)
앞다리에서부터 이어지는 붉은 갈기가 날개처럼 등 위로 솟아올랐으며 하얀 수염은 뿔마냥 두껍고 길게 뻗어 있다.

주고 있다.

경주 황남동 천마총에서 출토된 〈천마도〉(국보207호)는 말 등에 까는 '장니(障泥)*'라는 장식에 그려진 그림이다. 이 〈천마도〉에 그려진 말은 몸 여기저기에 반달무늬가 있다. 이 밖에도 천마 그림은 여러 곳에서 나타나는데 그 가운데 장례 문화와 관련된 것이 가장 많다. 고구려뿐 아니라 신라와 가야의 고분에서 많이 출토되는 의식용 말 모양 토기와 토우는 천마가 죽은 자의 영혼을 하늘로 싣고 승천한다고 믿은 옛날 사람들의 생각을 보여 주는 예라 할 수 있다.

이 밖에도 민화에 있어서 천마(天馬)는 나쁜 일을 막아 주는 벽사의 의미를 담아 부적으로도 쓰였고, 건물의 추녀마루 위에 놓인 잡상 가운데 하나로서 나쁜 기운이 들어오는 것을 막는 용도로도 쓰였다. 이 잡상은 중국에서 유래한 것으로 용, 봉황, 사자, 천마, 해마의 순서로 배치되는 것이 대부분이다.

신마(神馬) 혹은 해마(海馬)라고 불리는 존재도 있었다. 신령스런 힘을 가진 신마는 옛날 중국 황하에서 나타났다고 한다. 어느 날 갑자기 벼락이 치고 강물이 용틀임하듯 끓어오르더니 잠시 후 신기한 신마(神馬) 한 마리가 황하를 박차고 뛰어나왔다. 신마의 머리는 용이고 몸체는 말의 모습이었다. 마침 그 곳을 지나던 사람이 그 말을 타고 집으로 돌아왔는데 다시 살펴보니 말의 등에는 이상한 반점이 찍혀 있어, 여기에 먹을 칠한 후 찍어 보니 우주의 이치가 담긴 그림이 나와 '하도(河圖)'라 칭했다고 한다.

백납병도의 신마 역시 온몸에 반점이 있으며 거친 물살의 바다 위를 달리고 있다. 이 신마의 등에도 검은 원과 하얀 원이 어떤 규칙 하에 반복적으로 그려져 있는 것을 볼 수 있는데, 이것 역시 하도(河圖)이다. 물 위를 달리고 있는 신마는 보통의 말이라고 하기에는 다소 신비스런 모습이리라 짐작해 볼 수 있다.

* 장니(障泥)
말의 안장 양쪽에 늘어뜨려 놓는 기구로, 가죽 같은 것으로 만든다. 흙이 튀지 않도록 안장 아래 장니를 늘어뜨려 놓는다.

:: 한 폭 더 감상하기 ::

〈신마도(神馬圖)〉
종이에 채색, 42×62cm, 개인 소장
신령스런 힘을 가진 신마는 옛날 중국 황하에서
나타났다고 한다. 어느 날 갑자기 벼락이 치고 강물이
용틀임하듯 끓어오르더니 잠시 후 신기한
신마(神馬) 한 마리가 황하를 박차고 뛰어나왔다.

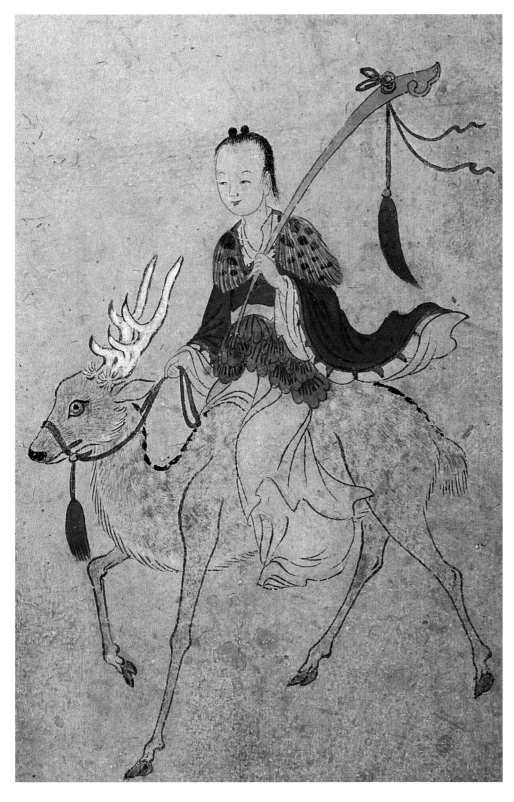

백록은 별다른 채색 없이
옅은 먹으로 털의 결만을
세세하게 묘사하고 있는데,
상대적으로 하얗게 채색한
뿔의 신비로운 위상을
더욱 돋보이게 하였다.
백록을 타고 있는 동자는
붉은색과 푸른색의 옷을 입고
있어 자칫 밋밋하게 보일 수
있는 그림에 적절하게
생기를 주고 있다.

〈신선도(神仙圖)〉
종이에 채색, 55×31cm, 계명대학교박물관 소장

# 영생의 상징

백록(白鹿)

동자가 하얀 뿔이 돋아난 백록(白鹿)을 타고 있다. 백록은 민화에서 신선으로 대변되거나 호랑이와 더불어 신선의 탈 것으로 신선도(神仙圖), 장생도(長生圖)에 자주 등장한다. 이 그림에서 백록은 별다른 채색 없이 옅은 먹으로 털의 결만을 세세하게 묘사하고 있는데, 상대적으로 뿔은 하얗게 채색하여 신비로운 위상을 더욱 돋보이게 하였다. 백록을 타고 있는 동자는 붉은색과 푸른색의 옷을 입고 있어 자칫 밋밋하게 보일 수 있는 그림에 적절하게 생기를 주고 있다.

백록(白鹿)이란 하얀 사슴을 말하는 것으로 신록(神鹿)이라고도 하여 신성하고 길한 존재로 여겨졌다. 또한 사슴은 십장생(十長生) 가운데 하나이므로 영생(永生)을 상징한다. 사슴의 뿔은 돋아났다가 떨어지고 다시 돋아나기를 반복하므로 이러한 순환을 나무의 순환과 일치한다고도 여겼다. 또 사슴은 머리에 나무를 돋아나게 하여 키울 수 있는 능력을 가진 영물(靈物)이라 여기기도 하였다.

사슴은 천 년을 살면 청록(靑鹿)이 되고, 다시 오백 년을 더 살면 백록이 되며, 거기서 또 오백 년을 더 살면 흑록(黑鹿)이 된다고 한다. 제주도 한라산 꼭대기의 화구호(火口湖)인 백록담은 이름과 같이 백록에 관련된 설화가 많이 전해진다. 신선이 백록을 타고 놀러 왔다가 백록이 물을 마셨던 연못이라는 이야기가 대표적이고, 백록을 사냥해 어머니의 병을 고치려던 아들이 신선의 만류로 대신 백록담의 물을 떠다 드려 어머니 병을 낫게 했다는 이야기도 있다.

이 밖에 백록이 등장하는 그림으로 수성노인도(壽星老人圖)나 추재장생도(秋齋長生圖)도 들 수 있다. 수성노인도는 인간의 수명을 담당하는 수성노인이 장수의 상징이라 할 수 있는 학이나 사슴을 타고 있는 모습으로 묘사되어 있다. 추재장생도는 전문 화원이 그린 것처럼 완성도가 높다. 추재장생도에는 소나무, 복숭아, 불로초, 바위 들과 같이 오래 사는 의미가 담긴 장생물과 함께 한 무리의 사슴이 그려져 있다. 장수를 바라는 선조들의 마음을 담은 것이라 여겨진다.

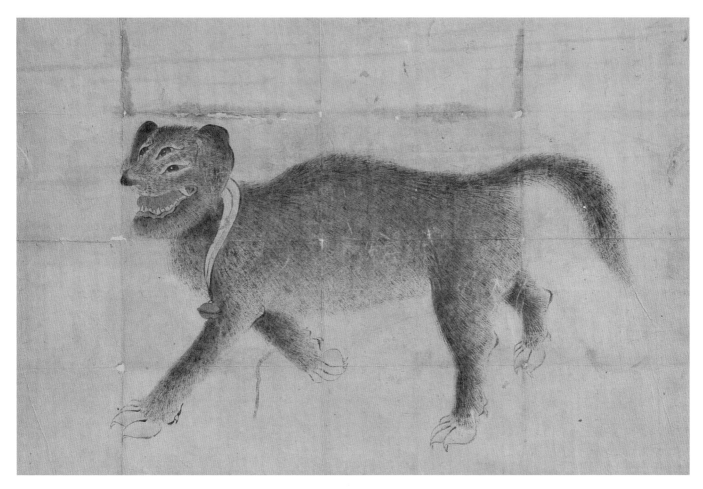

악한 것으로부터 사람을 지켜 주기 위해 세 개 혹은
네 개의 눈을 가진 개를 그림 속에서 만날 수 있다.
개는 매서운 눈길로 사방을 지켜보며 한 치의 틈도
내주지 않고 집을 지켜 주었다고 한다.

〈삼목구(三目狗)〉
종이에 채색, 30×45cm, 가회민화박물관 소장

# 집안을 지키다

천구(天拘)

사람과 가장 친숙한 동물은 개라고 할 수 있다. 개는 마당 넓은 집뿐만 아니라 아파트에서도 사람과 함께 사는 동물이 되었다. 이처럼 현실 속의 개는 오랜 시간 인간과 생사고락을 같이 하였다. 하지만 때때로 개는 신령스런 능력을 갖춘 상상의 동물로 발전하여 인간을 지켜 주는 영물(靈物)이 되기도 했다.

옛날 사람들은 개가 나쁜 재앙을 막아 주고 죽은 이의 영혼을 저승으로 인도해 주는 길잡이라고 여겼다. 그래서인지 고구려 고분벽화에서도 개 그림을 볼 수 있고, 신라 무덤 속에서도 흙으로 구운 개의 형상을 발견할 수 있다.

개는 우리가 잘 알듯이 도둑으로부터 집을 지키는 일을 한다. 또한 악한 기운들로부터 사람들을 지키는 벽사의 성격도 지니고 있다. 특히 악한 것으로부터 사람을 지켜 주기 위해 세 개 혹은 네 개의 눈을 가진 개를 그림 속에서 만날 수 있다. 개는 매서운 눈길로 사방을 지켜보며 한 치의 틈도 내주지 않고 집을 지켜 주었다고 한다. 《동국세시기(東國歲時記)》에는 새해가 되면, 부적으로 개 그림을 그려 곳간 문에 붙였다는 세시 풍속이 기록되어 있다.

위의 그림은 전형적인 토종개의 모습에, 눈이 3개인 세눈박이 개다. 몸 전체는 검은 털로 덮여 있으며, 목에는 붉은색의 방울을 달고 있다. 당삼목구(唐三目狗), 삼족구(三足狗)와 같은 상상의 동물이다. 당삼목구에 얽힌 이야기는 다음과 같다.

고려 시대 때 어떤 사람이 길거리에서 세 개의 눈을 가진 개[삼목구(三目狗)]를 발견하고 처음엔 겁을 먹고 쫓으려 했으나 개가 떠나지 않자 그대로 3년 간 함께 살게 되었다. 삼목구는 충성심이 강하고 용맹하여 주인을 지켜 주었다. 그런데 어느 날 갑자기 개가 죽어 버렸고 이를 슬퍼한 주인은 양지바른 곳에 진심을 다해 묻어 주었다. 그로부터 3년 후 주인도 죽게 되었는데, 죽어서 사신에게 이끌려 지옥의 대왕 앞에 갔다고 한다. 그런데 갑자기 대왕이 기쁘게 맞으며, 자신이 3년 전에 주인이 기르던 개였다고 말했다. 대왕은 3년간 귀양살이로 인간 세상에서 산 것이었는데, 그때 주인이 자신을 길러 준 은혜를 잊지 못했다고 했다. 그리고 주인이 대왕에게 아직 이승에서 팔만대장경을 만들어 포교를 할 일이 남았다고 청하자 대왕은 주인을 다시 이승으로 돌려보내 주었다고 한다.

〈당삼목구(唐三目狗)〉
종이에 채색, 30×45cm, 가회민화박물관 소장

　우리나라에서 원래부터 귀신을 쫓는다고 잘 알려진 삽살개는 '신선 개', '하늘 개'라고도 알려져 있으며 이런 기록은 이미 신라 시대부터 있었다고 한다. 덥수룩한 털을 가진 삽살개는 멀리 있는 귀신의 존재도 알 수 있을 만큼 청각과 후각이 발달된 야무진 개라고 믿었다.

　개는 혼자서도 그림에 자주 나오지만 매와 함께 등장하기도 한다. 함께 힘을 합해 나쁜 기운이 집안에 들어오지 못하도록 지켜 주는 것이다.

　이 그림에서는 개 한 마리와 날카로운 발톱과 부리를 가진 매 두 마리가 대칭을 이루며 그려져 있다. 개는 매와 연결된 끈을 물고 있어 개의 주도 아래 나쁜 기운의 것들을 물리치는 의무를 다하고 있는 것으로 보인다. 그런데 자세히 살펴보면, 개의 눈이 세 개라는 것을 알 수 있다. 이런 부적의 성격을 띠는 그림에 나오는 개들은 대체로 세 개 혹은 네 개의 눈으로 악한 기운들을 찾아내고, 양옆의 용맹한 매들이 그 날카로운 부리와 발톱으로 사악한 기운을 붙잡아 집안에 들어오지 못하도록 막아 준다는 의미를 갖는다. 이 두 마리의 매들도 한 발로 바닥을 지지한 채 다른 한쪽 발은 가슴까지 끌어올려 언제든지 나쁜 존재들을 잡아내려는 듯 보인다. 매의 털은 정교하고 세심하게 묘사되어 더욱 사실적인 느낌을 주고 있으며

날카로운 부리와 발톱 역시 어떠한 과장도 더해지지 않은 채 오직 사실적으로만 묘사되어 있다. 이러한 사실성이 오히려 집안에 안 좋은 일이 생기지 않길 바라며 이 그림을 찾을 사람들에게 현실적인 믿음과 위로를 주는 듯 보인다. 이들은 구름을 딛고 서 있는데, 구름의 형상이 마치 이들의 상서로운 힘을 상징하고 있는 듯하다.

## :: 한 폭 더 감상하기 ::

〈흑구도(黑狗圖)〉
종이에 채색, 52×46cm, 개인 소장

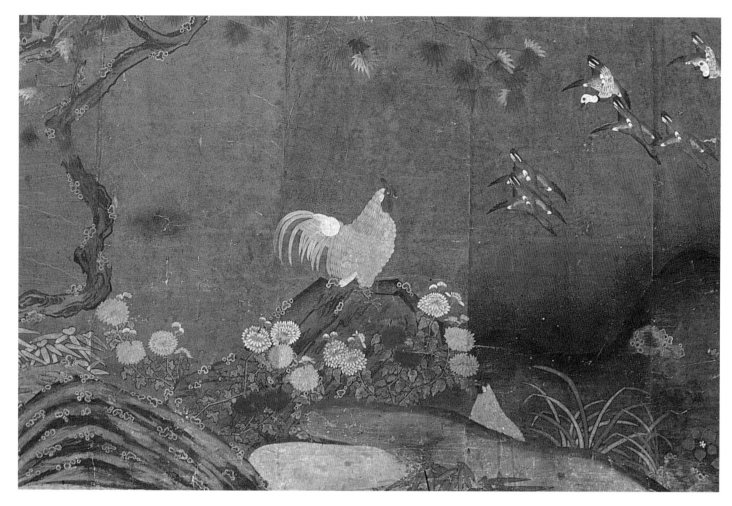

"천계(天鷄)가 있어 해가 뜰 때 소리 내어 울면 천하의 모든 닭들이
따라 운다"고 쓰여 있다. 벽사용 그림의 닭은 천계(天鷄)로서
신비로운 능력을 가진 닭이라고 여겨진다.

〈황계도(黃鷄圖)〉 (부분)
종이에 채색, 79×31cm×8, 개인 소장

# 어둠을 몰아내다

## 금계(金鷄)

이 그림은 8폭의 대형 병풍으로 이루어져 있는데, 화폭 하나마다 그림이 나열된 것이 아니라 8폭에 걸쳐 하나의 주제를 그려 넣고 있다. 그 주제는 바로 금계(金鷄)이다. 볏과 꼬리가 비교적 크고 화려한 수탉 한 마리가 화면 중앙에 위치한 바위 위에 올라서 있다. 시선은 저 멀리 보이는 붉은 빛을 향하고 있다. 그 밑으로 수탉보다는 작은 볏을 가진 암탉 한 마리가 몸이 반쯤 가려진 채 수탉을 향해 서 있는 모습을 볼 수 있다. 화면 왼편에는 붉게 물든 단풍나무가 그려져 있다. 수탉의 시선을 따라가 보면 멀리 바다 너머로 붉은 빛이 아스라이 떠 있어 동이 터 오는 시간임을 알 수 있으며, 그 앞을 기러기들이 떼를 지어 날아가고 있다. 수탉이 딛고 선 바위 아래로는 노란색과 흰색 그리고 붉은색의 국화꽃이 새벽 서리에도 꿋꿋이 아름다운 꽃을 피우고 있다.

단풍나무는 시기적으로 늦은 가을에 단풍이 절정을 이루기 때문에 그림의 계절은 늦가을이라는 사실을 알 수 있다. 그리고 바다 너머로 동이 터 오는 표현으로 보아 시간적으로는 새벽 무렵을 배경으로 하고 있다는 것도 알 수 있다. 금계의 색인 황금색은 우리나라 전통 오방색 중에 정중앙에 해당하는 색으로 역시 화면 가운데 위치하고 있는 금계와 일맥상통한다. 금계의 주변에 표현된 붉은색과 푸른색의 조화가 위와 같은 의미에 더해져 그림의 신비로운 분위기를 더하고 있다.

닭은 현실의 동물로서 《주역(周易)》에 따르면 해가 뜨는 방향인 동남쪽 괘에 해당한다. 그래서일까, 늘 부지런히 새벽을 알리는 울음소리로 어둠을 쫓고 동이 트는 때를 알려 주는 존재이기도 하다.

《회남자(淮南子)》라는 책에는 "천계(天鷄)가 있어 해가 뜰 때 소리 내어 울면 천하의 모든 닭들이 따라 운다"고 쓰여 있다. 벽사용 그림의 닭은 천계(天鷄)로서 신비로운 능력을 가진

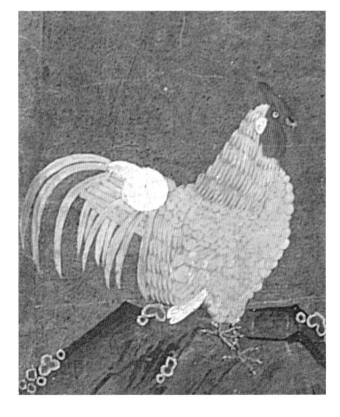

**〈황계도〉(부분)**
금계의 색인 황금색은 우리나라 전통 오방색 중에 정중앙에 해당하는 색으로 역시 화면 가운데 위치하고 있는 금계와 일맥상통한다.

닭이라고 여겨진다.

　닭은 날개가 있지만 날 수 없고, 밤과 새벽을 경계 지으며 새벽을 밝히는 존재이다. 여기에 빛의 도래를 예고하는 태양의 새로서 신령스런 의미가 더해져 상상의 존재가 되었다. 금계는 이와 같은 닭의 신비스런 속성에 더해 문(文), 무(武), 용(勇), 인(仁), 신(信)의 다섯 가지 덕을 지니고 있다. 또한 금계는 봉황, 공작, 오리 같은 여러 새들의 길상적 역할만을 모아 만들어졌으며, 황금색의 신령한 형상을 하고 있다고 한다.

　황계(黃鷄)도 금계와 같은 의미를 가지며 '금계(金鷄)' 혹은 '금계(錦鷄)'라고도 한다. 황계는 작은 꿩을 닮았고 가슴의 털은 공작의 깃털을 닮았는데, 특히 수컷의 날개 깃털은 현란하고 아름답기 그지없다.

:: 한 폭 더 감상하기 ::

〈화조도(花鳥圖)〉
채색 지두(指頭), 각 92×33cm,
가회민화박물관 소장

토끼가 절구에 찧고 있는
것은 곡식이 아니라
신이 먹는 불로장생의
약초라고 한다. 감히
사람들이 이 약을 탐내지
못하도록 신은 토끼를
달로 보내 약을 만들게
한 것이라 한다.

〈화조도(花鳥圖)〉(부분)
종이에 채색, 102×35.5cm, 개인 소장

# 신을 감동시키다

## 달토끼

토끼 두 마리가 사이좋게 절구를 찧고 있다. 토끼는 마치 사람처럼 두 발로 서서 앞발로 절굿공이를 쥐고 방아를 찧고 있다. 두 발로 서서 교대로 방아를 찧는 모습은 사람의 모습과 비슷하다. 토끼의 묘사는 다소 형식화되긴 했지만 그 나름의 특색이 잘 보이는 그림 이라 할 수 있다. 짙은 털 색깔을 바탕색으로 먼저 칠한 뒤 흰색으로 털의 결을 드문드문 점을 찍듯이 그려 토끼의 짧고 복스러운 털을 효과적으로 잘 표현하였다.

토끼가 절구에 찧고 있는 것은 곡식이 아니라 신이 먹는 불로장생의 약초라고 한다. 감히 사람들이 이 약을 탐내지 못하도록 신은 토끼를 달로 보내 약을 만들게 한 것이라 한다. 신이 먹는 약초를 만드는 막중한 임무를 맡긴 것도 그렇고, 옛날이야기에 나오는 토끼는 다른 상상의 동물 못지않게 실로 똑똑하고 믿음직스런 동물이라 할 수 있겠다.

토끼의 그림은 고구려 고분벽화에서부터 나타난다. 진파리 1호분 고분벽화에서도 역시나 방아를 찧는 모습으로 그려졌고 개마총 서벽 천장 받침에서도 여전히 토끼는 방아를 열심히 찧고 있다. 달에서 방아 찧는 토끼의 이야기가 의외로 오래전부터 구 전되어 왔다는 점, 그것도 고구려의 고분벽화 여기저기에서도 약 방아를 찧고 있는 모습이 표현되었다는 점을 볼 때, 우리로 하여 금 어쩌면 토끼는 정말로 달에서 신의 약을 만들고 있었던 게 아 닐까 하는 마음마저 들게 한다.

달토끼에 관한 설화 가운데 다음과 같은 이야기가 있다. 옛날 산속 작은 마을에서 여우와 원숭이 그리고 토끼가 불교에 귀의하 고자 몇 년간 열심히 공부를 하였다고 한다. 이를 본 신이 그들을 시험해 보고자 자신이 지금 배가 몹시 고프니 먹을 것을 구해 오 라고 하였다. 그러자 여우는 물고기를 잡아 오고 원숭이는 도토리 를 가져왔으며 토끼는 마른 나뭇가지를 가져왔다. 토끼는 물고기

**〈화조도〉 (부분)**
짙은 털 색깔을 바탕색으로 먼저 칠한 뒤 흰색으로 털의 결을 드문드문 점을 찍듯이 그려 토끼의 짧고 복스러운 털을 효과적으로 잘 표현하였다.

를 잡아 오면 살생을 하게 되는 것이고, 도토리를 따 오면 새싹이 나지 않게 되니 그냥 마른 나뭇가지만을 주워 온 것이라며 불을 지피더니 이제 자신을 구워 드시라는 말을 남긴 채 불 속으로 뛰어들었다. 이에 감동한 신은 토끼를 달에 올려놓았고, 이후 모든 중생들은 달에 있는 토끼를 우러러보게 되었다고 한다.

달토끼의 배경으로 등장하는 계수나무에도 다음과 같은 설화가 전해진다. 옛날 중국에 오강(鳴剛)이라는 사람이 옥황상제로부터 달나라의 계수나무를 찍어 넘기라는 벌을 받았다. 그런데 아무리 도끼질을 해도 베인 곳에서 바로 새살이 돋아 계수나무를 벨 수가 없었다는 이야기이다.

이 밖에 달토끼는 효제문자도 가운데 부끄러움을 알아야 한다는 '치(恥)'자에도 등장한다. 또 수성노인과 함께 그려져 오래 살기를 염원하는 의미를 나타내기도 한다. 토끼는 달토끼 이외에도 수궁가, 별주부전과 같은 거북과 연관된 구토설화(龜兎說話)에서 영리한 존재로 우리나라의 옛날이야기 속에 자주 등장한다.

:: 한 폭 더 감상하기 ::

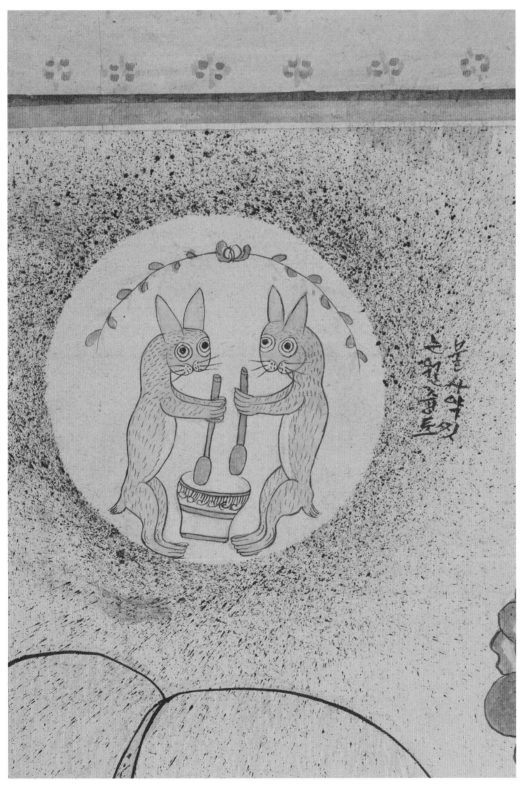

〈화조도(花鳥圖)〉(부분)
종이에 채색, 101×43cm, 가회민화박물관 소장

비익조는 눈과 날개가 한쪽밖에 없어 암수가 쌍으로 함께
날갯짓을 함으로써 비로소 날 수 있다.

〈괴석모란도[怪石牧丹圖]〉(부분)
비단에 채색, 88×34cm, 가회민화박물관 소장

# 서로에게 기대고 의지하다

비익조(比翼鳥)

　　다정한 새 한 쌍이 나란히 가지에 앉아 쉬고 있다. 이들은 비익조(比翼鳥)라는 새이다. 비익조는 눈과 날개가 한쪽밖에 없어 암수가 쌍으로 함께 날갯짓을 함으로써 비로소 날 수 있다고 한다. 한 마리는 앞으로 나아가야 할 하늘을 보고 있고, 다른 한 마리는 지친 날개를 정리하며 다음의 비상을 준비하고 있다. 하늘을 나는 새임에도 불구하고 눈도, 날개도 다리도 하나밖에 없는 운명이지만 그러기에 더욱 강한 사랑과 유대감으로 묶인 이 새들의 얼굴에선 전혀 슬픈 기운이 느껴지지 않는다.

　　이들은 서로에게 기대고 의지하며 모든 일을 함께 하는 까닭에 부부의 사랑과 화합을 의미하는 대명사가 되었고, 지금까지도 아름다운 사랑을 이어 주는 존재로 많은 사람들의 사랑을 받고 있다.

　　이렇듯 영원한 사랑을 상징하는 비익조는 두 나무가 성장하면서 서로의 뿌리와 가지가 얽혀 자라는 연리지(連理枝)나 둘이 함께 있어야 헤엄칠 수 있는 물고기인 비목어(比目魚)처럼 사랑, 그리움, 애틋함, 우정을 비유한 데서 만들어진 상징물들이라 할 수 있다.

　　중국 명나라 때 만들어진 백과사전인《삼재도회(三才圖會)》에서는 "비익조는 쌍이 같이 있지 않으면 날지 못하는 청적색의 새로 눈과 날개가 하나씩 나누어져 있기 때문에 두 마리가 같이 있어야 날 수 있다. 만약 통치지기 현명히면 비익조가 날아온다"고 설명하고 있다. 이처럼 비익조는 두 마리가 합쳐지지 않으면 날 수 없기 때문에 짝을 지어 날아다니는 것을 상서롭게 여겼다. 비익조는 길상(吉祥)과 관련된 중국의 문화에서도 중요한 부분을 차지한다. 비익조는 상주에 있는 남장사(南長寺) 대웅전(大雄殿) 불단에도 나타나 있다. 여기에 두 마리가 서로의 목을 휘감고 있는 비익조의 형상이 새겨져 있다.

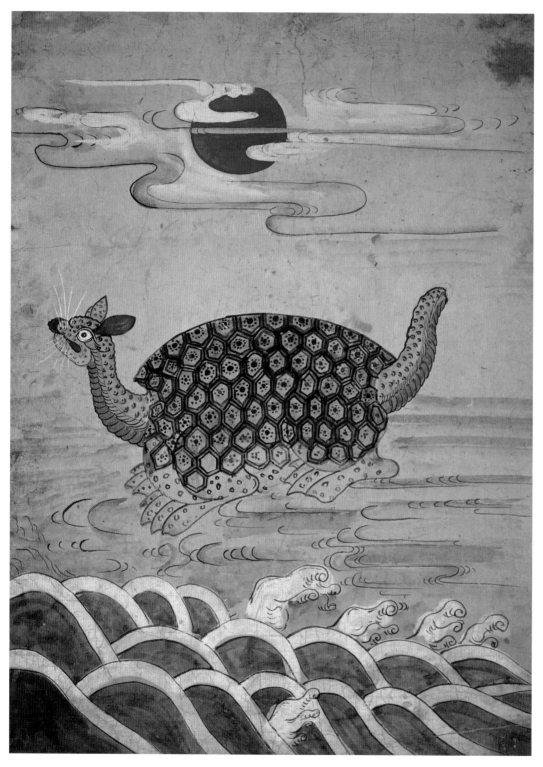

거북의 등껍질에는
육각형의 도형에 일정하게
반복적으로 찍혀 있는
점과 같은 무늬가 있는데
옛날 사람들은 바로 여기에
우주의 이치가 담겨 있다고
생각했다.

〈장생도(長生圖)〉(부분)
종이에 채색, 63×42cm, 개인 소장

# 물과 땅을 잇다

신구(神龜)

파도치는 바다 위를 거북이 열심히 달려가고 있다. 붉은 태양이 달리는 거북을 열심히 응원하고 있는 듯하다. 거북의 등에는 육각형의 도형이 꽉 들어차 있고 육각형 안에는 반복적으로 점들이 일정한 형태로 그려져 있다. 옛날 사람들은 바로 이 등껍질이 별자리가 나타난 것이라 여겼다. 거북은 동그란 눈을 커다랗게 뜨고 부지런히 물 위를 달리고 있다. 전체적으로 푸른빛을 띠는 거북의 등껍질에 비해 목과 꼬리 아래 부분은 붉게 채색되었다. 느리고 성실하기만 할 것 같은 거북의 기존 인상으로부터 벗어나 상상의 동물로서 영민하고 신비로운 신구(神龜)의 의미를 더해 주고 있는 듯하다.

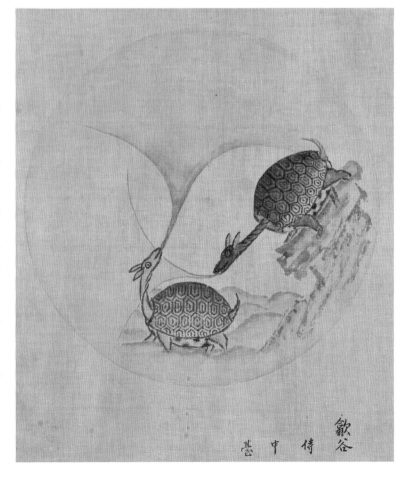

<관동팔경도> (부분)
하얀색의 거북은 뒤를 돌아보며 붉은 빛의 서기를 내뿜고 있어 신구로서의 거북이라는 것을 알 수 있다.

다음 그림에서도 하얀색의 거북과 파란색의 거북이 나란히 바다를 건너려 하는 모습이 표현되어 있다. 하얀색의 거북은 뒤를 돌아보며 붉은 빛의 서기를 내뿜고 있어 신구로서의 거북이라는 것을 알 수 있다. 이제 막 바위로부터 내려오려 하는 파란색의 거북 역시 앞을 향해 하얀빛의 서기를 내뿜고 있다. 이들은 모두 둥근 등껍질에 육각형의 도형이 반복적으로 묘사되었다. 전체적인 표현은 단순하지만 육각형의 도형은 세심하게 묘사되었다.

거북은 장수를 상징하는 대표적인 동물로 물뿐만 아니라 땅에서도 살 수 있기 때문에 신과 인간 사이의 대표적인 매개체라 할 수 있다. 이를 통해 옛날 사람들이 얼마나 하늘과 소통하기를 간절히 바랐는지 알 수 있다.

신구(神龜)는 거북의 수륙양생(水陸養生)적 특

성에 외형적인 특성이 더해져 그 특별한 의미가 더해졌다. 거북의 등껍질에는 육각형의 도형에 일정하게 반복적으로 찍혀 있는 점과 같은 무늬가 있는데 옛날 사람들은 바로 여기에 우주의 이치가 담겨 있다고 생각했다.

《선조실록(宣祖實錄)》에 보면, 선조 27년(1594) 7월 7일 선천군에서 2자 5치의 거북을 잡아 서울로 올려 보내도록 한 기사가 기록되어 있다. 거북은 천 년에 한 자가 자란다고 하는데 2자 5치나 되는 크기이니 2500년을 살아온 상서로운 징조였다. 당시 임진왜란으로 위태로운 시국에 2자 5치, 약 75센티미터 크기의 거북을 발견하고 신구(神龜)라 칭하며 기뻐했을 당시의 상황이 눈에 그려지는 듯하다.

거북은 사영수(四靈獸) 가운데 하나다. '사영수(四靈獸)'란 용(龍), 봉황(鳳凰), 거북(神龜), 기린(麒麟)을 말한다. 이들은 예로부터 어질고 현명한 왕의 출현이나 상서로운 길조의 징조로서 나타난다고 여겨진 상상의 동물이다.

후한(後漢) 반고(班固)의 《백호통(白虎通)》에는 "영묘한 거북은 신구(神龜)이며 흑색의 정화로 오색이 선명하여 존망과 길흉을 안다."고 하였다. 신구는 용의 얼굴을 가졌으며 입으로 상서로운 기운인 서기를 내뿜는다. 거북의 생김새는 등껍질이 하늘처럼 둥글고 그 표면에는 별자리가 나타나 있으며, 배는 평평하여 땅을 나타낸다고 한다. 이처럼 거북은 그 몸에 하늘과 땅을 포함한 우주를 담고 있으며, 인간의 뜻을 신에게 전달하는 매개자이자 3천년을 살 수 있는 장수의 상징이다.

〈문자도(文字圖) '예(禮)'〉 (부분)
종이에 채색, 80×35cm, 가회민화박물관 소장
신구는 용의 얼굴을 가졌으며 입으로 상서로운 기운인 서기를 내뿜는다.
거북의 생김새는 등껍질이 하늘처럼 둥글고 그 표면에는 별자리가
나타나 있으며, 배는 평평하여 땅을 나타낸다고 한다.

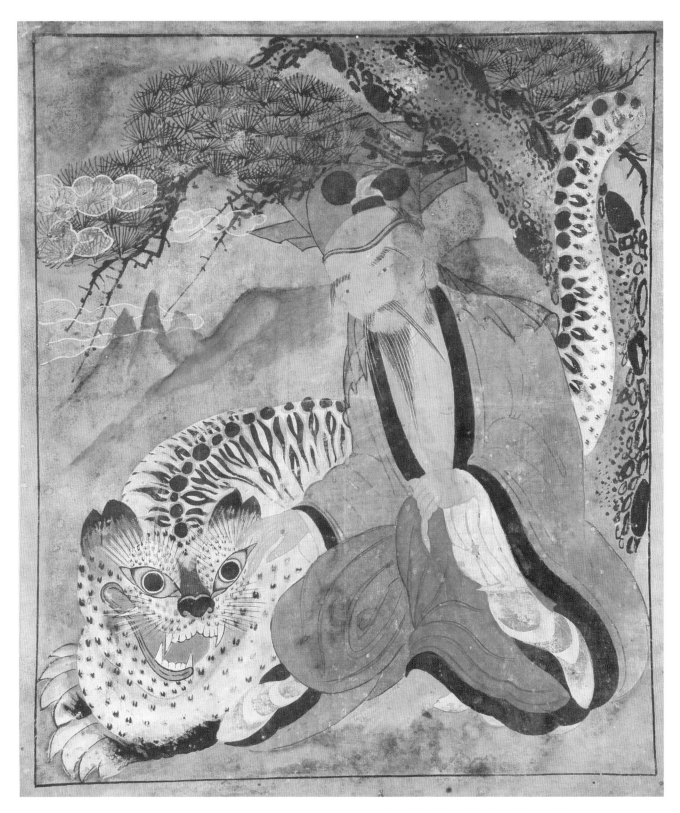

호랑이는 산신령의 사자(使者)로 볼 수도 있고
호랑이 자체를 산신(山神)으로 볼 수도 있다.

〈산신도(山神圖)〉
종이에 채색, 63×52cm, 가회민화박물관 소장

# 영험한 산신령

백호(白虎)

　　백호는 그 수가 많지 않지만 실제로 한국에 서식했던 동물이라 알려져 있다. 하지만 여기서 말하는 백호는 조금 다른 의미를 가졌다. 중국의《산해경(山海經)》에 따르면, 백호라 불리는 이 상상의 동물은 오백 살이 되면 털빛이 하얗게 변하고, 천 살이 되면 비로소 백호가 되어 천수를 누린다고 한다. 이처럼 백호는 현존하는 호랑이와는 다른 천수의 수명을 지닌 상상의 동물이었다.

　　예로부터 우리 문화 속에서는 백호(白虎)를 비롯해 하얀 소를 뜻하는 백우(白牛), 하얀 꿩을 뜻하는 백치(白雉), 하얀 까치를 뜻하는 백작(白鵲)처럼 흰 털을 가진 동물의 출현을 신비로운 현상으로 여겼다.《세조실록(世祖實錄)》39권에 백작(白鵲)을 명(明)나라에 바친 기록이 남아 있다. 기록에 의하면 백작(白鵲)을 '빛나는 상서', '기이한 상서'라 쓰며 신성하고 길상적인 존재로 표현하고 있음을 알 수 있다. 이처럼 백호, 백작은 그 희귀함을 기이하고 신령스럽게 여겨 일종의 상상 속 동물로 받아들이기까지 하였다.

　　백호가 화면에 등장한 것은 고구려 시대 고분벽화에서부터이다. 백호는 동서남북을 수호하는 사신(四神) 가운데 서방을 수호하는 수호신이었다. 그 모습은 현재 우리가 알고 있는 호랑이의 모습과는 많이 다르다. 용과 비슷하지만 머리에 뿔은 없고, 비늘은 없지만 호반(虎斑)이라고 하는 호랑이의 얼룩무늬가 있다. 이런 것들은 백호가 영험함을 갖춘 신비스러운 동물이라는 것을 극대화시켜 주는 요소라고 할 수 있다.

　　조선 시대의 민화에서는 고구려 시대에 보이던 백호와는 다른 현실 속 호랑이의 모습과 가까운 그림들이 그려졌다. 또한 조선 시대에는 의외로 호랑이가 불법(佛法)의 수호신으로서 많이 등장한다. 그래서인지 사찰의 외벽에 그려진 백호의 모습을 간혹 볼 수 있다. 예를 들어 남양주 봉선사 산신각 외벽에는 아주 멋진 백호 그림이 있다. 이 백호는 앞다리에 작은 날개가 달

**봉선사 산신각 외벽의 〈백호도(白虎圖)〉**
조선 시대의 민화에서는 고구려 시대에 보이던 백호와는 다른 현실 속 호랑이의 모습과 가까운 그림들이 그려졌다.

려 있고 구름을 딛고 서 있는 모습으로 보아 하늘을 날 수 있는 영험한 존재로 표현되었다.

이 그림(194쪽)에서 호랑이는 산신령의 사자(使者)로 볼 수도 있고 호랑이 자체를 산신(山神)으로 볼 수도 있다. 또 호랑이는 백호로 표현하여 그 신성함을 강조하였고, 포효하는 호랑이가 아니라 인자하고 다정한 모습으로 그려졌다. 아마도 백호를 땅의 신으로서 사람들 가까이에서 그들을 지켜 주는 존재로 표현하고 싶었던 것 같다.

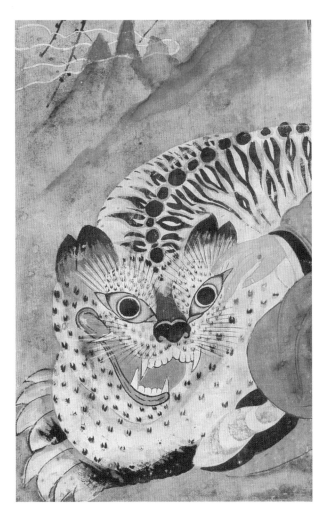

〈산신도(山神圖)〉(부분)
호랑이는 백호로 표현하여 그 신성함을 강조하였고,
포효하는 호랑이가 아니라 인자하고 다정한 모습으로
그려졌다.

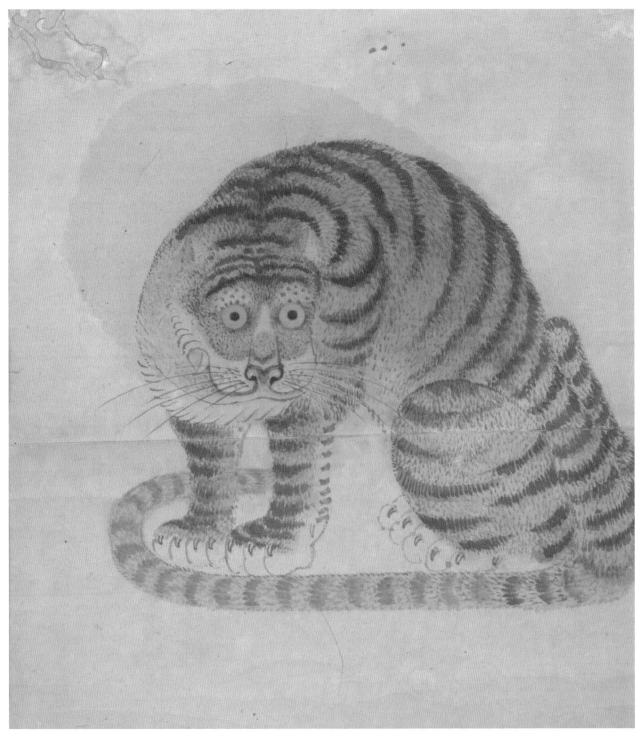

〈호도(虎圖)〉
종이에 채색, 33×36.5cm, 가회민화박물관 소장

# 서민들의 일상 가장 가까운 곳에서
# 그들과 함께 호흡했던 그림, 민화

민화는 옛날 우리 조상들이 집 안팎을 장식하는 데 사용했던 그림입니다. 그렇기 때문에 그림을 두는 장소에 따라 민화의 주제 또한 달랐습니다. 대문에는 용과 호랑이 그림을 붙였고, 사랑방에는 책가도와 문자도나 산수도를, 안방에는 화조도와 어해도 그리고 모란도를 두었습니다. 어린이의 방에는 문자도나 고사도를 두어 공부할 때 도움이 될 수 있도록 했습니다. 또한 결혼과 회갑, 돌잔치 같은 집안의 여러 행사 때 가장 잘 보이는 자리에 민화 병풍을 두어 주변을 장식하고 잔치의 분위기를 즐겁게 하기도 했습니다.

민화는 단순한 장식 그림이 아니었습니다. 민화에는 사람들의 행복과 건강을 기원하는 여러 상징물들이 그려졌기 때문이지요. 우리 선조들은 장생도를 펼쳐 놓고 오래 살기를 바랐고, 화조도를 걸어 놓고 그림 속 다정한 한 쌍의 새처럼 행복하게 살기를 바랐습니다. 문자도를 바라보며 사람답게 사는 방법을 마음에 새겼고, 약리도를 걸어 놓고 과거시험에 합격하기를 간절히 바랐습니다. 또한 나쁜 기운이 집 안으로 들어오지 못하도록 대문과 집 곳곳에 용이나 까치호랑이와 같은 그림을 붙였습니다.

〈화조도〉

<모란도> (부분)

　집 안 곳곳에 알맞게 붙이기 위해서는 그림이 많이 필요했습니다. 불과 수십여 년 전까지만 해도 시골 장날 장마당을 지날 때면 땅바닥에 앉아 즉석에서 그림을 그려 파는 민화 화가들의 모습을 쉽게 구경할 수 있었습니다. 이들은 장이 열리는 곳을 따라 떠도는 화가들로, 이들에 의해 민화가 그려졌습니다. 그 가운데 예술적으로 뛰어난 가치를 인정받는 작품들도 여러 점 태어났습니다.

　이 책에서는 그동안 우리가 잊고 있었던 우리 민화에 담겨 있는 다양한 의미들을 알기 쉽게 설명해 놓았습니다. 이 책이 우리 민화의 의미와 가치, 아름다움을 다시 한 번 느끼게 하는 계기가 되었으면 하는 바람입니다.

　민화는 결코 어렵거나 먼 곳에 있는 그림이 아닙니다. 서민들의 일상 가장 가까운 곳에서 그들과 함께 호흡했던 그림입니다. 완벽하지는 않지만 그 어수룩함과 빈틈마저 사랑스러운 그림입니다. 저에게 민화는 끊임없이 많은 이야기를 들려주는 수다쟁이 친구 같은 존재였습니다. 제가 느낀 친근함과 따뜻함을 여러분들과 함께 나누고 싶습니다.

　감사합니다.

2018년 2월 윤열수